회화론

회화론

초판 1쇄 발행_ 2011년 6월 20일
초판 3쇄 인쇄_ 2020년 10월 5일

지은이_ 레온 바티스타 알베르티
옮긴이_ 김보경
펴낸이_ 안병훈
표지디자인_ 김정환

펴낸곳_ 도서출판 기파랑
등록_ 2004. 12. 27 | 제 300-2004-204호
서울시 종로구 대학로8가길 56 동숭빌딩 301호
편집 02)763-8996 | 영업마케팅 02) 3288-0077 | 팩스 02)763-8936
이메일 info@guiparang.com
홈페이지 www.guiparang.com

ISBN_ 978-89-6523-968-0 03650

회화론

LEON BATTISTA ALBERTI
On Painting

레온 바티스타 알베르티 지음

세실 그레이슨의 영역본을 김보경이 옮김

가프링 에크리Ecrit

회화론 ON PAINTING

레온 바티스타 알베르티LEON BATTISTA ALBERTI는 인문학자, 시인, 고전학자, 미술이론가이면서 동시에 엔지니어이자 수학자였다. 알베르티는 가히 르네상스시대 '만능인universal man'의 원형이라 할 수 있다 그는 15세기 이탈리아 건축과 미술계뿐만 아니라 문학사에서도 중요한 위치를 차지하고 있다. 알베르티는 피렌체Florence에 기반을 둔 부유한 은행가 집안의 후손으로 1404년에 제노바에서 태어났다. 알베르티가 태어나기 전 그의 가문은 과두정부에 의해 피렌체에서 추방당한 뒤 알비찌Albizzi가의 지배를 받았다. 알베르티가 태어나고 얼마 후 그의 가족은 베니스로 이주했다. 10살 무렵 알베르티는 파두바Padua에 있는 기숙학교에 보내졌으며, 그곳에서 전통 라틴교육을 받았다. 그 후 볼로냐 대학에서 종교법을 공부하고 1428년에 졸업한 것으로 알려져 있다. 그 후 교회수장들을 돕는 일을 하다가 마침내 로마 교황청 대법원 서기가 되어 사제 서품까지 받았다. 그 후로 줄곧 교회는 알베르티의 주요 수입원이 되었다. 그러나 알

베르티의 주된 관심사와 활동은 종교와는 관련이 없는 것들이었다.

1434년 피렌체로 돌아온 알베르티는, 조각가인 도나텔로Donatello와 건축가인 브루넬레스키Brunelleschi와 친밀하게 지냈는데, 이를 계기로 1435년에『회화론On Painting』이라는 책을 쓰게 된다. 그는 이 책을 통해 화가의 길잡이가 될 여러 원리들을 체계화했다. 그가 제시한 원근법의 원리와 설화회화narrative painting에 관한 지침은 이탈리아 미술계와 부조浮彫 relief work에 즉각적이고도 지대한 영향을 끼쳤다. 그 후 건축에 관심을 돌린 알베르티는 1446년, 리미니Rimini에 있는 '성 프란체스코S. Francesco'라는 낡은 사원의 재건축을 맡게 된다. 알베르티가 설계한 최초의 건축물이었다. 1450년경 알베르티는 그의 가장 방대한 논문이라 할 수 있는『건축론De Re Aidificatoria』을 발표했는데 이는 건축예술과 건축과학을 망라한 종합 개론서다. 알베르티가 설계한 교회들은 다음과 같다. 리미니의 '성 프란체스코', 플로렌스의 '성 마리아 노벨라Santa Maria Novella' 사원의 외곽, 만투바Mantuba의 '성 세바스티아노San Sebastiano'와 '성 안드레아Sant' Andrea'가 있다. 성 안드레아 교회는 1470-71년에 설계되어 그의 사후에 완공되었다. 알베르티는 1472년 로마에서 죽었다.

옥스퍼드 대학을 졸업한 세실 그레이슨CECIL GRAYSON은 1948년에 옥스퍼드에서 이탈리아어를 가르쳤고 1958년부터 1987년까지 막달레나 대학협회 회원이었으며 이탈리아 연구의 최고직인 세레나Serena 교수직을 역임했다. 또한 예일대학과 캘리포니아 · 퍼스Perth · 케이프타운 대학에서 초빙교수를 역임했다. 여러 이탈리아 과학원으로부터 훈장을 받았고, 1974년에 국제 갈릴레이 최고상을 수상했으며, 1975년에 공로훈장을 수상했다. 알베르티의 저서에 관한 선두적인 권위자로서, 알베르티의 『대중적인 작품Opere Volgari』(1960, 1966, 1973)에 대한 그의 저서는 여전히 참고문헌의 표준으로 남아 있다. 또 단테의 시집과 이탈리아 언어사에 관해서도 출판했으며, 1993년에는 대영제국훈장CBE Commander of the British Empire을 받기도 했다. 세실 그레이슨은 1998년에 세상을 떠났다.

마틴 켐프MARTIN KEMP는 윈저 중학교Windsor Grammar School와 캠브리지 대학에서 자연과학과 미술사를 공부한 후 코톨드Courtauld 미술학교에서 수학했다. 댈하우지Dalhousie · 캐나다 · 글래스고우Glasgow · 성 앤드류 대학에서 미술학 교수를 역임했다. 또한 프린스턴 고등 연구소, 뉴욕 미술학교, 캠브

리지 대학과 LA에 있는 게티Getty, Slade 교수로 역임 학교에서도 가르쳤다. 1995년 이후에는 옥스퍼드 대학에서 미술사 교수를 역임하기도 했다. 그의 저서로는 『레오나르도 다빈치. 자연과 인간에 관한 그 놀라운 작품 세계Leonardo da Vinci. The Marvellous Works of Nature and Man』(1981) / 『예술의 침묵. 부르넬레스키에서 쇠라까지 서양미술에 나타난 광학에 관한 주제 The Silence of Art. Optical Theme in Western Art from Brunelleschi to Seurat』(1990), 『그림의 이면. 이탈리아·르네상스 예술과 징표Behind the Picture. Art and Evidence in the Italian Renaissance』(1997), 『구상. 예술과 과학에 있어 "자연"이라는 서고Visualization. The "Nature" Book of Art and Science』 (2000), 『서양 미술의 옥스포드사The Oxford History of Western Art』 (2000) 등이 있다.

| 차례 |

이 주제에서 면류관을 차지한 것이 기쁘다. 이토록 가장 미묘한 예술에 대해서 쓴 사람은 내가 처음이므로. (『회화론』, 63)

피렌체를 대표하는 거물 귀족 로렌조 데 메디치Lorenzo de' Medici가 이끄는 사절단이 새로 선출된 교황 식스투스 4세Sixtus Ⅳ에게 경의를 표하기 위해 1471년 로마를 방문했다. 이때 이 유서 깊은 도시에 거주하던 천재 알베르티는 그 사절단에게 해박한 지식을 유감없이 발휘하며 로마 대 광장Forum Romanum을 안내했다. 로렌조Lorenzo 시절, 탁월한 업적을 이룬 학자나 철학자 가운데서도 특히 67살의 알베르티는 문학과 시각예술을 '부활'시켰다는 점에서 가히 영웅적인 인물이었다. 위대한 사상가이자 시인인 안젤로 폴리지아노Angelo Poliziano는, 알베르티의 『건축론De Re aedificatoria』(1486) 초판에 수록된 로렌조에게 헌정하는 부분에서 다음과 같이

알베르티에게 열렬한 찬사를 보냈다. "그는 보기 드문 명석함과 예리한 판단력, 그리고 광범위한 학식을 겸비한 사람이다. … 확신하건대 그가 모르는 학문의 영역은 없었고, 풀지 못할 그 어떤 난해한 문제도 없었다. 즉 그의 관심을 벗어날 수 있는 학문 분야는 없었다.[1]" 알베르티는 다양한 문학 양식의 저술을 통해 고대 라틴어를 부흥시키는 선두주자의 한 사람으로서, 또 이탈리아 방언들을 정제하여 라틴어와 어깨를 나란히 할 수 있도록 만든 개척자로서 존경받았다. 뿐만 아니라 예술과 과학 분야의 권위자로서도, 또 말과 행동에 있어 도덕적 표본이 되는 인물로서도 존경받았다. 알베르티의 마지막 역할은, 당대 문학계의 또 다른 거장이었던 크리스토포로 란디노Cristoforo Landino가 저술한 『카말두렌시스 논쟁Camaldulenses Disputationes』에서 로렌조를 지지하는 주역으로 등장하는 것이었다. 알베르티는 란디노와 주고받은 대화에서 강한 어조로 "지식 추구에 전념하는 학자다운 삶의 사려 깊은 덕망은 요란한 정치활동에 적극적으로 가담하는 행위보다 훨씬 우월하다"고 역설했다.

만일 알베르티를 포함한 르네상스 주창자들이, 알베르티의 모든 저서 가운데 회화에 관한 이 짧은 논문이 후대에 가장 중요한 저서로 부각된 것을 알게 된다면 깜짝 놀랄 것

이다. 지금과는 달리 알베르티가 살았던 시대에는 순수한 독창성 -『회화론』같은 책은 그 이전에 거의 없었다- 이 문학적 성과를 평가하는 결정적 척도가 아니었다. 르네상스 시대에는 '옛것을 훌륭하게 모방' 하는 것이 명백한 새로움을 창출하는 것만큼이나 우수함의 중요한 기준이었다. 개인·가정·공민으로서의 삶에 내재한 스토아철학금욕주의의 덕목을 주제로 하여 알베르티가 쓴 주목할 만한 일련의 대화체 작품들이 있다. 르네상스 시대의 관점에서 보면, 훈시적이지만 동시에 흥미로운 이 작품들이 오히려 그의 문학 경력에서 중심적인 위치를 차지하고 있는 듯하다. 알베르티는 이 작품들을 통해 로마 저자들의 -누구보다도 키케로Cicero의- 윤리강령을 15세기 이탈리아의 상황에 맞게 성공적으로 전환시켰다. 알베르티는 시와 산문에 있어서도 상상력이 풍부한 작문을 남겼는데, 그러한 글들은 고대 장르 부흥의 본보기로 평가받았다. 유감스럽게도 오늘날엔 거의 읽히지 않는다. 알베르티의 『건축론』은 고대 로마 건축가 비트루비우스Vitruvius의 논문에 대한 경의이며 동시에 도전이었다. 그의 『회화론』은 회화의 원리를 지적으로 설명하는 데 헌신한 최초의 책이며 대단한 독창성을 갖고 있다. 그러나 독창성이라는 말이 그의 다른 저서들이 갖고 있

던 언어, 형식 또는 메시지 전달에 대한 존중을 소홀히 했다는 것을 의미하지는 않는다. 알베르티는 어느 작가보다도 자신의 삶과 작품삶과 작품에 관한 우리의 일반적인 개념을 일관성 있는 하나의 전체로 실현하기 위해 끊임없이 노력한 사람이었다. 중요한 목적은 운명의 신fortuna, 변덕스러운 세속의 일에 내재된 운명의 일시적인 변덕에 대항하는 미덕virtù, 도덕적 가치와 강인한 의지를 통해 길러지는 개인적 재능의 힘을 기르는 것이었다. 이 목적을 이룰 수 있는 유일한 길은 신의 창조물에 내재하는 자연 법칙을 공부하는 것이었다. 따라서 『회화론』은 바로 인간의 미덕과 자연법칙의 맥락 안에서 이해되어야 한다.

학자와 시민

알베르티는 피렌체의 부유한 가문에서 사생아로 태어났다. 알베르티의 인생관을 형성하는 데 있어서 가장 중요하게 작용한 요소는 그의 조상들의 운명이었다. 왜냐하면 그의 가족들이 1387년 이후 정치적인 이유로 잇달아 추방을 당했기 때문이다. 바티스타Battista ─성 세례 요한St John the Baptist

이 그 도시의 수호성인이 된 이후로 괜찮은 피렌체인의 이름— 는 1404년 제노바Genoa에서 태어났으며 북부 이탈리아의 훌륭한 학교에서 교육받았다. 처음에는 파두바Padua에서 인문주의 학교인 가스파리노 바르지짜Gasparino Barzizza를 다니면서 라틴어를 유창하게 구사할 수 있는 능력을 길렀고 곧이어 볼로냐Bologna 대학에서 법학을 공부했다. 이외에도 그는 이 기간 동안 정밀한 과학, 특히 수학 및 광학光學에 관한 지식적 기반을 축적했는데 이러한 경험은 그에게 비범한 정신 능력을 제공했다. 그는 20살에 라틴 희극 작품인 『독선자獨善者들Philodoxeos』을 지을 정도로 고전문학에 통달했는데, 이 작품이 고대 로마 극작가인 레피두스Lepidus가 쓴 것이라고 알려질 정도였다.

1421년 그의 아버지가 죽자 이후 가족들은 알베르티의 유산 상속권을 놓고 다툼을 벌였다. 이를 지켜보면서 알베르티는 하루하루의 삶이 모순과 불확실성에 놓여 있다는 생각을 갖게 되었다. 그리고 그는 변덕스러운 일상사 대신 영속적인 가치를 지닌 학문에 몰두하게 된다. 그는 1428년 『학식의 장·단점에 관하여De Commodis literarum atque incommodes』라는 논문을 쓰게 되는데, 이는 정치적이고 사회적인 흥망성쇠로 가득 찬 인간사人間事에 대한 그의 환멸이 반영된 것이

다. 이 논문은, 학문자체의 '영원성'이라는 보상을 위해 학문에 전념하는 것과, 지식이란 우리의 실제 사회에서 인간의 삶에 도움이 되어야 한다고 믿는 그의 본능적인 의식 사이에서 끊임없이 계속되는 대화의 시발점이 된다. 그의 광범위한 일련의 작품들 중에서 –『수난으로부터의 은둔』 또는 『마음의 평정에 관하여Teogenius, Profugiorum ab aerumna』라고도 알려져 있는데, 이는 성당의 궁륭dome 아래서 이루어지는 대화임–『패밀리 관리론De Iciarchia』과 1433년에서 1441년 사이에 방언이태리어으로 쓰인 가장 위대한 작품이며 4권으로 된 『패밀리Della Famiglia』[역주. 협의의 가족이 아니라 광의의 의미로 출신지·학력이나 이해관계에 의해 결합된 배타적 분파. 문벌이나 계보, 혹은 언어나 생물학에서의 혈족 관계 등을 가리킨대에서 알베르티는 명상적이면서 동시에 활동적인 삶을 지지하는 다양한 주장들을 펴기 위해 그의 가족 혹은 그 밖의 사람들을 다양한 대변인들로 이용했다. 그렇다고 허구와 사실이 뒤섞인 이 대화에서 대변인들 중 누군가가 알베르티의 생각을 정확히 표출하고 있다고 생각해서는 안 된다. 그는 공직公職이 바뀔 때마다 새로운 상황에 적응하면서 자신의 신념을 변화시켜야 했다. 그럼에도 뚜렷이 드러나는 그의 핵심적인 사유가 실용주의적 철학이다.

그의 신념의 중심에는 이런 확신이 있다. *외적보상fortuna*과는 동떨어진, 그럼에도 갸륵하고 향상된 삶의 추구를 통해 *덕virtù*을 고양하는 것이 우리 인간의 의무라는 것이다. '*행운fortune*'은 우리에게 다양한 것들 –성격, 미덕, 학문, 기술...– 을 줄 수 없다. 이 모든 것은 우리들의 노력과 흥미에 달려 있다.'[2] 거친 파도에 휩싸인 바다상업계 혹은 날림으로 건축한 조야한 집정치계처럼 어수선하고 불완전한 현실에 빠져드느냐, 아니면 심원한 명상을 추구하는 수도자처럼 철저한 은둔을 추구하느냐, 사이에서 그는 중용의 길을 택하고 있다. 그는 추상을 위한 추상, 즉 철학적 관념 자체를 추구하는 것을 지양하면서, 그가 역설하려고 하는 신의 섭리를 사회 안에서 실제로 벌어지는 개인의 행동과 연관 지으려고 끊임없이 고심했다. 그의 소설 속에 등장하는 한 대변인은 이렇게 주장한다. 어떤 예술들은 경제적 이익profit과 미덕virtue이 함께 공존할 수 있는 영역을 제공한다고.

> 개중에는… 육체와 정신의 힘이 함께 작용하여 경제적 이익을 가져오는 활동도 있다. 이러한 직업으로는 화가, 조각가, 음악가 등이 있다. 소위 우리가 예술이라고 부르는 삶의 방식은 주로 개개인의 능력에 달려 있기 때문에, 비

록 자아를 드러낸 채 홀로 헤엄쳐야 하지만 결코 난파된 배와 함께 가라앉지는 않는다. 예술은 우리 삶의 모든 것들을 벗으로 만들어 주며 또 우리의 이름과 명예를 살찌우고 유지하게 해준다.[3]

사생아라는 이유로 알베르티가의 재정적 후원을 보장받을 수 없던 바티스타는 절박한 생계유지와 청렴한 학문수양을 양립시켜야만 하는 딜레마에 봉착했다. 대부분의 르네상스 인문주의자들과 마찬가지로, 그는 후원제도와 성직에 종사함으로써 이 문제를 해결할 수 있었다. 탁월한 문필가이면서 종교법에도 조예가 깊었던 젊은 알베르티는 교회 수장들을 도와주는 일을 맡았다. 그런 과정에서 추기경 알베르가티Albergati와 함께 프랑스 및 그 주변 국가들을 여행할 수 있었을 것이다. 1432년 알베르티는 그라도Grado의 주교이자 로마 교황 대법관을 맡고 있던 비아지오 몰린Biagio Molin의 비서로 일했다. 알베르티는 교황의 'abbreviator, 서류 요약하는 사람'(서기관, 브리핑 작가…)으로 임명되어, 1465년 교황 바오로 2세Paul II가 그 직위를 폐지할 때까지 업무를 수행했다. 유지니어스 4세Eugenius IV의 서기관직을 훌륭히 수행함으로써, 피렌체 교구의 마르티노 강갈란디S. Martino a

Gangalandi로부터 성직자 봉급을 받도록 허락 받았으며, 그 후에는 니콜라스 5세Nicholas V가 명하여 무겔로Mugello의 보르고 로렌조Borgo S. Lorenzo에게서 봉급을 받았다. 알베르티는 또한 피렌체 대성당의 사제가 되었다. 그는 1434년 유지니어스 Eugenius가 이끄는 수행단의 일원이 되어서야 비로소 피렌체에 돌아올 수 있었다.[4] 그는 이 순간을 '길고 긴 추방으로 부터 우리 알베르티가가 늙어서야 이 가장 아름다운 도시', 피렌체에 돌아올 수 있었다고 회고했다. 알베르티가에 내려졌던 금지령은 1428년에 풀렸고, 레온 바티스타는 그 후 10년 동안 피렌체에서 살았다. 이 기간 동안 필립포 브루넬레스키Filippo Brunellesch, 로렌조 지베르티Lorenzo Ghiberti, 도나텔로, 루카델라 로비아Luca della Robbia 그리고 마사치오Masaccio 등이 건축, 조각, 회화에서 이룬 성과들은 알베르티에게 계시啓示와도 같은 충격을 주었다. 이러한 영향은 그가 1435 년에 『회화론De Pictura』을 쓰고, 1년 후에 이 책을 브루넬레 스키에게 바치는 헌정사와 더불어 이탈리아어로 번역하는 데 촉매 역할을 했다.

　　교황에 의해 등용되고 녹을 받은 탓에 알베르티는 폭넓은 여행을 경험하고 창작과 같은 독립적인 일을 계속할 수 있었다. 그런 과정에서 페라라Ferrara의 레오넬로 데스테

Leonello d´Ester와 만투바의 곤자가Gonzaga 같은 르네상스 시대의 내로라하는 귀족들이 알베르티의 후원자로 나섰다. 그는 왕성한 집필 활동을 통해 풍부한 작품을 남겼는데, 사회적 철학에 관한 대화들, 도덕적이면서도 실용적인 여러 주제에 관한 논문들, 루키아노스Lucianos나 이솝Aesop과 같은 양식의 교훈적인 우화·이야기 모음집, 변덕스러운 규칙으로 인해 생기는 무질서에 관한 라틴 풍자극(『왕자Momusor』), 사랑에 관한 시, 최초의 이탈리아어 문법책 등을 망라한다. 그는 인문학자로서는 드물게 철학 분야를 넘어 과학 분야에서도 두드러지게 활동했는데, 주로 남다른 인간의 시도들과 관련된 '응용' 과학에 깊은 관심을 보였다. 일군의 작품들에서 보이듯 그는 특별한 과업을 수행하기 위해 수학적 체계를 활용했다. 『게임 수학Ludi matematici』이라는 책에서 알베르티는 거리·공간·무게 측정에 관한 다양한 문제를 해결하기 위해 기초수학을 응용한다. 『회화의 요소Elemeta picturae』에서는 기초적인 기하학적 도형을 설명하고 그 도형을 원근법에 따라 축소된 행성과 치환하고 있다. 『로마시에 관한 설명Descriptio urbis Romae』에서는 그가 도시를 측량하기 위해 아스트롤라베astrolabe, 천문 관측에 쓰이던 장치 같은 원반형 도구를 어떻게 사용했는가를 얘기하고 있다. 『조각론De

Statua』은 인체의 비율과 이를 조각상으로 재현할 때 사용되는 기구에 대해서 다루고 있다. 『키프리스에 관한 문헌집De Componendis cifris』에서는 그가 발명한 매우 효과적인 암호 판독기code wheel에 대해 설명하고 있다. 『회화론On Painting』 1,2권에 실린 원근법에 기초한 디자인의 주요 지침들은 결국 실용적인 기술에 수학적 기초를 부여하려는 노력의 일환으로 보인다.

수학법칙에 대한 그의 통찰력은 가시적인 활동 –그가 설계한 건축물들– 을 통해 완벽하게 실현되었다.

> 생각건대, 알베르티는 확실하고도 경이로운 지성과 방법으로 전심전력하여 가장 아름답고 고귀한 인간행위에 걸맞게 고안하고 또 그것을 실현하는 법을 알고 있는 건축가였다. [5]

1492년을 전후해서 알베르티는 10편으로 구성된 건축 관련 논문인, 『건축론De Re aedificatoria』의 초안을 니콜라스 5세Nicholas V에게 제출했다. 이는 비트루비우스가 쓴 『건축론 전 10권Ten Books on Architecture』의 내용과 형식에서 영감을 받아 쓴 것이었다. 당시 이 책은 고대로부터 살아남은, 시각예술에

관한 유일한 논문이었다. 하지만 알베르티의 저술은 비트루비우스의 책을 단순히 모방한 것이 아니었다. 비트루비우스가 썼던 내용들은 알베르티의 저서에 오게 되면 표현이나 기본 논리 모두에서 근본적으로 변화된다. 르네상스라는 상황은 새로운 사유를 낳았다. 알베르티가 미에 대한 원숙한 정의에 도달한 시점이 바로 이 논문에서다.

그의 삶의 후반부로 갈수록 건축의 비중이 점점 더 커지는데, 그 이유는 자신의 이론을 실천할 수 있는 기회가 많이 주어졌기 때문이다. 즉 로마 외곽에 거주하는 부유층 인사들이나 통치자들이 알베르티에게 건축물을 위탁했고 이를 통해 그는 자신의 재능을 맘껏 펼칠 수 있었다. 이 건축물들은 오늘날까지 남아 있다. 그가 맡았던 4대 주요 교회 사업은 다음과 같다. 1450~70년 사이에 시지스몬도 말라테스타Sigismondo Malatesta를 위해 만든, 'Tempio Malatestiano' 처럼 로마 복장을 입은 프란체스코 리미니S. Francesco Rimini의 의복. 만투바의 로도비코 곤자가Lodovico Gonzaga가 의뢰한 세바스티아노S. Sebastiano의 그리스 십자가 교회에 대한 계획 conception. 이는 아마도 1459년에 의뢰받은 듯싶다. 그리고 성 안드레아St. Andrea 대성당 기념물이 있는데, 이는 1470-71년에 설계되었다. 그리고 1458년 이후 루첼라이Rucellai가문

을 기리기 위해 건립한 성 마리아 노벨라S. Maria Novella 피렌체 교회 외곽 등이 있다. 알베르티와 가장 밀접한 관련이 있는 일반 건축물로는 피렌체 궁과 루첼라이 집 복도가 있으며, 그를 위해 예루살렘의 성묘를 본떠서 고안된 가족묘가 포함된 성 판크라지오S. Pancrazio 부속 예배당을 지었다. 과거의 이교도들과 현 기독교인들 모두에게 의미 있는 위엄과 통일성을 겸비한 로마 재건설이라는 야망을 가지고 있으며, 그 자신 또한 인문학자이기도 했던 교황 니콜라스 5세의 영향 아래, 알베르티의 목소리는 그 힘을 더해갔다. 그의 상담고문으로서의 목소리는 교황 파이우스 2세Pius II의 피엔자Pienza 센터 재건이라는, 르네상스 도시계획 가운데 가장 유쾌한 도시재건 계획에서도 엿볼 수 있다.

여기에 열거한 예들과 또는 다른 건축 사업에서, 알베르티는 그의 질서정연한 비율 감각과 고대 로마 건축 구조에 관한 상세한 지식을 동시대의 요구에 맞추어 접목했다. 브루넬레스키를 고대 교훈에 따라 원래의 토스카나 스타일을 개량한 건축 기술자라 칭한다면, 알베르티는 고대 건축설계 구조가 어떻게 그 자신의 시대와 직접적인 연관을 맺을 수 있는지를 보여준 건축학자라고 특징지을 수 있을 것이다. 이 과정에서 알베르티는 원형형태의 가장 어려운 두 가

지(과거와 현재)를 병렬시켰다고 할 수 있다. 흠잡을 데 없는 숭배로 과거를 대하면서 동시에 현재의 필요에 맞추어 그의 독창성을 실천했던 것이다.

자연과 질서

> 인간은 만물의 척도이자 기준이다. (프로타고라스,『회화론』에 인용, 18)

알베르티는 자연 속에 내재해 있는 신이 부여한 합리성을 옹호하기 위하여, 모범적인 삶과 예술을 위한 궁극적인 자원으로서 기독교화된 스토아주의적Stoic 관점을 채택하고 있다. 그래서『회화론』첫 번째 책에서 다음과 같이 쓴 것은 아주 적절하다고 할 수 있다. '이 책은 지극히 수학적이며, 이 고귀하고 아름다운 예술이 어떻게 자연자체에서 생성하는지를 보여주고 있다.'[6] 20년이 지난 후, 그가 건축에 관한 책을 쓸 즈음에, 그는 미에 관한 정확한 정의라는 형식을 빌려 그의 확신을 표현할 수 있었다.

미Beauty란 한 몸체 안에 있는 부분들이 명확한 숫자, 윤

곽, 위치들에 따라 서로 공감하고 조화를 이루는 하나의
형식이다. 이 조화는 물론 절대적이고 근본적인 자연의
법칙인 *concinnitas*조화에 부합되어야 한다.[7]

조화*Concinnitas*, 즉 '영혼의 동반자이며 이성의 동반자'는
다음과 같은 경우에 일어난다. 즉 세 가지 시각 영역들이-
숫자, 윤곽(또는 모양) 그리고 위치(또는 장소) - 부분이나 전
체 속에서 불가분의 조화 또는 균형 잡힌 조화를 분명히 보
여줄 때, '그래서 혹시 보다 나쁘게 하고 싶지 않다면 모를
까, 아무것도 더하거나 빼거나 또는 변경할 필요가 없을
때.' 이것을 조화라고 한다.[8] 형태의 특징에 대하여 논할
때, 그는 다음과 같이 설명했다.

윤곽선은 차원을 규정하는 선線들 사이의 일치를 말한다.
1차원은 길이를, 2차원은 넓이를, 그리고 3차원은 높이를
나타낸다. 윤곽선을 가장 잘 정의하는 방법은 자연이 우
리에게 선사한 대상들로부터 얻을 수 있다. 그것은 우리
가 감탄하며 자연을 조사할 때 자연스럽게 떠오르는 방법
이다… 나는 프로타고라스에게 전적으로 동의하는 바이
다. 자연은 항구불변이다, 라는 말은 전적으로 옳다. 이것

이 바로 사물의 원리다.[9]

자연의 창조물은 세상에서 그 자신의 위치에 완전히 합당하며 형태와 기능의 완벽한 타당성을 드러낸다. 자연에 '적합함'이라는 개념은 자연에 대한 예의decorum라는 그의 예술 이론의 합리적 근거가 되고 있다. 모든 예술작품이나 건축물에서 부분이나 전체를 막론하고 모든 것은 내적으로 견고해야 하며, 서로 어울리고, 잘 정돈되어 있어야 한다는 것이 그의 생각이다. 다른 모든 것과 마찬가지로, 이 법칙도 자연을 통해서 드러나는 신의 의지를 반영하고 있지만, 그러한 규칙들은 실제로 인간이 잘 관찰하고 판단할 때 비로소 물질세계에서 분명하게 떠오른다.

스토아 학자들은 인간은 원래 사물을 관찰하고 다룰 수 있도록 만들어졌다고 가르쳤다. 크리시푸스Chrysipus는 세상의 모든 것은 인간에게 봉사하기 위해 태어났고, 한편 인간은 다른 인간과 교류하며 우정을 유지해야 한다고 생각했다. 또 다른 고대 철학자인 프로타고라스도, 인간은 모든 것의 척도이자 기준이다, 라고 선언함으로써 근본적으로 같은 것을 이미 말했던 것으로 보인다.[10]

관찰과 판단이라는 인간의 능력과 자연 사이의 완전한 연결은 '기회와 관찰로부터 태어나, 사용과 실험에 의해 촉진되고, 지식과 이성에 의해 성숙해지는' 예술에 의해 제공된다.[11] 조형예술figurative arts의 기원에 대한 알베르티의 다양한 의견은 자연 속에 숨어 있는 이미지를 관찰자가 주의 깊게 통찰하는 데 전적으로 의존하며, 지적 원리들을 이 통찰에 충분히 적용하는 것이다. 이는 마치 예술가가 합리적인 모방이라고 하는 목적을 향해 고군분투하는 것과 같은 것이다. 『조각론De Statua』에 나타난 조각의 발견에 대한 그의 설명이 대표적이라고 할 수 있다.

자연이 만들어낸 실체로부터 이미지와 유사성을 창조하려고 시도하는 예술가들의 작품들은 다음과 같은 방법에서 유래되었다고 생각된다. 그들은 아마도 종종 나무 몸통이나 흙덩어리 그리고 다른 비슷한 생명 없는 물체들에서 어떤 윤곽을 관찰했다. 약간의 수정과 더불어, 자연의 실제모습과 아주 흡사한 무언가가 이 윤곽에서 드러나고… 그래서 선과 평면을, 그들이 모방하고자 하는 특정의 물체와 일치하도록 수정하고 정교하게 함으로써, 그들

은 그들의 목적을 성취하고 동시에 그렇게 하는 데서 즐거움을 경험했다. 유사성을 창조하고자 하는 인간의 노력은 예상대로 결국 다음 단계에까지 이르렀다. 즉, 그들이 다루는 물체에서 절반의 이미지도 구하지 못할 때조차도 그들이 원하는 유사성을 만들어낼 수 있는 능력을 갖게 되었다… 만약에 그들이 올바르고 잘 알려진 방법을 통해 이것을 객관적으로 찾고자 노력한다면, 분명 그들은 실수를 줄일 수 있고 그들의 작품은 완벽하게 인정받을 수 있을 것이다. [12)]

자연 속에 내재해 있는 *조화*concinnitas를 드러내려는 예술가들의 노력은 아름다움 자체만을 추구하는 목적에 바쳐지지는 않았다. 아름다움이란 인간이 지상에서 실현하려고 노력해야 할 철학적·도덕적·정치적·사회적 질서의 총합적 부분이다 알베르티가 살던 사회에서는 쉽게 보이지 않는 것이었다. 인간이 지닌 바람직하지 않은 여러 성향과 황금만능의 피폐는 바람직한 조건의 조성을 끊임없이 위협했다. 『모무스Momus: 왕자』라는 우화형식을 빌려 쓴 라틴어 풍자산문시에서 알베르티는 이 점을 꼬집고 있다. Momus는 밤의 여신Night 과 잠의 신Sleep이 낳은 골칫덩어리 아들인

데, 그가 하는 일이라고는 이 세상에 해충을 '선물' 함으로써 전염병을 퍼뜨리는 것이었다. 천국에서 추방당한 뒤, 이 의심 많은 성격의 소유자는 인간사회를 타락시키는 데 성공할 때마다 기뻐한다. 그에 따라 혼란에 직면하게 된 조브Jove 신은 낡은 것을 대신할 새로운 세상을 세울 수 있는 가장 적절한 방법을 찾으려고 했으나, 철학자들에게서는 아무런 도움을 얻을 수 없었다. 그들은 하릴없이 우왕좌왕할 뿐이었다. 그때, 어느 웅장한 건축물에서 희망의 등불을 발견했는데 이는 마치 거대한 콜로세움Colosseum, 고대 로마 원형경기장과 흡사한 극장이었다. 이 건물은 질서정연한 세계 속에서 시각적이고 사회적인 조화를 실현할 수 있는 방법을 제시하는 신호탄이었다. 마침내 겔라스투스Gelastus의 도움으로 최초의 세상에 질서가 세워졌다. 겔라스투스는 분명 알베르티와 같은 생각을 지닌 철학자였다.

알베르티의 이야기책이나 『아폴로기Apologhi』에서 보면, 한결같지는 않지만 거의 비슷한 방식으로, 건축은 사회질서를 나타내는 메타포로 등장한다. 고대 사원과 관련된 우화는 '오만과 겉치레가 어떻게 해서 항상 파멸에 이르는가'를 보여줄 목적으로 사용된다.[13] 사원의 낮은 곳에 있는 돌들은, 그들이 전체를 지탱하는 데 있어서 오랫동안 중요

한 역할을 해왔음에도, 그들의 처지를 의심하기 시작하고 그들보다 더 높은 곳에서 보다 적은 짐을 떠받치고 있는 동료들을 부러워하기 시작한다. 낮은 곳의 돌들이 지탱을 멈추게 되면, 결과적으로 전체 건축물은 붕괴한다. 사회윤리에 따르면 '사려 깊은 인간들은 운명이 그들에게 할당한 자신의 위치를 경멸해서는 안 된다.' 알베르티에게 있어, 규칙이 잘 지켜지는 사회의 건설은 극단적인 방법을 통해서는 이룰 수 없으며, 더구나 사회 계층의 혁명적 붕괴로는 절대 이룰 수 없는 것이었다.

『회화론De Pictura』 전체와 특히 책의 2권과 3권의 도입부에서 회화와 화가들을 예찬하면서, 인간이 자연법칙을 재구성하려고 노력하는 데 있어 회화는 건축이나 그 외 다른 어떤 예술에 뒤지지 않는다는 것을 설명하고 있다. 알베르티는 '회화가 모든 예술의 한갓 정부情婦 혹은 중요한 장식품이 아닐까?' 라는 다소 과장된 질문을 하고 다음과 같이 결론을 내린다. '아주 저급한 것을 제외한 거의 모든 예술은 어떤 식으로든 회화와 관련이 있다고 말할 수 있다. 그래서 어떤 물체 속에 내재해 있는 아름다움이건 그것은 회화에서 유래한다고 나는 감히 말하고 싶다.'[14]

알베르티의 회화의 절대성에 대한 주장에 전적으로 견

줄 만한 주장은 같은 세기 후반에 레오나르도 다빈치Leonardo da Vinci가 했고, 그의 입에서 같은 주장이 나왔을 때는 그다지 놀랍게 여겨지지 않다. 이와는 대조로, 르네상스 초기의 인본주의 개척자였던 알베르티의 주장은 아주 이례적인 일이었다. 그가 특히 시각과 관련된 주제를 강조하는 것은 부분적으로 개인적인 재능과 취향의 결과다—예를 들면, 1430년대 피렌체에 거주하기 이전에 그는 이미 '회화의 신비로움'을 발견하고 기뻐했음을 보여준다—그리고 한편으로는 그가 공부했던 중세 광학optical science의 반영이기도 하다. 이슬람교 철학자인 알하젠Alhazen, 프란체스코수도회Franciscans의 로저 베이컨Roger Bacon과 존 페캄John Pecham, 그리고 폴란드 출신의 위텔로Witelo 등과 같은 작가들에 의해 발전한 기하학적 형상 이론들은 신God의 합리적인 설계가 자연을 통해 그 스스로를 드러냈던 방식을 완벽하게 재현하고 있는 듯하다. 우리가 명심해야 할 것은, 비물질적인 빛의 광채가 물질세계에서는 천상의 우아함을 가장 직접적으로 명시하는 것으로 쉽게 해석될 수도 있다는 점이다. 알베르티는 파두바Padua에서 어린 시절을 보냈는데, 그 기간 동안 이 빛에 관한 고도의 과학을 비아지오 펠레카니Biagio Pelecani에게서 배웠다. 비록 『회화론』에서 안과학眼科學과 광

학에 관해 자세히 논하지는 않지만, 눈과 빛 분야에 전문가였던 '사상가들'을 언급한 것은 분명히 이 과학 분야에 대한 알베르티의 존경심이 표현된 것이다.

아리스토텔레스식 전통에 따르면 눈이야말로 감각기관 가운데 으뜸으로 여겨져 왔다. 알베르티가 기술한 것처럼, '눈은 다른 무엇보다 더 강력하고, 다른 무엇보다 더 빠르고, 다른 무엇보다 더 소중하다'.[15] 그는 날개를 달고 빛을 발산하는 눈을 자신의 표상으로 채택했는데, 워싱턴 국립 미술관에 있는 청동으로 된 초상화(아마도 자화상인 듯)에 가장 잘 나타나 있다. 고대인*all' antica*들을 그린 메달에서 알베르티는 사자의 얼굴 형태와 사자 갈기 머리를 과시하는 모습으로 그려졌다. 그의 '보조' 이름인 레온Leon 또는 Leo 또는 Leone 이라고도 함은 우화를 통해 잘 알려진 사자의 용기와 도량을 고려하여 채택되었다. 또한 사자의 눈은 아주 특별해서 죽어서도 썩지 않는다는 전설을 감안했을 것이다. 알베르티가 회화의 원리에 관해 처음으로 논문을 쓴 이상적인 사람으로 여겨지는 이유는, 그가 최초로 철학적·문학적·예술적·사회적 관심과 시각적 흥미를 결합시켰기 때문이다. 『회화론』은 그의 저술 활동 초반기인 30대 초반에 쓰였지만, 그의 글을 통해서 우리가 알 수 있듯이, 알베르티의

태도를 특징적으로 잘 보여주는 성숙한 작품이다.

『회화론』은 시각의 제1원리로부터 체계적으로 차근차근 올라간다. 책의 제1권은, 마치 *유클리드Euclidian* 기하학에 관한 논문으로 시작하는 것처럼, 물체의 형태를 분석한 점·선·표면(혹은 평면)·가장자리·귀퉁이·평평함·볼록함·오목함 등 기하학 성질의 기본적 정의에서부터 시작한다. 하지만 그는 순수 수학의 무형적 추상성을 다루는 것이 아니라 물질세계의 시각적 묘사를 다루고 있다는 점을 처음부터 강조한다. 그는 기하학 개념들과 실제 사물 사이에는 근본적인 차이가 있다고 믿는다. 그런데 점, 선, 표면과 같은 기하학 개념들은 실질적 존재에 필요한 세 차원이 결여되어 있으므로 아무런 물리적 실체가 없고, 그 상관물인 실제의 사물들은 우리의 감각을 통해서만 인식될 수 있다. 그래서 알베르티의 '점點'은 실제 표면 위에 있는 진짜 '기호' 또는 표시다. '화가들 사이의 점과 선에 관하여'라는 짧은 에세이에서 알베르티가 말하듯이, '우리들의 정의에서 보면, 점이란 하나의 기호다. 왜냐하면 화가에게 있어서 점이란 수학적 점과 숫자로 분류되는 수량 사이에 놓인 어떤 것으로 인식되기 때문이다.[16] 우리가 원자를 인식하는 방법과 비슷하다. 『회화론』에서 알베르티는 속담과 키케로

의 다소 이상한 표현을 빌려 자신이 '미네르바'('우리 감각 중의 좀 더 조잡한 지혜')의 언어로 말하고 있다는 것을 강조한다. 이탈리아어 번역문에서는 이것을 'la piu grassa Minerva뚱보 미네르바'라고 표현했다.[17] 감각중심의 지식을 강조하면서 인체의 기하학적 성질을 설명하기 위해 그는 일련의 물질적 은유와 직유 등을 사용한다. 가장자리는 오라_ora, brim: 테두리 또는 핌브리아_fimbria, fringe or hem: 가두리 또는 경계로 묘사되는데, 이는 데생 화가들_draughtsmen이 실제로 사용하는 '윤곽선'의 느낌을 전달하려는 것이다. 원형은 '왕관'과 비슷하고, 오목한 표면은 달걀 껍질 내부로 비유되고 올록볼록한 이중 표면은 기둥의 외부 표면으로 비유되고 있다.

초기 광학 연구자들이 강조했듯이, 그리고 알베르티가 고도로 단순화된 중세 광학용어로 시각의 과정을 설명했듯이, 물질의 몸체는 빛을 통해서만 완전히 감지될 수 있다. 우리가 물체의 서로 다른 크기를 구분하는 기본 원리는 시각 피라미드 혹은 시각의 원뿔이다. 이는 우리 눈 안에 있는 가공의 꼭지점으로부터 갈라져 나오거나, 혹은 그리로 모여드는 빛줄기들로 이루어진다(그림 1). 우리의 시각 축을 따라 통과하는 '중심 광선'은 시각의 '확보'에서 중요한 역

할을 하는데, 이는 마치 '철학자들'이 이해했던 것과 같으며, 한편 '외곽extrisic' 광선과 '중앙median' 광선이 각기 윤곽선과 표면에 대한 정보를 전달한다. 중세 때 빛의 문제를 선구적으로 연구하여 이 분야의 표준 교과서라 할 수 있는 『일반 원근법Perspective communis』을 저술했던 페캄Pecham과는 다르게, 알베르티는 눈 안에서 빛줄기가 생기는 복잡한 문제를 다루지는 않는다. 또한 빛줄기가 단순히 눈으로 들어오는지 아니면 '광선을 바라 봄'으로써 빛줄기가 방출되는지에 대한 오래되고도 의견이 분분한 문제를 토론하려 들지도 않는다. 또 기본적이며 가장 중요한 색은 빛과 어둠의 서로 다른 비율의 결과물로 생기거나, 또는 네 가지 요소들의 각기 다른 성질들에서 생성된다는 아리스토텔레스식 여러 이론들을 잘 알고 있음에도 불구하고, 그는 색의 근원에 관한 문제에 대해서는 개입하지 않는다. 『회화론』에서 그의 유일한 관심은 화가를 위해, 눈 외부의 광학적optical 기하학과 그 결과에 대한 기초를 세우는 일이었다.

그림은 시각의 축(또는 '중심광선')과 수직을 이루는 평면, 즉 시각 피라미드의 횡단면과 동일한 것으로 생각된다. 우리의 눈에서부터 횡단면까지의 거리가 그림의 실제 크기에 영향을 미칠 수 있다. 그러나 화면의 시각적 배열 속에 있

는 대상들의 *상대적 비례*relative proportions에 영향을 미치는 것
은 아니다. 대상들의 크기와 거리가 명확해지는 것은 바로
이 상대적 비례 때문이다. 왜냐하면 우리는 이미 알고 있는
차원들의 내적 치수 혹은 척도에 따라 그것들을 가늠하기
때문이다. 프로타고라스나 중세의 안경상眼鏡商들과 마찬가
지로, 알베르티도 인간의 형상이 가장 적절한 표준 척도라
고 생각했다.

원근법 공간의 구축을 위한 방향을 제시하기 시작할 때
알베르티가 사용한 수단은 바로 인간이다. 그럼에도 그는
시각 피라미드의 고유한 성질이 왜 회화작업의 기하학적
원리를 제공하는지에 대해서는 설명하지 않는다. 단지 그
는 설명을 요구하면, 증거를 제시할 수 있다는 것만 암시한
다. '나는 기하학적 설명을 통해 나의 친구들에게 이것들
에 대한 실례를 들어 설명하곤 했다.'[18] 그의 기본 구성은
하나씩 차근히 윤곽을 드러내고, 단축된 격자모양 또는 타
일로 된 바닥면에 이르게 된다. 소실점은 -그의 '중심점'-
그가 기준으로 삼은 인물의 머리높이에 수평으로 놓여 있
다. 알베르티는 예시로서 어떠한 삽화도 보여주지 않았다.
이 책에 제공된 삽화들은 알베르티가 설명하는 과정을 보
여주기 위해 새롭게 그려진 것들이다. 예를 들면 그의 설명

을 돕기 위해 삽화의 중간지점과 수평중앙에 '중심점'을 부여하고자 했다(그림 8, 10, 11). 이는 시각의 불가변성이라는 인상을 준다. 그러나 그의 의도는 야심찬 화가에게 예술의 '기초'를 알려주는 것 외에는 없다. 다시 말해, 예술가로 하여금 특정한 작업에 걸맞은 독창성을 발휘하면서 실제 작업을 수행할 수 있도록 도와주는 그런 예술 원리들을 말하고 있을 뿐이다. 그는 모든 회화에서 공간이 어떻게 처리되어야 하는지에 대해서는 설명하지 않는다.

첫 번째 단계로서 타일로 된 바닥면을 설치하는 것의 장점은 이것이 그림 공간을 종횡으로 가로지르는 일련의 모듈 방식의modular 측정법을 제공한다는 점이다. 알려진 차원의 모든 수직 혹은 수평적 요소들이 모두 여기에 연결될 수 있다. 제2권에서 알베르티는 '윤곽선circumscription'의 힘을 빌려, 단축 격자foreshortened grid(그림 13)의 평면 눈금에 따라 벽이 어떻게 건설되는지, 그리고 하나의 원이 그림에서 어떻게 바닥면으로 바뀌는지를 묘사한다(그림 14). 이것은 단축되지 않은 원이 단축되지 않은 격자 눈금을 가로지르게 될 지점들의 대응점을 단축된 격자 안에 일일이 점으로 그려 넣는 방식으로서이다.

제2권은 본론에서 많이 벗어난 이야기들로 시작한다. 회

화의 '신성한 힘', 도덕적 가치, 그리고 화가의 높은 사회적 지위를 강조하고자 고대의 저자들이 남긴 여러 어구를 인용함으로써 '젊은이들'에게 회화의 *미덕*virtù에 관하여 열심히 설명한다. 두 번째 책의 주된 목적은 '화가들 자신의 마음속으로 이해하는 것을 어떻게 손으로 표현하는지를 알려주려는' 데 있다.[19] 표현예술은 세 가지로 구분되는데, '윤곽선', '구성' 그리고 '빛의 수용'이다. 이 순서는 미술이 그 최초의 기원으로부터 발전해 온 역사와 평행을 이룬다. '윤곽선'은 기본 데생에 관한 것인데, 이를 통해 인체는 외곽과 윤곽이라는 말로 표현되고, 모든 공간관계를 측정하기 위해 단축 격자가 사용된다. '구성'이라는 개념은 특히 중요하며, 알베르티가 예술이론에 바친 가장 독창적인 공헌 가운데 하나다. '구성'은 '표면', '지체肢體' 그리고 '인체'들이 체계적으로 어우러져 예의바른 조화를 이루는 방식이다. 이는 다양함과 질서가 화합을 이루는 수단을 제공한다. 이는 마치 그가 존경했던 로마 작가들, 특히 키케로와 퀸틸리아누스Quintilianus가 라틴어 문장구조 규칙들이 갖고 있는 절제된 힘으로 자신들의 생각을 표현할 수 있었던 것과 같다. 모든 표면, 지체 그리고 인체는 전체와 조화를 이루어 편성되어야 하고, 전체는 가장 높은 수준으로 고

양되어야 한다. 여자 옷을 입은 마르스Mars나 촌티 나는 헬렌Helen이 사람들의 조롱을 받는다고 해서 놀랄 일은 하나도 없다. 그러나 잘 조화된 구성을 이루려면 이런 일반적인 요구보다는 특별한 뭔가가 필요하다. 인간 모습의 아주 작은 부분조차도 그 자신의 신체적 특성, 사회적 지위 그리고 정신 상태 등을 드러내야 한다. 그래서 죽은 몸체는 그의 손끝마저도 죽었다는 것을 공표해야 한다. 마치 '죽은 멜레아거Meleager를 실어 나르는 로마의 *역사화*historia [고대 대리석 석관 위의 부조]'[20]에서처럼 말이다. *역사화*historia:정확한 번역을 할 수 없는 용어)는 화가에게 있어 최고의 성취이며, 모든 도덕적 가치의 체현인데, 이 가치는 아름다움, 표현 그리고 의미를 통달했을 때만 실현될 수 있는 것이다. 역사화의 한 예로 지금은 유실되었으나 구舊 성 베드로St. Peter 성당에 있던 모자이크화가 있는데, 그것은 그리스도와 성 베드로가 물위를 걷는 것을 묘사하는 지오또Giotto의 그림이다. 여기서 각각의 사도는 '얼굴과 몸 전체에 불안한 기운이 너무나 확실해서 개인적 감정이 저마다 잘 드러난다.'[21]

인물들의 표현과, 몸짓, 그리고 움직임은 웅변가의 그것처럼 힘차고 수사적이어야 한다. 하지만 폭력적이거나 극단적이어서는 안 된다. 무례한 소란스러움이나, 불협화음

은 존경받을 수 없다. 그래서 그는 '무질서를 피하기 위해' 저녁만찬에 '9명 이하의 손님'이 초대되어야 한다는 '바로 Varro의 명언'에 동의한다.[22] 그는 또한 절제된 표현의 가치를 안다. 이를 위해 알베르티는 '눈으로 보는 것보다 더 큰 슬픔을 관람자가 상상할 수 있도록'[23] 비탄에 잠긴 이피게니아Iphigenia 아버지의 머리를 베일로 가린 티만테스Timanthes의 그림을 예로 든다. 절제된 예의바름의 필요성은 최종적인 작품에서만큼이나 그 과정에서도 중요하다. 사실, 후자는 이미 전자에서 예견되는 것이다. '과도한 예술가의 재능'은, 그것이 비록 창조를 향한 열정이 불같이 치솟아 처음에 그림을 그리기 시작한다 해도, 고상함이 결여되어 결국은 부족한 작품을 낳을 것이다.[24]

알베르티의 '빛의 수용'에 대한 설명은 '구성'에 대한 논의만큼 독창적이지는 않다. 그는 흑색과 백색이 (회색의 명암을 이용하여) 다른 색채들을 중화하여 빛과 그림자의 모델링(입체감 표현법) 효과를 낸다고 그 역할을 분명하게 밝힌다. 그리고 소위 농담tone, 濃淡과 색조hue, 色調를 구분하면서 그것들의 시각적 성질과 개별 색채들의 시각적 성질도 구분한다. 검은색과 흰색이 '종種, species'을 낳는 반면, 각각의 색조들은 색의 '속屬, genera'이다. 알베르티는 각각의 색들이

고유한 매력을 갖고 있고 또한 서로 간 결합을 통해 아름다움을 증폭시킨다는 것을 알고 있었다. 그럼에도 그가 무엇보다 강조한 것은 2차원의 평면에 3차원적 착시효과를 불러일으키는 데 사용되는 검은색과 흰색이었다. 그러나 여기에서조차도 절제의 미덕을 잊지 말아야 한다. 흰색과 검은색을 남용하면 재미없고 불쾌한 그림이 된다. 마치 디도Dido의 금색 화살통처럼 정말 빛나는 부분을 위해 무언가를 남겨둘 여지가 없어진다는 말이다. 실제 금을 그림 표면에 사용하기보다는 농담과 색조를 조절해서 금의 효과를 낼 수 있는 것이 회화의 장점이라고 알베르티는 강조한다. 금의 번쩍거림과 화려한 색의 번잡스러움은 단지 무지한 사람들의 눈을 현혹할 뿐이다.

알베르티는 '자연의 뿌리'에서 실제 예술적 표현의 원리와 방법에 이르는 계획을 1,2권에서 고찰한 후, 제3권에서는 이상적인 화가가 되길 희망하는 이들에게 필요한 몇몇 조건들을 제시한다. 그가 내세운 조항들은 도덕이면서도 예술적이다. '나는 화가들이 무엇보다도 선하면서 예술에 조예가 깊었으면 한다.'[25] 기하학 지식과 문학의 제반 사항(문학가와의 교류와 함께)을 잘 아는 것은 화가의 창작활동에 형식과 내용을 제공하는 것과 같다. 가치 있는 '창작'을 궁

리하는 능력-즉, 도저히 피할 수 없는 주제를 마음에 품는 것- 은 그 자체로 매우 중요하다. 예를 들면, 아펠레Apelles가 그 유명한, 우리에게는 루키아노스의 설명으로 잘 알려진, 'Calumny비방'의 *역사화*를 창안한 것과 같다. 하지만 화가는 자기 혼자만으로 충분하다고 믿고 자신의 상상에만 의존해서는 안 된다. 오히려 자신의 궁극적 안내자인 자연에 끊임없이 의지해야 한다.

화가들이 각기 다른 회화 분야에서 그들 각각의 재능을 최상으로 발휘할 수 있는 것은 화가의 기질에도 기인한다. - 어떤 이는 남성화에 특출한가 하면 다른 이는 여성화에 두각을 나타낸다. 또 어떤 이는 배를 잘 그리고, 어떤 이는 동물에 소질이 있고... 등등 - 그러나 진정한 탁월함을 얻고자 열망하는 화가라면 자신이 가장 편하게 느끼는 영역에만 자신의 야망을 국한시켜서는 안 된다. '탁월함까지는 아니라도 중간 정도라도 인간이 모든 것을 섭렵할 수 있다는 것은 어마어마한 재능이고, 이 재능은 고대 어느 누구에게도 주어지지 않았다.'[26] 잘 준비하고, 자연 속에 있는 표시판을 올바르게 읽고, 단단한 결심으로 힘든 여정을 시작한다면, 어느 화가든 훌륭한 그림을 그릴 수 있다. '재능은 근면과 연구와 연습을 통해 계발되고 향상되어야 한다. 명

예에 속한 것은 어느 하나라도 간과하거나 소홀히 해서는 안 된다.'[27]

전체적으로 『회화론』은 (특히 젊은) 화가들에게 체계적인 회화 방법론과 회화의 목적을 일깨워주기 위한 것이다. 예술의 순수한 *미덕virtù*을 고양함으로써 얻는 대가는 교양 있는 이들의 찬사와 *행운fortuna*의 변덕을 물리친 불멸의 명성을 획득하는 것이다. 그래서 제대로 수련한 화가는 실질적이고도 오래 지속되는 가치를 추구하기 마련이고, 그런 화가야말로 잠재된 인간 능력의 실현에 있어서 중요한 역할을 한다고 알베르티는 확신한다. 그의 메시지에서 우리는 르네상스 낙관주의의 전형을 본다.

고대와 현대

르네상스 예술의 다른 주창자들과 마찬가지로, 알베르티는 고대 사상을 부흥시킴과 동시에 새 시대를 여는 창조적인 목소리를 내었다. 라틴어와 이탈리아어라는 두 가지 번안으로 된 『회화론』은 이 두 가지 야망의 징후다. 키케로의 『브루투스Brutus』 복사본에 쓰인 문구는 '1435년 8월 26일

저녁 8시 45분 금요일에 피렌체에서 나는 『회화론De Pictura』을 완성했다'는 것을 증명한다. 피렌체의 국립도서관 Biblioteca Nazionale의 이탈리아어 원본에 쓰인 말은 '하느님 감사합니다. 1436년 7월 일곱 번째 날에 모두 마쳤습니다'이다.[28] 그는 이 논문을 두 가지 언어로 씀으로써, 여러 다른 독자층을 만족시켰을 뿐만 아니라 -인본주의 학자와 시각 예술을 실천하는 사람들- 세련된 모국어인 이탈리아어를 라틴어와 나란히 어깨를 견주게 하고자 하는 열망을 만족시켰다.

알베르티는 상당수의 문학작품을 라틴어로 썼는데, 그가 좋아하는 로마 작가들의 작품에 필적할 만한 것들이었다. 고대 장르를 재현한 그의 글은 무미건조하지 않고 재미있다. 그는 특히 익살스럽고 풍자적인 이야기를 좋아했는데, 그 자신 스스로 간결한 『Intercoenales』('저녁 후 이야기'라고 부를 수 있다)를 쓰기도 했다. 알베르티는 루키아노스 방식으로 쓴 이 모음집을 파올로 토스카넬리Paolo Toscanelli에게 헌정했는데, 그는 수학과 천문학 그리고 광학 분야의 훌륭한 학자이자 의사였다. 페라라Ferrara에 거주하는 토스카넬리의 친구이자 인본주의자인 구아리노 다 베로나Guarino da Verona는 루키아노스의 『파리Musca: The Fly』 번역본을 알베르티

에게 헌정했고, 알베르티는 동일한 주제의 풍자적인 글을 썼다. 그리고 이 책을 란디노Landino에게 보냈다. 같은 맥락에서 알베르티는 그에게 충실했던 개를 위해 힘차고 명확한 어조로 조사弔詞를 썼다. 견공의 미덕에 대한 찬사는 고대에 관한 그의 지식을 화려하게 과시할 뿐만 아니라, 인본주의자들의 글에서 쉽게 볼 수 있는 형식과 거드름을 조롱하는 것이기도 하다. 예컨대 그의 개는 '가장 고귀한 조상으로부터 태어났고… 옛 조상 가운데 유명한 인물이 무수히 많으며', '그중에는 고대와 이집트 학자도 있었다'.[29] 그래서 이 우수한 품종의 개는 고대인의 덕을 보여주면서 '생애 매순간마다 칭찬받을 만한 행위를 했다'는 것이다.

토스카나의 주도적 인본주의자들은, 만일 문법 규칙에 충실하기만 하다면 그들의 모국어도 문학의 도구로서 라틴어에 비해 손색이 없다고 생각했다. 『패밀리Della Famiglia』에서 알베르티는 다음과 같이 서술한다,

> 고대 라틴어가 매우 풍부하고 아름다운 언어임은 전적으로 인정하지만, 우리가 현재 쓰는 토스카나어Tuscan가 대접받지 못하고 또한 토스카나어로 쓰인 작품이 그 탁월함에도 불구하고 우리를 만족시키지 못하는 이유를 나는 모

르겠다… 모든 나라에서 고대 언어에 대단한 권위를 부여하는 이유는 단지 많은 학자들이 그 언어로 글을 써왔기 때문이다. 학식 있는 사람들이 열정을 가지고 끈기 있게 우리의 모국어를 잘 다듬고 연마하기로 결심한다면, 우리의 언어도 라틴어에 못지않은 힘을 갖게 될 것이다.[30]

'열정적인 노력'을 위해, 알베르티는 다음과 같은 일을 통해 그 자신의 역할을 수행했다. 즉 『패밀리Della Famiglia』와 같은 모범적인 작품을 모국어로 쓰고, 1441년 피렌체에서 개최된 이탈리아 시詩 경연대회를 조직했을 뿐 아니라, 토스카니어를 위한 최초의 체계적인 문법서(『Regule lingue florentine』 또는 『Grammatichetta Vaticana』라고도 알려져 있다)를 저술했다. 단테Dante의 해설자로서 그 자신이 모국어에 대단한 열정을 가졌던 크리스토코포로 란디노는 알베르티의 공헌에 따뜻한 경의를 표했다. '라틴어에서나 찾을 수 있는 설득력과 문체와 고결함을 우리 언어에 옮겨놓으려고 그가 얼마나 부지런히 애썼는지 주목하라.'[31]

『회화론』은, 그것이 라틴어판이든 이탈리아어판이든 불문하고, 옛것을 본받아 진취적인 혁신을 이루겠다는 두 가지 야망을 실현하고자 한다. 『회화론』의 형태는 -책을 세

권으로 나눴다든가, 기초->실천->목표의 순서로 내용을 체계적으로 전개시켰다는 점에서-로마 수사학 논문, 특히 퀸틸리아누스의 『웅변교수론Institutio oratoria: 雄辯敎授論』에서 깊은 영향을 받았다. 그리고 훌륭한 인본주의자가 쓴 다른 여느 작품처럼, 이 책 또한 그 이전의 고전을 언급하고 있다. 직접 인용이든 간접 인용이든, 특히 플리니우스Plinius의 『박물지Natural History』에 나오는 고대 예술가편을 인용하거나 또는 학식 있는 독자가 쉽게 알 수 있는 암시를 통해서 인용한다. 세련된 라틴어 원문판은 1440년경에 만투바Mantua의 후작인 지앙프란체스코 곤자가Gianfrancesco Gonzaga에게 헌정되었다. 비록 이 후작이 과연 라틴어로 된 학구적인 논문을 읽을 열정을 가졌을까 하는 의문이 들기도 하지만 말이다. 알베르티는 영리하게도 자신의 작품을 읽힐 만한 곳에 배치했다. 만투바의 지앙프란체스코는 비토리노 다 펠트레 Vitorino da Feltre가 운영하는 라지오코사La Giocosa라는 영향력 있는 인본주의 학교를 후원하고 있었다. 비토리노 다 펠트레는 알베르티의 선생이었던 바르지짜Barzizza의 후임으로 파두바 수사학 과장직을 물려받았다. 이 학교에서, 우르비노 Urbino 출신의 페데리고 다 몬테펠트로Federigo da Montefeltro와 로도비코 곤자가Lodovico Gonzaga 같은 미래의 학생들이 고대와

당대 세계의 예술과 철학을 교육받았다. 『회화론』의 헌정사에는 알베르티가 누구를 겨냥하고 있는지 분명하게 드러나 있다. 문무文武를 겸비한 후작의 미덕을 칭송하면서 그는 자기의 논문 내용이 '교양 있는 사람들에게도 그 가치가 입증될 것'이라고 말한 후, 또한 '이 책이 다루는 주제의 새로움으로 인해 학자들도 기쁘게 할 것이다…'라고 말했다. 그리고 '만일 저를 귀하의 가장 헌신적인 하인들 가운데 하나로 받아 주신다면, 저의 작품은 분명 귀하를 기쁘게 하리라 믿는다 [inter familiares]'[32]고 썼다.

『회화론』이 어떤 독자를 대상으로 삼았고 그 기능은 어떠했는지를 평가하려면 이 책이 원래 인본주의 후원자에게 보이기 위해 쓰였다는 사실을 명심해야 한다. 이 책은 '젊은 화가'를 위한 것이지 화실의 평균적 실습생을 위한 교재가 아니라는 점이, 책의 문장과 전체적인 구성에서 무수히 지적되고 있다. 차라리 알베르티는 퀸틸리아누스의 『웅변교수론』 방식의 교육학 논문을 새로 개발해냈다고 할 수 있다. 이는 인문학적 원리를 상세히 설명함으로써 이 분야의 동료 연구자들, 특히 장래가 촉망되는 학생과 그들의 교육을 담당하고 있는 교수들에게 자극을 주기 위한 것이었다. 라틴어 수고본手稿本이 20여 개나 된다는 것이 그의 성공을

증명하고 있다. 이탈리아본은 단지 세 개만이 알려져 있다. 도서관 인문학 분야에서 이탈리아본이 살아남을 확률이 라틴어본보다 낮을 가능성을 인정한다 해도, 이 상대적 비율은 분명 논문의 본래의 목표를 반영하는 듯싶다.

이탈리아 원문은 직역이 아니다. 라틴어판에 수록된 많은 문장들이 이탈리아어판에는 빠져 있으며, 이번 간행물에서는 이를 이탤릭체로 표시했다. 빠진 문장들에는 다음과 같은 것들이 있다. 전통 광학을 언급하는 좀 더 '과학적'인 여담餘談이나 좀 더 학구적인 참고사항들, 예를 들면 큰 연회에 모인 초대 손님 숫자에 대한 '바로의 격언Varro's dictum' 같은 것이 있다. 아주 가끔 이탈리아어판이 라틴어판의 의미를 더 분명하게 파악하는 데 도움이 되기도 하나, 이런 경우는 일반적으로 원문이 알베르티의 메시지를 명확하게 전달했을 때의 이야기다. 사실, 이탈리아어 본문만 가지고는 원근법을 구축하는 단계들을 완전히 이해할 수 없다. 당대 독자를 위한 토착어(이탈리아어) 번역이 갖는 가장 큰 가치는 필립포 브루넬레스키에게 헌정된 편지에 있다. 이 편지는 인문주의의 '부활'에 대한 고전적인 언술을 담고 있으며, 르네상스식 시각예술을 선도하는 피렌체의 위대한 화가들에게 자극제가 될 생생한 증언을 하고 있다. 『회화

론De Pitura』의 헌정사에서, 알베르티는 당대의 전형적인 '예술가'를 대상으로 하고 있지 않다. 공증인의 아들이었던 브루넬레스키는 아마도 훌륭한 교육을 받았을 것이고, 라틴어 원본인『회화론De Pitura』에 대해 이미 감탄을 표현했을 것이다. 서문에서 알베르티가 찬사를 보냈던 또 다른 동시대 예술가들 –'우리들의 위대한 친구 조각가인 도나텔로', 로렌조 기베르티, 루카델라 로비아와 마사치오– 은 모두 다 같은 수준의 학식을 겸비하지는 않았을지 모르나, 그들 모두 로마의 이상을 추구하며 토스카니식 예술 세계를 구현하고자 하는 일군의 엘리트에 속하는 사람들이었다. 기베르티 자신은 후에 조형예술figurative art에 대해『논평 Commentaries』이라는 독창적인 책을 저술했다.

브루넬레스키의 업적 중 특히 칭찬할 만한 것은 원근법의 발명이라기보다는, 피렌체 성당의 거대한 돔이다. 알베르티가 원근법과 관련지어 브루넬레스키를 언급하지 않은 것은 자기 혼자 모든 영광을 독차지하려는 것이 아니며, 또한 브루넬레스키의 초기 전기 작가가 브루넬레스키를 원근법의 창시자로 평가한 것이 잘못이란 것은 더욱 아니다. 오히려 브루넬레스키의 업적이 알베르티의 체계에 분명한 선례를 제공하지 못했다는 사실을 반영하는 듯하다. 아마도

1413년 이전에, 브루넬레스키는 이미 피렌체의 가장 유명한 두 건물, 즉 세례당Baptistery과 시뇨리아 광장Palazzo de' Signori: 지금은 Palazzo Vecchio의 원근법적 투시도를 두 개의 패널에 작성했다. 이 투시도는 지금 남아 있지 않다. 그의 작업의 성질이 어떠했든 간에 그것은 나중에 형태가 들어설 추상적인 공간을 마련했다기보다는 이미 알려진 구조를 기초로 한 작업이었다. 1420년대 중반, 도나텔로가 부조浮彫를 조각하거나 마사치오가 그림을 그릴 때, 그들은 수학적 원근법 속에서 가상의 위치를 먼저 정하기 위해 브루넬레스키의 발명을 채택했다. 성 마리아 노벨라S. Maria Novella 성당에 있는 마사치오의 유명한 「삼위일체Trinity」는 이와 같은 원근법 채택의 가장 확실한 예라 할 수 있다. 알베르티의 혁신성은 가장 앞선 회화적 실천에서 구조의 '기본원리' – 기본규칙 혹은 일반적인 사례 – 를 끌어내고, 이 원리들을 누구나 쉽게 공유할 수 있도록 했다는 점이다.

분명 알베르티는 실제 화가들의 그림을 예민하게 관찰한 사람이다. 서사敍事, narrative와 성격묘사characterization에 관한 규율들은 도나텔로, 기베르티 그리고 마사치오를 세밀하게 연구했음을 말해준다. 우리는 이미 알베르티가 로마에 있는 지오또Giotto의 역사화를 칭찬했음에 주목했다. 스스로 말

했듯이 알베르티는 아마추어 화가였다. 비록 그의 작품이라고 확실하게 말할 만한 그림이 아무것도 남아 있지 않다 해도 말이다.[33] 『회화론』은 회화 작업의 물질적 측면에는 전혀 관심이 없다. 새로운 세기로 막 접어들 무렵에 쓰인 체니노 체니니Cennino Cennini의 『예술에 관한 책 2Libro dell' arte ll』가 물감을 다루는 방법이나 표면의 배치에 대해 자세한 설명을 담고 있는 것과는 대조된다. 하지만 알베르티가 창작에 대해 고뇌하며 직접 그림을 그리는 사람으로서 말하고 있다는 징후는 곳곳에서 나타난다. 그는 자연을 모방하고자 하는 데생화가들에게 실질적인 도움이 되도록 자신이 창안해낸 방법을 추천한다. 얇은 천에 격자무늬가 그려진 '베일' 또는 '횡단면'의 경우가 그것이다. 복사의 대상은 고정된 시점에서 '베일'을 통해 보이며, 그 윤곽선은 대응되는 격자로 분할된 도화지에 옮겨진다. 그는 또한 다른 유용한 암시도 제공하고 있다. 예를 들면, 특정의 형태를 재현하기에 가장 이상적인 위치를 찾기 위해 화가가 앞뒤로 시점을 옮겨본다든가, 반쯤 감은 눈으로 물체를 바라봄으로써 빛과 그림자의 두께를 단단히 할 수 있다든가, 거울로 비춰 보면 그림에서 새로운 단점을 찾을 수 있다든가 하는 것 등이다. 다양한 종류의 주름장식이라든지, 풀밭을 걸어

가는 사람의 얼굴에 초록빛이 반영된다든지, 여하튼 가시적 세상의 효과들에 대한 관찰은 그가 '화가의 눈'으로 글을 썼다는 것을 여실히 보여준다.

전체적으로나 세부적으로 『회화론』이 아주 참신하고 새로운 시도라는 것을 알베르티는 잘 알고 있었다. 그는 이 책이 사람들에게 영향력 있는 책이 되기를 희망했을 것이다. 우리가 라틴어 원문의 인본주의적 독자를 언급했을 때, 이 책의 영향력은 이미 암시된바 있다. 그가 쓰면서 기대했던 미래의 후원자는 아마도 회화의 기초에 대해 무지한 사람으로 남기보다는 피에로 델라 프란체스카 같은 화가를 후원하는 교양 있는 사람이 될 가능성이 더 많다. 이 책의 좀 더 직접적인 영향력은 조형예술figurative arts의 실제 작업에 서일 것이다. 1430년대와 1440년대 피렌체 예술에 알베르티의 사상이 영향을 미쳤음을 보여주는 분명한 증거가 있다. 기베르티가 아마 맨 처음 알베르티의 영향을 받았을 것이다. 그가 지은 피렌체 세례당의 두 번째 문에 새긴, 원근법을 사용한 청동 부조의 데생 과정이 그러했다. 프라 안젤리코Fra Angelico와 도메니코 베네지아노Domenico Veneziano 두 사람 모두 공간과 서사narrative에 대한 알베르티의 지시를 받아들였다. 프라 안젤리코가 그렸던 니콜라스 5세Nicholas V에게

바쳐진 바티칸 교회당의 프레스코화는 알베르티의 생각을 거의 완벽하게 구현했다. 니콜라스 5세는 알베르티가 그의 『건축론』을 헌정했던, 인본주의적 교황이었다. 알베르티가 전달하고자 하는 의미를 누구보다 잘 이해한 피에로 델라 프란체스카는 그의 그림과 『회화를 위한 원근법De Prospectiva pingendi』이라는 이론서를 통해 알베르티의 지적 염원을 확장시켰다. '세 가지 은총Three Graces'이라든가 '이피게니아의 죽음Death of Iphigenia'과 같은 아주 고전적 주제에 대해 알베르티가 했던 세심한 분석과, 전형적인 *역사화*로서 그가 추천한 아펠레의 '비방Calumny'은 동시대 후반에 만테냐Mantegna와 보티첼리Botticelli의 그림들에서 성숙한 열매를 맺고 있는 것으로 보인다. 만테냐와 보티첼리, 두 사람 모두는 알베르티의 소중함을 충분히 잘 알고 있던 후원자들에 의해 고용되었다.

르네상스 후기 세대 화가들 가운데, 레오나르도 다 빈치만큼 알베르티에게 주의를 기울인 사람은 없었다. 레오나르도는 회화의 이론과 실행에 있어서 그의 선배인 알베르티의 지침을 그대로 따랐다. 다만 알베르티가 화가들에게 간략한 지침을 제시한데 비해, 불굴의 집념으로 과학적 자연주의를 추구한 레오나르도는 화가들에게 좀 더 광범위한

자연법칙을 습득하라고 역설했다. 그러나 그의 생각이 알베르티의 메시지와 근본적으로 다른 것은 아니다.

최초로 출판된 –1520년 바젤Basel에서 출판된 라틴어 텍스트, 그리고 1547년 베니스에서 출판된 로도비코 도메니치Lodovico Domenichi가 번역한 이탈리아어본[34]–『회화론』은 예술학 원리를 확립하는 초창기에 중대한 역할을 했다. 이 사이에 피렌체와 베니스에서 이탈리아어 번역본이 출판되었고, 1563년 죠르지오 바자리Giorgio Vasari는 1563년에 피렌체 미술학교Florentine Accademia del Disegno를 설립했다.[35] 시각예술에 관한 바자리의 주요 작품 중 하나인 『예술가들의 삶Lives of the artists』은, 원래 이론서를 겨냥하지는 않았으나 알베르티의 사상을 근간으로 했음을 내용 곳곳에서 보이고 있다. 새롭게 등장한 파리 왕립학교Royal Academy는 다음 세기인 1651년에 뒤프렌느Dufresne가 프랑스어본을 발행하는 계기를 만들었다. 또한 영국 화가들이 뒤늦게 학구적 열망을 가질 무렵인 18세기에 레오니가 영어본을 출판했다.[36] 18세기 후반 이탈리아와 스페인에서 일련의 책들이 출판됨과 동시에 유럽에는 신고전주의Neoclassicism 물결이 일기 시작했는데, 당시 예술가들은 르네상스의 권위를 빌려 혹은 직접적으로 고대 예술의 고전적인 순수성을 되찾고자 노력했다.[37]

이렇게 예술이 제도화된 학계學界로 수용되는 과정에서 알베르티의 논문이 지녔던 명성에 금이 가기 시작했다. 왜냐하면 19세기에서 20세기를 거치는 동안 예술학계에 대한 평판이 점점 나빠졌기 때문이다. 하지만 회화론이 쓰일 당시의 상황을 고려하면, 이 책이 학문적 정설을 다루는 무미건조한 책과는 거리가 멀다는 것을 알 수 있다. 오히려 회화의 이론과 실천 그리고 사회적 함의에 대한 획기적인 생각을 당차고 창의적으로 주장하는 책이다.

19세기 들어서서 최고最古의 미술 학술서인 알베르티의 책이 역사적인 텍스트로 인정받기 시작했다. 1847년 보누치Bonucci는 알베르티의 이탈리아어 저술서들을 출판하는 과정에서 (라틴어판을 다른 사람이 이탈리아어로 번역한 것이 아니라) 본인이 이탈리아어로 썼던 『회화론』을 출판했다.[38] 결과적으로 라틴어보다는 접근성이 용이하다는 이유로, 보누치가 출판한 이 이탈리아어본이 알베르티 참고자료의 기준이 되었다. 1877년 자니첵Janitschek에 의해 독일어로 번역되어 재출판 되었으며, 1950년 피렌체의 말레Mallè에 의해 수십 쇄의 책이 출판되었다.[39] 이 말레의 책이 바로 1956년 존 스펜서John Spencer가 내놓은 새로운 영어 번역본의 바탕이 되었으며, 스펜서는 1966년에 개정판을 내놓았다.[40] 1972년 세

실 그레이슨Cecil Grayson이 라틴어 원문을 번역 출판한 책이 등장했음에도, 스펜서의 번역본을 쉽게 구할 수 있다는 점에서 학생들과 일반 독자들은 계속 이 책을 찾았다[41] 이미 앞에서 언급한 바와 같이 라틴어원문이 이탈리아원문보다 우수할 뿐 아니라, 더욱이 그레이슨의 번역은 다른 누구의 번역보다 훨씬 믿을 만하다. 그레이슨은 옥스포드에서 이탈리아 연구의 최고 수장인 세레나Serena 교수직을 역임했으며, 알베르티 문학작품을 연구하는 금세기 가장 훌륭한 학자이며 편집자다. 번역의 기초가 될 라틴어 원문을 결정하는 데 있어, 그레이슨은 우선적으로 지앙프란체스코 곤자가에게 헌정되었던 6가지 원고본을 사용했고, 최초의 인쇄물 외에 또 다른 원고도 참고했다. 후에 그레이슨은 알베르티의 『대중적인 작품Opere volgari』을 출판하기 위해 『회화론Della Pittura』이라는 이탈리아어로 된 비평서를 직접 썼는데 (1973), 본문의 양면에 이탈리아어와 라틴어 텍스트를 나란히 실었다. [42] 그가 1972년에 출판했던 『회화론』 원문은 라틴어 원문과 『조각론De Statua』의 번역을 모두 담고 있는 책에 실렸으나 오랫동안 출판되지 않았고 지금은 대학 도서관 외에는 구할 수가 없다. 금번 그레이슨의 번역본 출판은 이러한 점을 바로잡고 영어를 사용하는 현대 독자들에게 가

장 훌륭한 알베르티의 원문을 널리 보급하는 데 그 목적이
있다.

금번 간행물에 대하여

그레이슨의 번역을 대부분 손대지 않은 채 남겨놓았다. 언
뜻 보기에는 다른 책이 더 적절해 보이나, 현대 독자들이
불필요한 시대착오에 빠지지 않고, 알베르티를 이해하는
데 있어 그레이슨의 번역본이 일반적으로 가장 적절하다고
판단된다. 예를 들면, *fimbria*(말 그대로 '술 장식' 또는 '옷 가
장자리')를 번역할 때 '윤곽outline' 이라는 말 대신에, 사실
'윤곽outline' 이라는 말은 너무나 분명한 현대적 의미를 지녔
다고 생각해서, '가장자리edge' 같은 좀 더 중립적인 단어로
바꾸려고 심각하게 고심했다. 골똘히 생각해보니, '윤곽
outline' 은 데생화가들이 선으로 표현하는 외형contour을 뜻하
는 알베르티의 의미를 제대로 전달하는 것 같았다. 알베르
티가 사용한 많은 용어들은 인본주의적 문맥 속에서 구체
적이면서도 특정한 의미를 전달한다. 그래서 어떤 경우에
도 직역은 적절해 보이지 않는다. *ingenium*이라는 용어가

이에 해당하는 경우다. 이를 '천재genius'라고 번역하고 싶은 유혹이 생기기도 했는데, 사실 그레이슨 자신도 필요에 따라 그렇게 번역하고 있다. 르네상스식 의미로 보면 '재능talent'이라는 의미에 더 가까우며, 이는 '마음mind'과 '지력intellect', '능력ability' 그리고 '장점merit'이라는 의미를 함축하고 있고, 그레이슨도 알베르티의 *ingenium*을 번역할 때 이 용어들을 사용한다. 책 전체를 통해 '재능talent'이라는 말로 번역할까도 생각했지만, 어떤 문장에서는 약간 과장된 느낌이 들었다. 그레이슨의 좀 더 유연한 대응을 간직하는 게 더 나을 듯싶다. 약간의 사소한 수정도 했다. 서문을 비롯하여 이 책을 번역함에 있어, 그레이슨 교수가 해준 여러 가지 충고에 감사드린다.

브루넬레스키에게 보내는 헌정사를 여기 그레이슨 번역본에 포함시켰다. 이 헌정사는 이탈리아어본에는 있지만, 라틴어본에는 없다. 이탈리아어 원문에서 알베르티가 생략한 부분은 여기에서는 이탤릭체로 인쇄했다. 이는 서로 다른 독자를 겨냥해 책을 출판할 때, 저자가 작지만 중요한 생략을 감행했다는 사실을 독자들에게 알려주기 위함이다. 문단의 숫자는 그레이슨이 한 것을 그대로 따랐다. 주註와 도표들은 현 편집자가 했으나, 이 책에 실린 그림은 그레이

슨이 해놓은 것을 그대로 따랐다. 그레이슨은 또 알베르티가 인용한 고전 자료들을 참고했다. 도표들은 지금까지 출판된 어느 책보다 그 완성도가 높으며, 도표들이 실제 원문에 맞게 적절한 위치에 배치된 경우는 이 책이 처음이라고 생각된다.

그레이슨이 쓴 초판의 서문은 알베르티의 경력과 문화적 배경에 대해 어느 정도의 지식을 가지고 있는 사람들이 읽으면 도움이 될 만하다. 그러나 이번 서문은 좀 더 광범위한 목적에 부응하도록 기획되었다. 즉, 『회화론』을 작가의 생애와 사상이라는 맥락 속에서 강조하고자 하며, 논문 자체의 특징을 부각시키고자 하는 데 있다. 알베르티의 문학적 유산 가운데 가장 위대한 부분은 거의 알려지지 않았고 연구가 이루어지지 않은 채 남아 있다. 금번 출판을 계기로 대중들이 회화론에 주목할 뿐 아니라, 알베르티의 다른 작품에 대해서도 생산적인 호기심을 갖도록 자극한다면, 이 책은 그 두 가지 목적을 달성한 것에 자부심을 가질 수 있을 것이다.

마틴 캠프

서문의 주(註)

회화론에 사용된 모든 참고문헌은 문단번호를 따랐으며,
그렇지 않은 경우에는 따로 명시하였음.

1. Leon Baptistae Alberti de re aedificatoria incipit ..., Florence, 1486: trs.
 J. Rykwert, N. Leach and R. Tavernor, *On the Art of Building in Ten
 Books*, Cambridge (Mass.) and London, 1988, p. 1 (all subsequent
 refs. to this trs. as De Re aed.).
2. *I Libri della Famiglia*, trs. R. N. Watkins, *The Family in Renaissance
 Florence*, Columbia (South Carolina), 1969, p. 89 (all subsequent
 refs. to this trs. as *Della Famiglia*).
3. Ibid, p. 145.
4. *Della Pittura*, Dedicatory letter, see below, p. 34.
5. *De Re aed.*, p. 3.
6. *Della Pittura*, Dedicatory letter, see below, p. 35.
7. *De Re aed.*, p. 303.
8. Ibid., p. 156.
9. Ibid., pp. 304-5.
10. *Della Famiglia*, pp. 133-4.
11. *De Re aed.*, p. 157.
12. *De Statua*, ed. and trs. C. Grayson in L.B. Alberti, *'On Painting' and
 'On Sculpture'*, London, 1972, pp. 120-21.
13. 'Templum' in *Apologhi ed elogi*, ed. R. Contarino, Genoa, 1984, pp.
 84-5 and 106-9.
14. *De Pictura*, 26.
15. *Anuli in Leonis Baptistae Alberti opera inedita*, ed. G. Mancini,
 Florence, 1890. p. 228.
16. *De Punctis et lineis apud pictores*, in *Opera inedita*, ed. Mancini, p.

66.

17. *De Pictura*, 1: 'pinguiore idcirco, ut aiunt, Minerva scribendo': and *Della Pictura*: 'per questo useremo quanto dicono la più grassa minerva'. Compare Cicero, *De Amicitia*, V, 16: 'Agamus igitur pingui, ut aiunt Minerva' ('Let us then proceed, as they say, with our own coarse senses').

18. *De Pictura*, 23.

19. Ibid., 24.

20. Ibid., 37.

21. Ibid., 42. 소묘도 몇 장 있고 니콜라스 베아트리젯(Nicolas Beatrizet)의 것이라고 알려진 판화도 한 점 있다. See W. Oakeshott, *The Mosaics of Rome*, London, 1967, pp. 328-32.

22. Loc. cit. Compare Aulus Gellius, *Noctium atticarum*, XIII, xi, 2-3.

23. *De pictura*, 42.

24. Ibid., 44 and 61.

25. Ibid., 52.

26. Ibid., 60.

27. Loc. cit.

28. Cicero's *Brutus* in the Biblioteca Marciana, Venice, Cod. lat.67.cl.xi, last folio: and *Della Pittura* in the Biblioteca Nazionale, Florence, MS II. IV.38, f.163v. 이 문구는 확실치는 않지만 라틴어와 이탈리아어 판본의 마무리 부분에 있는 듯하다. See G. Mancini, *Vita di L. B. Alberti*, 2nd ed., Rome, 1911, p. 128 n. I, and C. Grayson, 'Studi su Leon Battista Alberti, II. Appunti sul testo *della Pittura*', *Rinascimento*, IV, 1953, pp. 54-62.

29. 'Canis' in *Apologhi ed elogi*, op, cit., pp. 142 and 162.

30. *Della Famiglia*, p. 133.

31. Mancini, *Vita*, p. 441.

32. *De Pictura*, below, p. 36

33. 알베르티를 회화와 연관 지은 가장 최근의 시도는 다음의 책이다: J. Beck, 'Leon Battista Alberti and the 'Night Sky' at San Lorenzo', *Artibus et Historiae*, X, 1989, pp.9-36.

34. *De Pictura praestantissima et numquam satis laudata arte libri tres absolutissimi Leonis Baptistae Alberti*, Basel, 1540: and *La Pitura*, trs. L. Domenichi, Venice, 1347.

35. *La Pittura*, trs. Domenichi, Florence, 1568: and *Della Pittura*, ed. and trs. C. Bartoli, in *Opuscoli morali di L. B. Alberti*, Venice, 1568.

36. *Trattato della Pittura de Leonardo da Vinci... si sono agiunti I tre libri della pittura e il trattato della Statua di Leon Battista Alberti*, ed. R. Dufresne, Paris, 1651: and L. B. Alberti, *The Architecture... in Ten Books. Of Painting in Three Books. And of Statuary in One Book*, trs. G. Leoni (from Bartoli's Italian trs. of *De pictura*), London, 1726.

37. London ed. of 1755 (Leoni trs. of Dufresne): two Bologna eds. of 1782 (Bartoli text and Dufresne text): Madrid ed. of 1784 (trs. D. Diego Antonio Rejon de Silva): Bologna ed. of 1786 (Dufresne text): Milan eds. in 1803 and 1804 (Bartoli text):Perugia ed. in 1804 (Bartoli text).

38. *Opere volgari di Leon Battista Alberti*, ed. A. Bonucci, 5 vols, Florence, 1843-9.

39. *Leon Battista Albertis Kleinere Kunsttheoretische Schriften* (Italian, with German trs.) ed. H. Janistschek in *Quellenschriften für Kunstgeschichte*, XI Vienna, 1877: and Della Pittura, ed. L. Mallè, Florence, 1950.

40. L. B. Alberti, *On Painting*, trs. with intro. and notes by J. R. Spencer, New Haven, 1956, and rev. ed., New Haven and London, 1966.

41. L. B. Alberti, *'On Painting' and 'On Sculptura'*, ed. and trs. C. Grayson, with intro. and notes, London, 1972.

42. *Opere volgari*, ed. Grayson, Vol. III, Bari, 1973.

추가 참고 도서 목록

알베르티 저서 발췌

Opera inedita, ed. G. Mancini, Florence, 1890

Opere volgari, ed. C. Grayson, 3 vols., Bari, 1960, 1966 and 1973

Della Pittura, ed. L. Mallè, Florence, 1950

La prima grammatica della lingua volgare, ed. C. Grayson, Bologna, 1964

L'Architetura (De Re aedificatoria), ed. and Italian trs. G. Orlandi with intro. and notes by P. Portoghese, 2 vols., Milan, 1966

De Pictura and *De Statua* in L. B. Alberti, *'On Painting' and 'On Sculpture'*, ed. and trs. C. Grayson, London, 1972

Apologi ed elogi, ed. R. Cotarino, Genoa, 1984

Momo o del principe, ed. R. Consolo, Genoa, 1986

On Painting, trs. J. R. Spencer, rev. ed., London and New Haven, 1966

The Family in Renaissance Florence, trs. of *Della Famiglia* by R. N. Watkins, Columbia (South Carolina) 1969

Leon Battista Alberti, Dinner Pieces, Binghampton (New York), 1987

On the Art of Building in Ten Books, trs. of *De Re aedificatoria* by J. Rykwert, N. Leach and R. Tavernor, with intro. by J. Rykwert, Cambridge (Mass.) and London, 1988

전기와 논문

초기 약력(Vita)에 대해서는 (저자가 알려지지는 않았지만 자서전으로 추정됨), R. Fubini and A. Menci Gallorini, *'L'autobiografia di L. B. Alberti. Studio e edizione'*, *Rinascimento*, XII, 1972, pp. 21-78 을 참조.

G. Mancini, *Vita di Leon Battista Alberti*, Florence, 1882, and ed., Rome,

1911 (재출판, Rome 1967)

P. H. Michel, *Un Idèal humain au XVe sièle: La Pensèe de L. B. Alberti*, Paris, 1930.

C. Grayson, 'Alberti, Leon Battista', *Dizionario biografico degli italiani*, vol. 1, Rome, 1960, pp. 702-9, and in *Dizionario critica della letteratura italiana*, ed. V. Branca, 2nd ed., Turin, 1986

J. Gadol, *Leon Battista Alberti. Universal Man of the Early Renaissance*, Chicago and London, 1969

F. Borsi, *Leon Battista Alberti*, Oxford, 1977

'Leon Battista Alberti', *Architectural Design*, XLIX, 1979 (A.D. Profiles 21, special issue, ed. J. Rykwet, with contributions by C. Grayson, H. Damish, F. Choay, M. Tafuri, H. Burns, R. Tavernor and J. Rykwet)

M. Jarzombek, *On Leon Battista Alberti*, London, 1989

A. Grafton, *Leon Battista Alberti. Master Builder of the Italian Renaissance*, London, 2002

De Pictura, 광학, 원근법, 건축등에 관한 문헌

C. Grayson, 'Studi su L. B. Alberti', *Rinascimento*, IV, 1953, pp. 54-62

R. Watkins, 'Alberti's Emblem, the Winged Eye, and his Name, Leo', *Mitteilungen des Kunsthistorischen Instituts in Florenz*, IX, 1960, pp. 256-8

R. Wittkowe, *Architectural principles in the Age of Humanism*, 3rd ed., London, 1962

G. F. Vescovini, *Studi sulla prospettiva medievale*, Turin, 1965

J. R. Spencer, 'Ut rhetorica pictura', *Journal of the Warburg and Courtauld Institutes*, XX, 1966, pp. 26-44

J. White, *The Birth and Rebirth of Pictorial Space*, 2nd ed., London, 1967

C. Grayson, 'The Text of Alberti's De Pictura', *Italian Studies*, XXIII, 1968, pp. 71-92

S. Y. Edgerton Jnr., 'Alberti's Colour Theory. A Mediaeval Bottle without Renaissance Wine', *Journal of the Warburg and Courtauld Institutes*, XXIII, 1969, pp. 109-34

R. Weiss, *The Renaissance Discovery of Classical Antiquity*, Oxford, 1969

L. H. Heydenreich and W. Lotz, *Architecture in Italy, 1400-1600*, Harmondsworth, 1974

S. Y. Edgerton Jnr., *The Renaissance Rediscovery of Linear Perspective*, New York, 1975

M. Baxandall, *Giotto and the Orators. Humanist observers of painting in Italy and the discovery of pictorial composition*, Oxford, 1971

D. C. Lindberg, *Theories of Vision from Al-Kindi to Kepler*, Chicago, 1976

D. R. E. Wright, 'Alberti's *De Pictura*: its Literary Structure and Purpose', *Journal of the Warburg and Courtauld Institutes*, XLVII, 1984, pp. 52-71

P. Hills, *The Light of Early Italian Painting*, New Haven and London, 1987

J. Onians, *Bearers of Meaning. The Classical Orders in Antiquity, the Middle Ages and the Renaissance*, Princeton, 1988

M. Kemp, *The Science of Art. Optical Themes in Western Art from Brunelleschi to Seurat*, New Haven and London, 1990

C. Smith: *Architecture in the Culture of Early Humanism: Ethics, Aesthetics and Eloquence*, 1400-1470 (New York and Oxford, 1992)

Cennino Cennini, *Il Libro dell'arte*, trs. D. Y. Thompson, *The Craftsman's Handbook*, New Haven, 1933

Lorenzo Ghilbert, *I Comentarii*, ed. O. Morisani, Naples, 1947

Antonio Manetti(?), *The Life of Brunelleschi*, ed. H. Saalman, trs. C. Engass, London and Pennsylvania, 1970

Leonardo on Painting, ed. M. Kemp, trs. M. Kemp and M. Walker, New Haven and London, 1989

A. Blunt, *Artistic Theory in Italy, 1450-1600*, Oxford, 1949

M. Baxandall, *Painting and Experience in Fifteenth-Century Italy*, Oxford, 1972

M. Kemp, 'From "Mimesis" to "Fantasia": the Quattrocento Vocabulary of

Creation, Inspiration and Genius in the Visual Arts', *Viator,* VIII, 1977, p. 347

Italian Art, 1400-1500 ('Sources and Documents'), ed. C. Gilbert, Englewood Cliffs (N.J.), 1980

D. Summers, *The Judgement of Sense,* Cambridge, 1987

F. Ames-Lewis, *The Intellectual Life of the Early Renaissance Artist,* London and New Haven, 2000

회화론

이탈리아어 원문을
필리포 브루넬레스키에게 바침

역사적인 설명과 그들의 작품을 통해서 알 수 있듯이, 고대의 재능 있는 선조들이 찬란히 꽃피웠던 그 많은 탁월하고 신성한 예술과 과학이 지금은 모두 사라지거나 거의 소실되었다는 사실을 생각할 때 놀랍고 비통하기 그지없습니다. 근래 들어 화가, 조각가, 건축가, 음악가, 기하학자, 수사학자, 예언가들 가운데 고귀하고 뛰어난 고도의 지식을 겸비한 사람을 찾아보기 어렵고, 설령 있다 하더라도 그 가치가 미미할 뿐입니다. 만물을 지배하는 자연이 젊음으로 충만하여 영광스러웠던 시절에는 놀랍도록 위대한 거장들을 헤아릴 수 없을 만큼 낳았건만, 이제는 그만 늙고 지친 나머지 더 이상 생산하지 않는다는 말을 많은 사람들이 하는 것을 듣고 보니 정말 그런가봅니다. 우리 알베르티 가문이 오랜 추방의 시련을 겪고 이제는 모두 늙은 후에야 도시 중에서도 가장 아름다운 이곳으로 돌아와 어느 누구보다도 그대 필리포Filippo, 그리고 우리의 위대한 친구

이자 조각가인 도나텔로, 그 외에 넨치오Nencio, 루카Luca, 마사치오를 만나고 보니, 이들 모두 자신의 분야에서 가히 놀라운 재능을 지니고 있으며, 고대에 명성을 얻었던 예술가들에게 전혀 뒤지지 않는다는 사실을 깨닫게 되었습니다.[1] 어떤 분야에서건 다른 이와 현저히 구별될 정도의 탁월함을 성취하고자 한다면 자연의 호의와 시대를 잘 타고나는 것보다는 우리 스스로의 근면과 성실함에 의존해야 한다고 늘 생각했습니다. 고백컨대, 배우고 모방할 수 있는 많은 선조가 있어서 고귀한 예술을 통달하는 것이 비교적 덜 어려웠던 고대인들에 비하면, 오늘날 우리에게는 그 과정이 힘든 여정임이 분명합니다. 그러나 보고 따를 수 있는 스승이나 선례도 없이 우리 스스로 이전에 어느 누구도 듣지도 보지도 못한 예술을 찾아낸다면, 그 위대함은 더욱 더 크다고 말할 수 있을 겁니다. 들보의 도움이나 정교한 나무 지지대조차 없이 하늘 위로 치솟아 그 거대한 그림자로 토스

1) 필립포 디 세르 브루넬레스코는 브루넬레스키(1377-1446)로 알려졌으며, 금세공인, 조각가, 건축가, 엔지니어이자 발명가였다. 도나토 디 니꼴로 디 베또 바르디는 도나텔로(c.1386-1466)로 알려졌으며, 조각가였다. 로렌조 (넨시오) 디 시오네 길베르티(1378-1455)는 조각가이며 건축가였다. 루카 디 시모네 델라 로비아(c. 1400-82)는 조각가였다. 토마소 디 지오반니 디 시모네 구이디는 마사치오(1401-28)로 알려졌으며, 화가였다.

카나 전체 인구를 뒤덮는 어마어마한 건축물을 설립한 건축가 필리포를 아무리 얼어붙은 심장을 지녔거나 질투에 눈이 먼 사람일지라도 칭송하지 않을 수 있겠습니까?[2] 이는 분명 기술의 위대한 업적입니다. 제가 틀리지 않다면, 오늘날 사람들에게 불가능해 보이는 이 일이 옛날 사람들에게도 전대미문의 일이었을 겁니다. 당신에 대한 찬사, 그리고 우리의 친구 도나텔로와 제가 존경해 마지않는 덕성스러운 다른 작가들의 재능에 대해서는 다음 기회에 이야기하겠습니다. 바라건대, 당신이 지금까지 해온 것처럼 당신의 놀라운 덕망으로 영원한 명성과 영예를 얻을 수 있는 방식을 찾을 수 있도록 정진하십시오. 그러다 언젠가 틈이 날 때, 제가 쓴 이 작은 책『회화론De Pictura』을 한번 훑어봐 주신다면 제게는 더할 나위 없는 기쁨이 될 것입니다. 이 책은 당신을 위해 토스카나 언어로 쓰였습니다.[3] 보시면 알겠지만, 이 책은 모두 3권으로 되어 있습니다. 제1권은

2) 피렌체 성당의 궁륭(The Dome of Florence Cathedral)은 1420년에서 1436년 사이에 건축되었다. 살라만의 『필리포 브루넬레스키. 산타마리아 델 피요레 대성당의 궁륭(Fillipo Brunelleschi. The Dome of Santa Maria del Fiore)』(London, 1980)을 참조.

3) 이탈리아어 원문-'mi piacerà rivegga questa mia opera de pictura quale a tuo mome feci in lingue toscana' - 브루넬레스키가 이미 라틴어 원문을 잘 숙지하고 있었음을 암시한다.

완전히 수학에 관한 것인데, 이는 이 고귀하고 아름다운 회화예술이 자연의 뿌리에서 어떻게 자라나는지를 보여주기 위함입니다. 2권은 예술을 예술가의 손에 맡기고, 회화예술의 구성 요소들을 구분하면서 이와 관련된 설명을 하고 있습니다. 3권은 회화라는 예술을 어떻게 완전히 통달하고 이해할 수 있는지에 대해 예술가들에게 가르치고 있습니다. 그러므로 주의 깊게 읽어보시고 당신이 보기에 수정이 필요하다고 생각되면, 고쳐주십시오. 글쓴이가 아무리 박식하다 할지라도 학식 있는 친구의 도움은 늘 유용하지요. 이 책을 비방하려는 자로부터 비난을 듣기보다는, 누구보다 특히 그대가 고쳐주길 간절히 원합니다.

만투바의 혁혁한 군주
지오반 프란체스코 공☆에게 회화론을 바침[4]

회화예술에 관한 이 책을 당신에게 바치고 싶었습니다만 그러지 못했습니다. 혁혁한 공☆이시여, 제가 관찰한 바에 의하면 당신은 인문학을 그 누구보다 즐기시는 분입니다: 시간이 조금이라도 허락될 때 읽어보시면, 제가 자연으로부터 부여받은 재능과 근면함으로 얼마나 많은 광명과 배움을 이 책에 쏟아 부었는지 아시리라 사려 됩니다. 그토록 평화로이 도시를 다스리시고 덕으로써 통치를 하시니, 가끔은 공적인 일에서 벗어나 학문을 추구하는 타고난 습성에 당신 자신을 내맡길 여가가 가끔은 생기겠지요. 군대를 통솔함에 있어서나 학문의 경지에 있어서나 다른 모든 군주들을 월등히 앞서시며 더욱이 인자함까지 겸비하시어, 바라건대 제가 쓴 책이 당신의 주목을 끌기에

4) 지오반 프란체스코 곤자가는 만투바의 후작(1407~44)이었으며, 그의 아들 로도비코가, 알베르티가 성 안드레아와 성 세바스티아노 교회를 포함한 건축물들을 건립하는 데 막대한 후원자가 되었다.

부족한 책이 아니라고 여겨주시리라 믿습니다. 『회화론』의 내용이 학식을 갖춘 자들의 귀에 가치가 있게 들릴 것으로 여겨지며, 이 책이 추구하는 주제의 신선함은 많은 학자들을 능히 즐겁게 해준다는 사실을 곧 깨닫게 되실 겁니다. 제 입으로 더 이상 말을 삼가겠습니다. 제가 당신을 알현할 수 있게 허락하신다면, 이는 제가 진심으로 바라는 바입니다만, 제가 어떤 성격의 소유자이고 제 학문이 어느 경지에 있으며 또 제가 어떤 자격을 갖추었는지를 당신이 누구보다 잘 아시게 될 겁니다. 만약 당신을 위해 봉사하는 사람들 가운데 충실한 사람으로 저를 선택해 주신다면, 그리고 그들 중 제가 가장 쓸모없는 사람이라고 생각지 않으신다면, 제 작품은 분명 당신을 실망시켜드리지 않을 것이라 믿습니다.

회화론

 제1권

1. 회화에 관해 짧은 책을 쓰면서, 그 의도를 분명히 하기 위해, 우리가 다루려는 주제와 관련이 있는 내용에 대해 수학자들의 말을 잠시 빌리겠습니다. 이들의 말을 이해하고 나서, 회화예술이란 과연 무엇인지에 대해 자연의 기본 원리로부터 능력이 닿는 대로 설명하도록 하겠습니다. 그러나 여러분들이 반드시 명심해야 할 것은, 내가 이 주제를 설명함에 있어 수학자가 아니라, 화가의 입장에서 말하고 있다는 점입니다. 수학자들은 단지 마음속으로만 물체의 모양과 형태를 측정합니다. 그리고 실체들로부터는 완전히 거리를 둡니다. 반면에, 눈에 보이는 물체에 관해 대화를 하고자 하는 우리 화가들은 좀 더 소박한 의미에서 우리 자신을 표현하려고 합니다.[5] 내가 아는 한, 이전에 어느 누구도 다루지 않았던 이 어려운 주제를 독자 여러분들이 잘 헤아려 의미를 이해할 수 있다면 그것만으로도 우리의 목적

은 성취된 것이라고 생각합니다. 그러므로 순수 수학자가 아닌, 단지 한 사람의 화가가 이 글을 썼다는 것을 명심하고 읽어주길 바랍니다.

2. 첫째 여러분이 알아야 할 것은, 점point은 부분parts으로 나닐 수 없는 기호sign라는 점입니다. 기호란 평면에 존재해서 우리 눈에 보이게 하는 어떤 것이라고 볼 수 있습니다. 화가들은 눈에 보이는 것에만 관심이 있다는 사실을 부인할 사람은 아무도 없습니다. 왜냐하면, 화가들은 눈에 보이는 것만을 재현하려고 하니까요. 점들이 계속해서 일렬로 만나 선line을 이룹니다. 우리 화가들에게 있어, 선은 길이로는 나닐 수 있지만, 폭은 너무나 가늘어서 분리될 수 없습니다. 어떤 선은 직선이라 하고 어떤 것은 곡선이라 합니다. 직선straight line은 한 점에서 다른 점으로 똑바로 연결된 선으로 길이를 나타내는 기호입니다. 곡선curved line은 한 점에서 다른 점이 직접적으로 쭉 연결되지 낳고 굽어진 것을 말합니다. 수많은 선들이 옷감의 실처럼 서로 긴밀하게 연결되면 평면surface을 이룹니다. 평면은 물체 바깥의 일정한 부분으로, 길이와 폭으로 이루어지며 깊이는 없고, 각자 저

5) 알베르티의 고풍적 표현은 '미네르바', 서문 p. 32 참조

마다의 성질quality을 지니고 있습니다. 평면의 성질 가운데 어떤 것들은 영원히 변함없이 평면과 연결되어 있습니다. 그래서 평면을 변형시키지 않는 한 그 성질을 바꿀 수 없습니다. 하지만 어떤 성질들은, 평면 자체의 형태는 변하지 않는데 보는 사람의 눈에 따라 달라 보이기도 합니다. 평면의 여러 성질 가운데 불변하는 성질에는 두 종류가 있습니다. 하나는 평면을 닫는 경계선입니다. *어떤 사람들은 이것을 '수평선'이라고 부릅니다. 라틴어의 은유적 표현을 사용해서 테두리brim나 가장자리fringe라고도 합니다* [예, 평면의 가장자리outline]. [6] 하나 또는 그 이상의 선들이 평면의 가장자리를 형성합니다. 예를 들어, 원은 하나의 선으로 평면의 가장자리가 이뤄지지만, 하나의 직선이나 하나의 곡선, 또는 여러 개의 직선과 곡선들을 연결시킨 두 개 이상의 선으로 이루어지는 평면도 있습니다. 원형을 이루는 선은 평면

6) 라틴어는 다음과 같다. 'Una quidem quae per extremum illum ambitum quo superficies clauditur noscat, quem quidem ambitum nonulli horizontem nuncupant: nos si liceat, latin vocabulo similitudine quadam appellamus oram aut, dum ita libeat, fimbriam.' 알베르티는 '경계(boundary)', '경계선(borderline)', '윤곽(contour)', '가장자리(edge)', '개요. (outline)' 등등을 나타내기 위해 여러 가지 용어를 사용했다: *ambitum, discrimen, extremitas, horizontem, fimbria, ora, rimula, terminus.*

을 닫는close 선입니다. 원은 평면의 한 형태로, 둥근 왕관처럼 하나의 선이 둘레를 에워싸 평면을 이룹니다. 그래서 원의 중심점이 생겨나고, 이 중심점에서 원의 바깥 가장자리까지 직선거리가 모두 똑같습니다. 원의 중심이 되는 점을 중심center이라고 합니다. 중심을 지나면서 원주의 두 점을 직선으로 연결시키면 원의 면적이 이등분 되는데, 이 직선을 수학자들은 지름diameter이라고 부릅니다. 그러나 우리는 중심선center-line이라고 부릅시다. 아울러 중심을 통과하는 직선 외에 다른 선을 원주(의 한 점)와 연결하면 직각을 만들 수 없다는 수학자들의 말을 받아들입시다.

3. 평면 얘기로 다시 돌아갑니다. 위에서 언급한 것처럼, 평면을 닫는 선이 달라지면 평면의 생김새나 원래의 명칭도 달라집니다. 그래서 삼각형이던 것이 사각형이 되고 또는 다각형 등 여러 가지 도형이 생기게 됩니다. 각도와 선의 숫자가 바뀌는 것 외에 각도가 예각이 되거나 둔각이 되고 선이 길어지거나 짧아지거나 하는 경우가 생기면 평면을 닫는 선도 변하게 됩니다. 여기서 각angles에 대해서 잠시 얘기하고 넘어가겠습니다. 각이란 서로 다른 방향에서 교차하는 두 직선이 만드는 평면의 모서리를 말합니다. 각에는 다음과 같이 세 가지가 있습니다. 직각right, 둔각obtuse, 예

각_{acute}입니다. 두 개의 교차하는 직선이 만드는 각의 크기가 다른 세 개의 각과 크기가 모두 같으면 직각이 됩니다. 그래서 모든 직각은 동일하다고 말하는 겁니다. 둔각은 직각보다 더 큰 각을 말하고, 예각은 직각보다 작은 각을 말합니다.

4. 다시 평면에 관해 말하겠습니다. 지금까지 선의 테두리와 밀접한 관계가 있는 평면의 성질 가운데 하나를 설명했습니다. 즉, 테두리를 이루는 경계에서 선과 각도가 변함없는 한 평면의 형태도 변하지 않는다는 사실입니다. 평면에는 또 다른 성질도 있습니다. 이들은 마치 평면 전체에 펴져 있는 피부와 같습니다. 평면은 세 가지로 나눌 수 있습니다. 하나는 평평한 평면이고, 또 하나는 중앙이 돌출된 (볼록) 구형이고, 세 번째는 안으로 파인 (오목) 구형입니다. 네 번째는 두 종류의 평면이 섞여 있는 평면입니다. 네 번째에 대해서는 나중에 설명하겠습니다. 지금은 위의 세 가지 종류만 살펴보겠습니다. 평평한_{plane} 평면은 그 위에 직선 자를 대었을 때 모든 면이 서로 맞닿습니다. 이는 마치 잔잔한 수면과도 같지요. 구형_{spherical}의 표면은 구체_{sphere}의 볼록한 부분과 비슷합니다. 구체의 모양은 둥글둥글해서 어떤 방향으로나 굴러가는 형태를 말하는데, 구체의 맨 바

깔 선에서 중심점까지는 모두 다 동일한 거리를 유지합니다. 오목구형concave 표면은 달걀껍질 내부를 들여다보는 것처럼 볼록 구형의 뒤쪽, 다시 말해 오목한 안쪽을 들여다볼 때 보이는 표면을 말합니다. 복합평면은 어느 한쪽은 평평한데 반해 다른 쪽은 오목하거나 볼록한 형태의 표면을 말합니다. 파이프의 내부를 들여다보거나 기둥의 바깥 면들을 보면 이런 현상을 알 수 있습니다.

5. 이미 설명한 바와 같이 물체의 외곽선periphery이나 생김새conformation의 특징들이 평면의 명칭을 결정합니다. 평면 자체에는 아무런 변화가 없는데도, 항상 같게 표현되지 않는 데에는 두 가지 이유가 있습니다. 보는 사람의 위치에 따라 그럴 수 있고, 또는 빛에 따라 달라 보일 수 있는데, 지금부터는 이것에 대해 설명하겠습니다. 우선 위치의 변화에 대해서 이야기하고 그 다음에 빛의 변화에 대해 알아보겠습니다. 위치의 변화가 어떻게 평면의 성질을 바꾸는지에 대해 살펴봅시다. 이것은 시각적 능력과 관련이 있습니다. 왜냐하면 평면이 놓인 위치가 바뀌면 사물이 커 보이거나 작아 보일 뿐 아니라 외곽선이 완전히 달라 보이고 색깔까지도 변합니다. 우리가 눈으로 모든 사물을 판단하기 때문입니다. 이런 현상이 왜 일어나는지 알아보기 위해 철학자들

의 설명을 인용하겠습니다. 철학자들에 의하면, 평면은 몇 개의 시각광선visual rays에 의해 측정된다고 합니다. 시각광선 이란 시각의 도구라는 뜻에서 붙여진 이름입니다. 시각광 선은 물체의 형태를 감각에 전달하는 역할을 합니다. 눈과 평면 사이를 연결하는 이 광선들은 놀라운 정교함과 힘을 가지고 재빠르게 움직입니다. 시각광선은 공기 혹은 얇고 투명한 물체를 뚫고 지나가다가, 무언가 단단하고 불투명 한 물체에 부딪치게 되면 점을 찍고, 즉시 그 점에 달라붙 습니다. 사실 고대 학자들 사이에서는 이 광선이 과연 눈에 서 생겨나는 것인지, 평면에서 나오는 것인지에 대해 많은 논쟁을 벌였습니다. 이토록 난해한 논쟁은 우리가 다루고 자 하는 문제에 별 도움이 되지 못한 관계로 여기서는 잠시 따로 제쳐두겠습니다. 시각광선을 섬세한 실 가닥에 비유 하겠습니다. 길게 늘어진 매우 가느다란 실 가닥들이 한 점 에 촘촘히 다발로 모이고, 시감각이 있는 눈 안으로 돌아갑 니다(그림 1). 그곳에서 광선은 여러 갈래들이 모인 다발 같 은데, 마치 똑바로 쏜 화살들처럼 방출되어 그들 앞에 있는 평면 쪽을 향하여 나아갑니다. 이 광선들 간에는 그 힘과 역할에 있어서 차이가 있습니다. 우리는 이 차이를 알아둘 필요가 있습니다. 어떤 광선들은 평면의 외곽선에 닿음으

로써 평면의 넓이를 측정할 수 있게 합니다. 이 광선들이
면의 끝 경계에 닿기 때문에 이 광선들을 평면의 외곽광선
extrinsic rays이라고 합니다. 또 다른 광선들도 있는데, 평면 외
부 전체로부터 들어오든 밖으로 향하든 간에, 곧 설명할 피
라미드 안에서 이 광선들만이 지닌 특별한 기능이 있습니

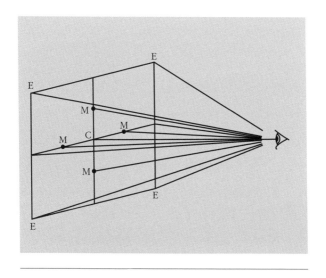

그림 1 │ 시각 피라미드

C: 중심선이 평면을 지나는 지점

M: 중앙광선이 평면을 지나는 지점

E: 외곽 광선이 평면의 경계를 만나는 지점

다. 다름 아니라 이 광선들이 평면 자체가 발하는 색과 빛으로 물들어 있다는 것입니다. 이 광선을 중앙광선median rays이라고 부르기로 하지요. 이 중앙광선들 가운데 중심광선centric ray이라고 불리는 광선이 있습니다. 이는 우리가 앞서 말했던 중심선을 유추하면 됩니다. 즉, 이 중심광선이 평면을 만나면 모든 측면에서 똑같이 직각을 유지하기 때문입니다. 자 이제 우리는 세 가지 종류의 광선을 찾아낸 셈인데, 외곽 광선과 중앙 광선 그리고 중심 광선이 그것들입니다.

6. 지금부터 이 각각의 광선들이 시각 작용에서 어떤 역할을 하는지 알아봅시다. 우선 외곽광선, 그 다음에 중앙광선, 마지막으로 중심광선의 순서로 살펴보겠습니다. 면적을 측정할 때는 외곽광선을 사용합니다. 면적이란, 경계선상의 서로 다른 두 점 사이의 면적을 통틀어 말하는 것으로, 한 쌍의 분리선이 아니라 외곽광선을 이용하여 눈이 측정하는 것입니다. 서로가 상반될 수도 있는 점들이 경계선상에 무수히 있는 것처럼, 한 평면에는 많은 면적이 있습니다. 상하의 높이나, 좌우의 폭이나, 원근의 깊이나 그 외어떤 면적이든 상관없이 시각을 통하여 측정할 때마다 우리는 이러한 외곽광선들을 이용합니다. 이런 이유에서 삼

각형을 이용하여 시각행위를 설명할 수 있다고들 하는 것입니다. 삼각형 밑변은 보이는 면적이고, 밑변의 양쪽 경계점에서 눈에 도달하는 두 광선이 양변이 됩니다. 삼각형을 사용하지 않고는 어떤 면적도 측정할 수 없다는 것은 명백한 사실입니다. 그러므로 시각 삼각형의 변들은 모두 열려 있습니다. 이 삼각형에서 두 각은 밑변의 양 끝 지점에 있으며, 세 번째 각은 밑변의 반대쪽에 있는 눈의 내부에 놓여 있습니다. *시각행위가 안구의 내부 시신경의 접점에서 일어나는지, 혹은 외부 대상물의 영상이 마치 살아 있는 거울 속에 있는 것처럼 눈의 표면에 나타나는지에 대하여 여기서 논쟁을 벌이기에는 적절치 않다고 봅니다. 시각과 관련된 눈의 모든 기능에 대해서 여기서 말할 필요는 없다고 생각합니다. 여기서는 이 글의 목적에 부합하는 본질적인 것들을 간단히 설명하는 것으로 충분할 것입니다.* 그럼, 시각 각도는 눈에 있는 것이므로, 다음과 같은 규칙이 도출됩니다. 눈의 각도가 예각을 이룰수록 면적은 더욱 더 작아 보입니다. 이 점을 염두에 두면, 아주 멀리 떨어진 면적이 하나의 점으로 축소되어 보이는 이유가 완전히 이해가 될 것입니다. 또한 관찰자의 시각이 면적에 가까울수록 작아보이고, 멀어질수록 면적이 더 커 보이는 경우도 정말 있습

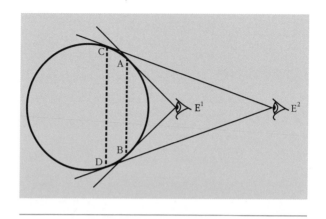

그림 2 | 다른 거리에서 바라본 구체

E1의 눈으로는 AB 앞 면적만을 볼 수 있다.

E2의 눈으로는 CD의 앞 면적을 볼 수 있으며

구체의 더 많은 부분을 볼 수 있다.

니다. 이 경우는 구체에 해당합니다(그림 2). 그러므로 면적
이 커 보이거나 작아 보이는 것은 바라보는 지점과 대상 사
이의 거리에 달려 있습니다. 이 이론을 제대로 이해한 사람
이라면 거리의 변화에 따라 외곽광선이 중앙광선이 되고,
혹은 중앙광선이 외곽광선이 되는 것을 쉽게 알 수 있다고
생각합니다. 그리고 중앙광선이 외곽광선이 되면 면적이
줄어들 것이며, 반대로 외곽광선이 외곽 경계안쪽으로 바
뀌면 이전의 외곽광선이 현재의 경계에서 떨어질수록 면적

이 크게 보인다는 것을 알아차릴 수 있을 겁니다.

7. 나는 평소에 친구들에게 다음과 같은 규칙을 말해줍니다. 즉 시각행위에서 광선의 수가 많으면 많을수록 면적은 커 보이며, 수가 적을수록 작아 보인다는 것입니다. 더 나아가, 외곽선을 따라 마치 이빨처럼 촘촘히 붙어 있는 외곽광선들은 마치 하나의 새장처럼 평면의 전 구역을 둘러싸고 있습니다. 사람들이 시각은 피라미드 광선으로 설명할 수 있다고 말하는 이유가 여기에 있습니다. 우리는 이제 (시각) 피라미드가 과연 무엇인지, 그리고 어떻게 광선으로 만들어졌는지를 설명해야 합니다. 대략적인 용어로 설명하겠습니다. 피라미드란 밑면에서부터 위로 올라가는 모든 일직선들이 한 지점에서 만나는 장방형의 형태를 말합니다. 피라미드 밑면은 보이는 면적이고, 양 측면은 소위 말하는 외곽광선이라고 합니다. 피라미드의 꼭지점은 눈 속에 놓이는데, 여기에서 바로 면적을 측정하는 다양한 각도가 결정됩니다. 지금까지 우리는 피라미드를 구성하는 외곽광선에 대해 다뤘습니다. 이로써 눈과 보이는 대상의 면적 사이의 거리가 얼마나 중요한지는 분명해졌습니다. 이제 중앙광선들에 대해 설명하겠습니다. 이 중앙광선들은 피라미드 내부에 위치하는 수많은 광선들로서 외곽광선으

로 둘러싸여 있습니다. 이 광선들은 카멜레온 또는 그와 비슷한 동물과 같다고 합니다. 카멜레온은 위험에 처하면 가까이 있는 물체와 같은 색을 띠어 사냥꾼의 시야에서 몸을 숨깁니다. 중앙광선들이 이들과 똑같습니다. 평면에서부터 피라미드의 꼭지점에 이르기까지 그곳에 있는 다양한 빛과 색깔에 물이 들어, 어느 지점을 잘라 보더라도 그것들은 거기서 자신이 빨아들인 똑같은 색과 빛을 보여줍니다. 그러므로 중앙광선은 먼 거리에서는 광선의 힘이 사라지게 된다는 것을 우리는 알 수 있습니다. 이런 현상이 일어나는 이유는 다음과 같이 밝혀졌습니다. 이 광선들이 공기를 통과할 때, 이 광선뿐 아니라 그 외 모든 시각 광선들이 빛과 색을 잔뜩 짊어지고 갑니다. 하지만 공기 또한 일정한 농도를 지니고 있고, 결과적으로 광선들이 피곤해져서 대기를 뚫고 나갈 때 대부분의 짐을 상실하게 된다는 겁니다. 그래서 거리가 멀면 멀수록 평면이 불분명하고 희미하게 보이는 것은 아주 당연한 이치라고 할 수 있습니다.

8. 이제 중심광선이 남아 있습니다. 중심광선은 평면과 맞닥뜨릴 때 어느 방향에서건 인접 각도가 항상 똑같은 유일한 광선입니다. 중심광선의 특징으로는 모든 광선 가운데 가장 예리하고 생동감이 넘친다는 겁니다. 또 중심광선이

위에 놓여 있을 때 그 면적이 가장 커 보인다는 것도 사실입니다. 중심광선의 힘과 기능에 대해서 설명하자면 아주 깁니다. 그중에 한 가지 빼놓을 수 없는 게 있습니다. 다른 모든 광선들이 이 중심광선을 한 가운데에 두고 에워싸고 있다는 것입니다. 그래서 이 중심광선을 두고 광선의 리더 혹은 군주라고도 합니다. 우리가 지금 여기서 설명하는 것 이상의 공부를 원한다면 더 자세한 설명이 필요하겠지만, 그렇지 않은 이상 이 정도면 족할 것 같습니다. 설명이 필요할 때마다 더 자세한 설명을 해드리겠습니다. 이 책이 요구하는 간결성을 고려해서 내가 믿는 바를 어느 누구도 그것을 의심하지 않을 만큼 충분히 설명했다고 생각합니다. 즉, 중심광선의 위치와 거리가 바뀌면, 평면이 다르게 보인다는 것을 충분히 보여드렸습니다. 선과 각도가 어떻게 위치하느냐에 따라 작아 보일 수도 커 보일 수도 있습니다. 그러므로 중심광선의 위치와 거리는 시각 활동을 결정하는데 있어서 더 없이 큰 역할을 합니다. 평면을 다르게 보이도록 만드는 세 번째 요소가 또 있습니다. 이는 바로 빛의 수용입니다. 오목면이나 볼록면을 살펴보면, 빛을 한 방향에서만 비출 경우 한쪽 면은 밝고 다른 면은 어둡습니다. 반면에 같은 거리에서 원래 중심광선의 위치를 바꾸지 않

았는데도 빛을 다른 곳에서 비추면 아까는 밝았던 부분이 어둡게 보이고 그늘졌던 부분이 밝아 보입니다. 그 다음에 빛을 여러 곳에서 비춰보면 빛의 수와 밝기에 따라 밝고 어두운 점들을 여기저기서 볼 수 있습니다. 이는 실험을 해보면 확실히 알 수 있습니다.

9. 이 시점에서 색과 빛의 문제를 다뤄야겠습니다. 색이 빛에 따라 다양하게 변화한다는 것은 분명한 사실입니다. 모든 색은 그늘에 있을 때랑 빛을 받을 때랑 달라 보이니까요. 어둠은 색을 좀 더 흐리게 하지만 빛은 색을 밝고 또렷하게 만듭니다. 철학자들이 말하기를 색에 빛이 없다면 우리는 아무것도 볼 수 없을 거라고 합니다. 즉 시각기능에서 색과 빛은 아주 밀접한 관계를 맺고 있습니다. 빛이 사라지면 색도 사라지고 빛을 되돌리면 그 밝기에 따라 색이 다시 살아 돌아오는 것을 보면 이들의 사이가 어느 정도인지 알 수 있을 것입니다. 그렇다면, 우리는 먼저 색을 한번 살펴보기로 하죠. 그 다음에 빛에 따라 색이 어떻게 다양하게 변하는지를 알아보도록 하겠습니다. *색의 기원에 관한 철학자들의 논쟁은 잠시 미뤄두기로 하겠습니다. 옅고 짙은 혹은 덥고 건조하고 차갑고 습한 색 등을 배합하여 어떻게 색을 만들어내는지 화가가 아는 것이 과연 무슨 소용이 있*

을까요? 그러나 색에 관한 많은 논쟁을 거쳐 일곱 가지 색에 도달한 철학자들의 가치를 무시하려는 뜻은 아닙니다. 그들에 의하면, 양끝에는 흰색과 검은색이 있고, 나머지는 이들의 중간 지점에 위치합니다. 색의 경계가 분명치는 않지만 양 끝의 중간 한쪽 끝 사이에 한 쌍의 다른 색을 끼워 넣습니다. 이때 각 쌍의 한 색은 그것과 가까운 끝 지점에 있는 색과 비슷합니다. 화가들이 색이란 무엇이며 회화에서 색이 어떻게 사용되는지를 알고 있다면 그것으로 족합니다. 나보다 색을 더 잘 아는 사람들 가운데는 철학자들의 주장을 따르면서 자연에는 오로지 흑과 백이라는 진정한 두 가지 색만이 존재하며 다른 모든 색은 이 둘의 결합에 의해 생성되었다고 믿는 사람들이 있습니다. 나는 이들을 반박하고자 하는 것이 절대 아닙니다. 한 사람의 화가로서, 색의 배합을 통해 우리는 거의 무궁무진한 색을 창조해낼 수 있다고 나는 생각합니다. 그렇지만 화가 입장에서 말하자면 4원소물, 불, 공기, 흙가 그런 것처럼 색도 4가지 기초색이 있으며 이들로부터 다른 많은 색들이 만들어질 수 있다고 봅니다. 불의 색이 있는데, 이들은 빨간색이라 하고, 공기의 색은 파란색이라고 합니다. 그리고 물의 색은 초록색이고 흙의 색은 잿빛입니다. 그 외에 벽옥碧玉이나 반암班岩,

얼룩무늬 구조를 가지는 화성암에서 보이는 색 같은 다른 모든 색들은 기초색의 배합에서 만들어집니다. 그러므로 색에는 4가지가 있으며, 여기에 검은색과 흰색을 섞어서 셀 수 없이 무한한 색을 생성해냅니다. 초록빛을 발하던 나뭇잎이 점차 그 푸름을 잃고 바래는 것을 볼 수 있습니다. 이런 현상을 대기에서도 종종 볼 수 있는데, 지평선을 뿌옇게 휩싼 안개가 점점 사라지면서 사물들이 본래의 색깔로 변하는 경우가 바로 그렇습니다. 장미꽃의 경우도 짙은 빨간색을 띠는 게 보통인데, 어떤 것은 소녀의 뺨처럼 발그스레하고 또 어떤 꽃은 빛바랜 아이보리 색을 띠기도 합니다. 흙 또한 검정과 하양의 배합에 따라 여러 가지 색을 내는 것을 알 수 있습니다.

10. 그러므로 어떤 색에 흰색을 섞으면 그 색의 속屬, genera 은 바뀌지 않지만 새로운 종種, species이 창출됩니다. 한편 검은색도 유사한 능력을 갖고 있는데, 어떤 색에 검은색을 첨가하면 이번에는 그 색의 수많은 종이 탄생합니다. 이는 색에 그림자를 드리우는 효과를 통해 분명히 알 수 있는데, 빛이 증가하면 색이 뚜렷하고 밝아지며 그늘이 짙어지면 색이 흐리고 어두워집니다. 이를 아는 화가라면 하양과 검정이 색 자체가 아니라는 것을 확신할 겁니다. 화가 입장에

서 가장 밝은 빛을 표현하고자 할 때 흰색 외에 무슨 색을 사용할 수 있으며, 또 칠흑 같은 어둠을 그리고자 할 때 검은색 외에 무슨 색의 도움을 받을 수 있겠습니까. 한 가지 더 언급하자면, 검은색과 흰색은 기초색과 배합된 상태에서만 발견된다는 사실입니다.

11. 이제 빛의 효과에 대해서 얘기하겠습니다. 빛은 태양, 달 그리고 금성과 같은 별에서 오기도 하고 램프나 촛불에서 오기도 합니다. 이들 사이에는 큰 차이점이 있는데, 별에서 나오는 빛은 물체와 똑같은 크기의 그림자를 만들지만, 촛불은 물체보다 훨씬 큰 그림자를 만듭니다(그림 3). 광선이 차단되면 그림자가 생깁니다. 차단된 광선은 다른 곳으로 반사되거나 그 자신에게로 되돌아옵니다. 예를 들면, 빛이 수면을 차고 올라 천장에 물그림자를 비추는 것을 알 수 있습니다. 수학자들이 증명하듯이, *빛의 반사에는 늘 같은 각도가 생깁니다. 이 문제는 회화의 또 다른 측면과 관련 있습니다.*[7] 반사광선은 그들이 반사하는 표면과 같은 색을 띠게 됩니다. 이러한 현상은 풀밭을 걸어가는 사람들의 얼굴빛이 (풀밭에서 묻어난 푸른 반사광의 색으로 인해) 푸르스름하게 보이는 것을 통해 알 수 있습니다.

12. 지금까지 평면과 광선에 대해서 이야기했습니다. 시각

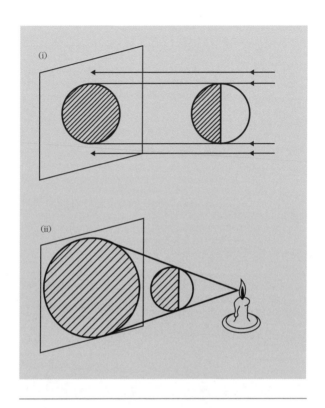

그림 3 │ 서로 다른 광원에서 생겨난 그림자들

(i) 태양과 달에서 나오는 수평 광선의 빛은 물체의 크기와 같은 그림자를 만든다.

(ii) 작고, 가까이에 있는 인공 광원은 물체보다 큰 그림자를 만든다.

활동에서 피라미드가 어떻게 삼각형으로 구성되는지에 대해서도 설명했습니다. 중심광선의 거리와 위치, 광원의 거

리와 위치가 얼마나 중요한지도 설명했습니다. 우리는 무언가를 한번 언뜻 볼 때, 한 평면이 아닌 여러 개의 평면을 동시에 보게 됩니다. 그래서 이제 한 평면을 자세히 다루게 될 텐데, 함께 연결되어 있는 평면들이 어떤 방식으로 보이는지를 살펴보겠습니다. 우리가 앞서 말했듯이 각각의 평면들은 각기 자기 고유의 색과 빛을 띤 피라미드를 가지고 있습니다. 물체는 평면들로 덮여 있어서, 한눈에 물체를 보았을 때 구성되는 큰 피라미드 안에는 (평면을 따로 떼어서 볼 때 구성되는 하나하나의) 작은 피라미드들이 평면의 수만큼 많이 들어가게 됩니다. 그렇다손 치더라도, 이 모든 질문들이 화가에게 실제로 무슨 이로운 점이 있는지 의아해하는 사람이 있을 것입니다. 이는 다음과 같습니다. 진정한 대가가

7) 여기에서 이탈리아 원문은 우리에게 다음과 같은 사실을 알려준다. 즉 '이러한 반사현상에 대해서는 더 장황하게 얘기할 수 있는데, 이는 내가 전에 로마에서 만들어서 내 친구들에게 보여준 적 있는 그림의 기적이라는 것과 연관이 있다.' 여기서 알베르티가 말하는 '그림의 기적'이라는 것은 일종의 요지경상자(peep show: 작은 구멍으로 들여다보면 여러 가지 그림이 움직이는 것처럼 보이도록 장치가 되어있는 상자) 속의 거울과 관련 있었다는 것을 암시한다. 아래 주석 15번 참조. 반사, 시각 피라미드, 색채 등에 관해서 이전 글에 등장하는 광학 (optics)의 원문은 서장 pp.9~11과 켐프(M. Kemp)가 쓴,『예술의 과학. 브루넬레스키에서 쇠라에 이르기까지 서양예술에 나타난 광학에 관한 주제들(The Science of Art. Optical Themes in Western Art from Brunelleschi to Seurat)』, New Haven and Lodon, 1990, pp.20-6 그리고 pp.264-6을 참조할 것.

되려는 야심을 가진 화가라면 평면들의 경계선과 그것들의 비례에 대해서만큼은 반드시 알아야 합니다. 그런데 이를 잘 아는 화가는 그리 많지 않습니다. 이를테면 누군가가 화가에게 지금 그리고 있는 화면에 무엇을 하려고 하느냐고 물어본다고 합시다. 그러면 그는 실제 하고 있는 일 외에 다른 모든 것에 대해서는 아주 정확하게 답을 할 수 있을 겁니다. 배움에 대한 열정을 지닌 화가라면 내 말에 귀를 기울여 주십시오. 가르치는 사람이 누구든 간에 배울 만한 것을 배우는 것은 절대 부끄러운 일이 아닙니다. 화가들이 화면 위에 선을 사용하여 소묘하거나 윤곽을 따라 색을 입힐 때, 마음에 반드시 새겨두어야 할 것이 있습니다. 그들이 색을 입히는 화면이 마치 유리처럼 투명해서, 특정한 거리에 위치한 빛과 중심광선이 시각 피라미드를 똑바로 통과하는 것처럼 표현해야 합니다. 이는 화가들이 작업 중인 그림을 보며 이리저리 움직이거나 뒤로 몇 발치 물러나서 빛을 이용하여 피라미드의 정점을 찾고자 하는 걸 보면 알 수 있습니다. 바로 그 정점을 통하여 모든 것들이 훨씬 잘 보인다는 것을 잘 알고 있기 때문입니다. 화가는 단 하나의 패널이나 벽 위에 한 개의 피라미드 안에 들어 있는 무수한 단면들을 재현하고자 합니다. 그래서 그는 어느 특정한 지

점에서 시각 피라미드를 잘라내고 그 절단된 횡단면에 담긴 것을 표현합니다. 이는 소묘를 하거나 회화를 그릴 때도 마찬가지입니다. 결과적으로 회화를 바라보는 사람들은 피라미드의 한 특정 단면을 보는 것과 같습니다. 그러니까 회화란, 중심이 고정되고 빛의 위치가 일정한 상태에 있는 대상을 특정한 거리에서 바라볼 때 나타나는 시각 피라미드의 횡단면을 한 평면 위에 선과 색을 이용하여 예술적으로 재현한 것입니다.

13. 회화란 피라미드의 횡단면을 재현한 것이라고 했으니, 이제 횡단면에 대한 설명을 해야겠지요. 앞에서 언급했던, 그림을 그릴 때 잘리는 피라미드의 바닥면에 대해서도 좀 더 다루어야 합니다. 어떤 평면들은 수평적으로 놓여 있습니다. 예를 들면 건물의 바닥이나 이 바닥과 등거리에 위치한 평면들이 그렇습니다. 또 다른 평면들은 수직으로 서 있기도 합니다. 벽 또는 그 벽과 등선관계에 있는 평면들이 그 예입니다. 두 평면 사이의 거리가 어느 지점에서건 똑같을 경우 그들은 등거리에 있다고 합니다(그림 4). 등선관계의 평면들에서는 직선을 그었을 때 평면의 전 부분이 동일선상에 똑같이 닿습니다. 이는 마치 회랑에서 기둥들이 계속해서 늘어서 있는 것과 같으며, 이때 기둥들의 전면은 서

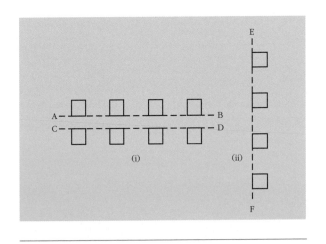

그림 4 | '등거리'와 '등선' 면적

(i) '등거리' 열에 있는 사각형들, 즉, AB는 CD와 평행이다.

(ii) '등선' 열에 있는 사각형들, 즉, 사각형의 한 면이 EF 일직선상에 나란히 위치한다.

로 등선 관계입니다. 이런 설명들은 평면에 대해 앞서 했던 설명에 덧붙여져야 합니다. 그리고 외곽광선, 중앙광선, 중심광선, 또 시각 피라미드에 관한 설명에도 다음과 같은 수학 명제가 덧붙여져야 합니다. 만일 삼각형의 두 변을 횡으로 자르고 이 횡단선이 새 삼각형을 만들 때, 이 선이 처음 삼각형의 두 변 가운데 한 변과 등거리를 유지하면 큰 삼각형은 작은 삼각형과 일정한 비례관계를 갖게 된다는 것입니다. 이는 수학자들이 주장하는 바입니다.

14. 명확한 논리 전개를 위해서 이 부분을 좀 더 자세히 설명하겠습니다. 여기서 화가는 '비례관계'가 무엇을 의미하는지를 알아야만 합니다. 삼각형의 변과 각이 서로 같은 관계에 있을 때 그 삼각형들은 비례한다고 합니다. 삼각형의 한 변이 밑변보다 2.5배 길고, 또 다른 삼각형의 한 변이 밑변보다 3배가 길 경우, 삼각형들이 크건 작건 간에 두 변과 밑변 사이에는 같은 관계가 성립되며 이 삼각형들은 서로 비례한다고 합니다. 큰 삼각형 안의 한 부분과 다른 부분의 비례관계는 작은 삼각형에서도 같은 비례관계를 갖기 때문입니다. 그래서 같은 논리로 구성된 삼각형은 모두 비례관계를 가집니다. 이 점을 더 잘 이해할 수 있도록 다른 비유를 하나 들겠습니다. 체구가 작은 사람은 큰 사람에 비례합니다. 겔리우스Gellius가 누구보다도 큰 체구를 가졌다고 생각했던 헤라클레스Hercules와 작은 체구의 에반드로스Evander는 각기 손바닥의 길이와 보폭의 길이, 또는 발바닥의 길이와 다른 신체 부분들의 길이 사이의 비례 관계가 모두 같습니다.[8] 또한 헤라클레스의 팔다리 비율은 거인인

8) 『아티카 야화夜話(Noctium Atticarum)』, I, I, 1-3, 플루타르코스 인용. 2세기 고대 로마의 수필가인 겔리우스가 쓴 『아티카 야화』는 법률·언어·문법·역사·전기·문헌비판 등의 문제를 다룬 것이다. 없어진 그리스·로마 원전에서 인용한 것이 많아, 많은 작가들이 전거(典據)로 삼았다

안테우스Antaeus의 비율과 다르지 않았습니다. 왜냐하면 손과 팔꿈치의 균형, 팔꿈치와 머리, 그리고 모든 다른 신체 부위의 균형이 둘 다 비슷하기 때문입니다. 삼각형의 경우도 마찬가지입니다. 큰 삼각형과 작은 삼각형 사이에는 크기의 차이를 제외하면 모두 같습니다. 여기까지 이해가 되고, 수학자들의 설명이 도움이 된다면 그들의 설명을 받아들여서 다음과 같이 결론내리겠습니다. 삼각형의 밑변과 평행하는 직선을 그어 허리를 잘라서 생기는 새로운 삼각형은 원래의 큰 삼각형과 비례관계를 가집니다(그림 5). 서로 비례관계에 있는 사물들은, 부분들 사이의 관계가 서로 일치합니다. 그러나 부분들이 서로 다르고 맞지 않으면 비례관계가 성립될 수 없습니다.

15. 시각 삼각형의 부분들을 형성하는 각도와 광선들은 면적 비례가 같을 경우 그 수가 동일합니다. 면적비례가 다르면 광선의 수가 더 많거나 줄어듭니다. 이제 여러분은 작은 삼각형과 큰 삼각형이 비례관계에 있다는 것이 무엇인지 이해했겠지요. 또한 시각 피라미드가 삼각형이라는 사실도 기억해두기 바랍니다. 그럼 지금까지 했던 삼각형에 대한 설명을 피라미드로 옮겨보겠습니다. 피라미드를 잘라낸 횡단면과 등거리에 있는 화면에 그림을 그릴 때 면적에는 아

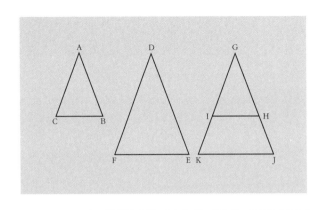

그림 5 │ 비슷한 삼각형 (모든 삼각형이 비슷한 각도를 갖고 있다)

AB 또는 AC : BC=DE 또는 DF : EF

GH 또는 GI : HI=GJ 또는 GK : JK

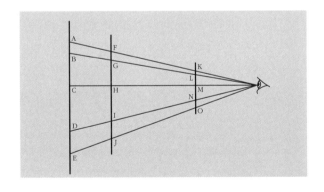

그림 6 │ 시각 피라미드의 평행 횡단에 의해 생겨난 비례 간격

AB : BC : CD : DE=FG : GH : HI : IJ=KL : LM : MN : NO

무 변화가 생기지 않습니다. 화면에 그려 놓은 윤곽선의 생김새가 변하지 않는 한, 모든 횡단면 위의 그림은 (비록 크기는 다르겠지만) 똑같은 그림처럼 보일 겁니다. 이로써 시각 피라미드의 바닥면은 그와 등거리 관계에 있는 모든 평면들과 비례관계에 있다는 것이 분명해졌습니다(그림 6).

16. 지금까지 우리는 횡단면과 비례 관계에 있는 평면들에 대해 얘기했습니다. 즉 그림의 화면과 등거리에 있는 횡단면들 말입니다. 그러나 그림의 화면과 등거리에 있지 않은 평면들이 많이 있기 때문에, 우리는 이 문제를 충분히 알아보아야 합니다. 그래야만 횡단면에 대한 모든 체계를 분명하게 이해할 수 있습니다. 우리가 만약 수학자의 입장에서 삼각형과 피라미드의 횡단면에 대해 연구한다면 그것은 아마 아주 난해하고 지난한 일이 될 것입니다. 그래서 우리는 이 문제를 화가의 입장에서 풀어보기로 하지요.

17. (화면과) 등거리 관계에 있지 않은 '단위면'에 대해서 간단히 설명하겠습니다. 이것을 이해하면 등거리 관계에 있지 않은 평면들도 쉽게 이해할 수 있습니다. (화면과) 등거리 관계에 있지 않은 (사물의) 단위면들 중에서 어떤 것들은 시각 광선들과 등선 관계collinear에 있고, 또 다른 것들은 시각 광선들과 등거리 관계equidistant에 있습니다(그림 7). 광선

과 등선 관계에 있는 단위면들은 (시각) 삼각형을 만들지도 않고 광선을 전혀 차지하지 않기 때문에 횡단면에서 아무런 공간을 차지하지 않습니다. 하지만 시각광선과 등거리

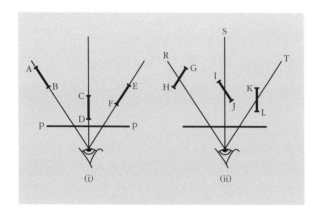

**그림 7 | '시각 광선과 등선 관계에 있는' 단위면들,
'어떤 시각 광선과 등거리 관계에 있는' 단위면들**

(i) AB, CD, EF 는 각각의 광선에 '등선 관계'에 있고 횡단면 PP에서는 유한 면적으로 눈에 보이지 않는다.

(ii) GH, IJ, KL은 어떤 시각 광선(예를 들면, 평행선상에 있는)에서는 '등거리 관계'에 있다. GH는 광선 T에 평행이다. IJ는 광선 R과 평행이다. KL은 광선 S와 평행이다. GH, IJ, KL은 치고 지나가는 광선과 함께 만들어진 각도와 관계있는 횡단면 PP에서 공간을 차지한다.

관계에 있는 단위면의 경우에는, 삼각형의 밑변에서 각이 커지면 커질수록 차지하는 광선의 수와 더불어 화면 위에 나타나는 면적도 점점 줄어들게 됩니다. 평면은 여러 단위면들을 포함하고 있다고 이미 말했습니다. 평면 위에 떠오른 (사물의) 단위면이 횡단면과 등거리 관계에 있다면 단위면이 원래 가지고 있던 비례관계는 전혀 변하지 않습니다. 그렇게 그려진 그림을 우리는 드물지 않게 발견합니다. 그러나 단위면이 (횡단면과) 등거리 관계를 갖고 있지 않다면 (삼각형의) 밑변에 나타난 각도가 커지면 커질수록 변화가 심하게 나타납니다.

18. 이 모든 설명에 덧붙여 철학자들이 지녔던 신념을 말하고자 합니다. 철학자들이 말하길, 만일 신神의 의지로 하늘, 별, 바다, 산, 살아 있는 모든 생물 등 만물이 한순간 절반의 크기로 줄어든다고 해도, 우리는 그 사실을 전혀 인식하지 못한다는 겁니다. 크고 작고, 길고 짧고, 높고 낮고, 넓고 좁고, 밝고 어둡고, 화창하고 흐리고 등등 이와 비슷한 모든 개념들은 오직 비교를 통해서 알 수 있다고 합니다. 이들 형용어들은 대상에 따라 그 속에 있거나 혹은 없는 성질이어서 철학자들은 이것을 우연적 속성이라고 부릅니다. 베르길리우스Virgil에 의하면 아이네이스Aeneas는 머

리와 어깨가 다른 사람보다 불쑥 솟을 만큼 컸다고 합니다. 그러나 (거인) 폴리페무스Polyphemus와 비교하면 난장이처럼 보일 겁니다.[9) 에우리알로스Euryalus는 그 아름다움이 가히 최고였다고들 합니다. 그러나 (아름다움 때문에) 신들에게 납치당했던 가니메데Ganymede와 비교하면 아마 볼품없이 추해 보일 겁니다.[10) 스페인 사람들이 피부가 희다고 생각하는 소녀들을 독일 사람들이 보면 잘 그을린 피부라고 평가할 겁니다. 상아나 은은 흰색입니다. 그러나 백조나 순백의 아마포亞麻布와 비교하면 조금 빛이 바래보입니다. 이런 이유 때문에, 검은색과 흰색의 비율이 같으면, 회화에서 화면이 또렷하고 밝아 보입니다. 이는 마치 어두운 것 옆에서 밝아 보이고 밝은 것 옆에서 어두워 보이는 사물의 성질과 같습니다. 이런 사물의 성질들을 파악하는 능력은 비교를 통해 길러집니다. 비교에는 어떤 사물들이 더 크고 작은지 혹은 똑같은지를 인식하는 힘이 들어 있습니다. 작은 것보다 큰 것을 '더 크다'고 말하며, 이 큰 것보다 더 큰 것을 '엄청 크다'고 합니다. 어두운 것에 비해 밝은 게 있으면 '밝다'

9) 베르길리우스가 쓴 로마 건국 서사시 『아이네이스(Aeneid)』, III, 655-8.
10) 베르길리우스의 『아이네이스(Aeneid)』, IX, 177-448.

고 하며, 그보다 더 밝은 것은 '매우 밝다'고 합니다. 우리는 익숙한 사물에 대해서는 즉각적으로 반응하고 이를 기준으로 다른 것들을 비교합니다. 프로타고라스가 인간은 만물의 기준이요 척도라고 말한 의미는, 인간을 가장 잘 알 수 있는 존재는 인간이기에 만물의 우연적 속성은 인간의 우연적 속성과 비교함으로써 인식된다는 뜻이라고 생각됩니다.[11] 다시 말해 화가가 그림을 그릴 때 어떤 사물을 작게 그릴지 크게 그릴지 과연 어느 정도의 크기가 적당할지 결정하려면, 그림 속에 등장하는 어떤 인체 하나를 기준으로 삼아 여기에 크기 비례를 맞추어 그리는 것이 좋다는 뜻입니다. 제가 보기에 고대 화가 가운데 티만테스Timanthes가 크기 비례를 가장 잘한 것으로 생각됩니다. 사람들에 의하면 그는 잠자는 거인 키클롭스Cyclops를 작은 패널에 그렸는데, 몇 명의 사티로스satyr: 고대 그리스 신화에 나오는 숲의 신가 키클롭스의 엄지손가락을 껴안고 있는 것으로 그렸다고 합니다. 결과적으로 사티로스의 크기에 비해 잠자고 있는 키클롭스의 모습은 아주 거대하게 보였다고 합니다.[12]

11) 프로타고라스의 격언으로 알베르티가 다양하게 많이 인용했으며, 아마 디오게네스의 『철학자 열전(De Vitis ... philosophorum)』, IX, 51을 통해 알았을 것으로 추정된다.

19. 여기까지 시각의 힘과 횡단면에 관한 모든 것을 다루었습니다. 그러나 횡단면이 무엇인지 그리고 무엇으로 이루어지는지를 아는 것뿐만이 아니라, 그것이 어떻게 구성되는지도 알아야 합니다. 그래서 이제부터는 회화에서 횡단면을 표현하는 법에 대해서 말씀드리겠습니다. 이를 위해 제가 그림을 그릴 때 어떻게 하는지 알려드리겠습니다. 우선, 화면에 내가 원하는 크기의 직사각형을 그립니다. 나는 이 직사각형이 내가 그릴 대상을 내다보는 열려진 창문이라고 간주합니다. 그리고 내 그림에 등장할 사람을 어느 정도 크기로 그릴지 결정합니다(그림 8). 이 사람의 신장을 셋으로 나누는데, 그것은 우리가 보통 '팔 길이'라고 부르는 척도에 비례합니다. 보통 사람의 체격이라면 신장은 대략 팔 길이의 세배와 같습니다.[13] 팔 길이를 표준으로 삼고 미리 그려 놓은 직사각형의 밑변을 여러 칸으로 나누어 점으로 표시해둡니다. 이 직사각형의 밑변은 바닥면에서 가장 가깝게 가로지르는 등거리 단위 면적과 비례합니다. 그런

12) 플리니우스의 『박물지(Historia naturalis)』, XXXV, 74. 알베르티의 후견인(protège)인 크리스토포로 란디노가 플리니우스의 이 책을 이탈리아말로 번역했음. *Historia naturale...*, Venice, 1476.

13) 플로렌스에서 브라치오(braccio)는 58센티미터나 23인치와 같은 길이였다.

다음 직사각형 안에 내가 원하는 장소에 점을 하나 찍습니다. 이 점은 중심광선이 부딪치는 지점이기 때문에, 나는 이것을 중심점이라 부르겠습니다. 이 중심점은 그림에 그려질 사람의 키를 넘지 않는 게 좋습니다. 그렇게 해야 그림을 감상하는 사람이나 그림 속의 등장인물이 같은 공간

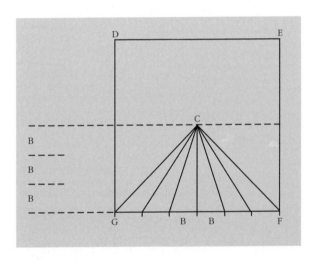

그림 8 | 원근법의 구성, 첫 번째 단계: '중심점'에 그려진 수평들

DEFG : 그림 또는 '창문'의 경계. B : 사람 신장의 1/3에 대한 화면에 상응하는 팔 길이 구분. C : '중심점'. FG와 함께 팔 길이 구획은 C에 연결된다.

의 위치에 있기 때문입니다. 중심점이 정해지면, 그 점에서부터 출발하여 밑변의 각 분할 표시점들에 이르기까지 여러 개의 직선을 긋습니다. 이 선들은 면적의 횡단선들이 거의 무한한 거리까지 시각적으로 변화한다는 것을 보여줍니다. 이 단계에서 어떤 사람들은 직사각형의 밑변과 등거리

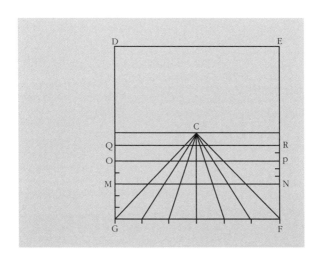

그림 9 | 잘못된 방식의 수평선 긋기

GM = 3 단위, 그리고 MO = 2 단위: NP = 새로운 3 단위 , 그리고 PR = 2
　　새로운 단위: 계속함.

에 횡선을 하나 긋습니다. 밑변과 새로 그린 횡선 사이의 간격을 3등분 합니다(그림 9). 그런 다음 두 번째 등거리 선, 세 번째 등거리 선을 차례로 추가해 가는데, 그 폭은 처음 3등분 폭에서 한 부분씩 줄어드는 식으로 합니다. 수학 용어로는 '초超이등분superbipartiens'이라고 합니다.[14] 이것이 그들이 하는 방식인데 자기들은 탁월한 회화繪畵법을 따르고 있다고 말할지 모르지만, 제 생각에는 큰 실수를 범하고 있는 것입니다. 이들은 밑변과 평행을 이루는 첫 번째 등거리 선을 그을 때 대충합니다. 물론 다른 등거리 선은 체계와 합리성을 따른다고 해도 시각 피라미드의 정점이 어디에 위치하는지는 올바른 감상에서 중요한 문제입니다. 이런 이유에서 그들의 그림에는 심각한 오류가 있습니다. 더 심각한 것은, 밑변에서 중심점까지의 거리를 등장인물의 신장보다 더 길거나 짧게 잡는 사람들입니다. 그림 속의 대상들이 현실에서 갖는 거리관계를 유지하지 못하면, 실물과 같아질 수 없다는 것을 아는 사람은 다 압니다. 그 이유는 나중에 그림을 직접 보여줄 기회가 있으면 그때 설명하겠습니다. 일전에 친구들에게 그림을 직접 보여주었더니 놀라

14) Superbipartiens는 3:5 비율에 해당하는 수학용어다.

움을 금치 못하며 '회화의 기적'이라고 하더군요. 지금까지 내가 설명한 내용들도 이 주제와 깊은 연관이 있습니다.[15] 자, 그럼 우리의 본 주제로 돌아갑시다.

20. 앞에서 했던 간략한 질문에 대해, 나는 아래와 같이 탁월한 방법을 찾아냈습니다. 다른 모든 것도 똑같이 앞서 언급한 절차를 따르는데, 우선 중심점을 정하고, 그 중심점에

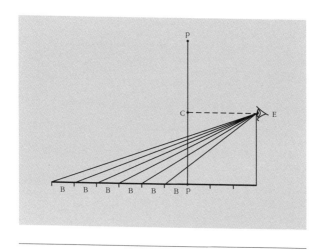

그림 10 | 원근법의 구성, 두 번째 단계: 횡단면에서 수평분할의 결정

B : '바닥면'에서 팔 길이(브라치아) 구분. PP : 횡단면 또는 화면.

C : '중심점' . E : 눈. 횡단면으로부터 세 팔 길이.

바라보는 거리인 EC는 그림 폭의 절반과 등거리이며 바라보는 각도는 90도 (예: 심각한 왜곡이 일어나기 전의 가장 짧으면서 적당한 거리).

서부터 직사각형의 밑변에 표시해 둔 모든 분할 점까지 직선으로 연결합니다. 그러나 연속적 횡선을 긋는 문제에 대해서는 다음과 같은 방법을 권하고 싶습니다. 도화지 위에 직선을 하나 그은 다음, 이 직선을 아까 직사각형의 밑변에서 했던 것처럼 여러 부분으로 나누어 표시합니다(그림 10). 그런 다음 중심점과 같은 높이에 점을 하나 정합니다. 이 점으로부터 바닥의 분할 표시점까지 각각 선으로 연결합니다. 이어서 관람자의 눈과 회화 사이의 거리를 결정하고 그 지점에서 수학자들이 말하는 이른바 수직선을 긋습니다. 수직선이란 다른 직선과 만났을 때 모든 각이 직각을 이루는 선을 말합니다. 이 수직선이 가로선들과 교차하는 지점들이 보도步道 블록pavement바닥의 격자 도면을 말함의 각 칸들의 거리를 측정할 수 있게 해줍니다(그림 11). 이와 같은 방식으로 격자도면의 모든 평행선을 만듭니다. 한 평행은 두 개

15) 그는 『대중적인 작품(Opere volgari)』, ed. Bonucci, pp. cii-ciii 에서 사람들에게 잘 알려지지 않은 자신의 생활을 기술하면서 이 '기적(miracles)'에 관하여 자세히 설명하고 있음: '아주 작은 상자에 들어 있는 그림들을 조그만 구멍을 통해서 들여다볼 수 있다: 거기에는 아주 높은 산과 넓은 바다를 배경으로 하는 광활한 풍경이 담겨 있다. 게다가 시야에서 아주 멀리 떨어져, 분명하게 보이지 않는 지방까지도 볼 수 있다. 그는 이것을 "입증"이라고 했는데... 그는 이것들 가운데 하나를 "대낮(daytime)"이라 하고, 다른 하나를 "악몽(nightmare)"이라 불렀다.' 또한 앞의 주석 7번을 참조할 것.

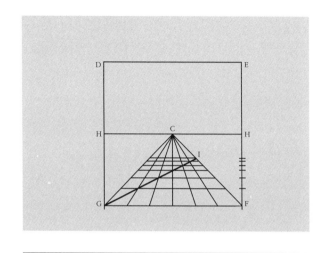

그림 11 │ **원근법의 구성, 세 번째 단계: 사각형으로 나뉜 '바닥면'의 완성**

DEFG : 그림. C : '중심점'. HH : 수평선. 그림 10에 있는 횡단면 PP 위의
간격들은 HF(또는 HG)로 전환되며, '바닥면'의 계속되는 수평선은 상응하는
수준에서 그려진다. GI : 사각형을 가로지르는 대각선. 이 대각선은 구성의 정
확성을 증명하기 위해 그어진다.

의 등거리 사이의 면적을 말하는데, 이는 우리가 위에서 장
황히 설명한 바 있습니다. 이 선들이 제대로 적절히 그려졌
는지를 알아보려면 하나의 직선이 격자의 각 네모꼴과 대
각선을 이루는지 확인해보면 됩니다. 수학자들에게 있어
네모꼴의 대각선이란 한 모서리에서 그와 반대되는 모서리
를 통하는 직선이며, 네모꼴을 둘로 나눠 두 개의 삼각형을

만드는 선을 일컫습니다. 여기에 관해서는 아주 자세히 설명했으며, 이제 아래 횡선들과 등거리에 있는 횡선을 하나 긋겠습니다. 이 선은 직사각형 중 넓게 남겨진 윗부분을 둘로 나누고 중심점을 통과합니다. 이 선은 관람자의 눈을 넘지 않는 하나의 제한선이자 경계선입니다. 중심점을 지나기 때문에 중심선이라고 합니다. 그림 속 제일 끝 평행선상에 서 있는 사람들이 가까이에 있는 사람들보다 훨씬 작게 보이는 이유입니다. 이는 자연을 관찰해 봐도 분명히 드러나는 현상입니다. 교회에 모인 사람들의 머리 높이를 관찰하면, 이리저리 걸어 다니건, 또는 몸의 놀림이 크건 작건 간에, 사람들의 머리는 모두 일정한 높이를 넘지 않습니다. 반면에 멀리 보이는 사람들의 다리 길이는 가까이 있는 사람의 무릎 높이에 상응합니다.

21. 나중에 다루겠지만, 바닥을 격자로 나누는 이 법칙은 회화에서 특히 구성이라고 부르는 분야와 연관이 있습니다. 구성은 그 자체가 전혀 새로운 분야이기에 간단한 설명만으로는 독자들이 거의 이해할 수 없을 겁니다. 고대 작품을 보면 쉽게 알 수 있듯이, 구성은 그 모호성과 난해함 때문에 우리 선대 작가들 사이에도 잘 알려지지 않았던 것 같습니다. 조각이나 회화 어느 분야에서건 제대로 구성이 잡

힌 작품을 고대의 '역사화'에서 찾아볼 수 없다는 것이 이를 뒷받침합니다.

22. 지금까지 설명한 내용들은 간략하긴 하지만 어느 하나 모호한 내용이 없습니다. 나는 아름다운 문장이라는 찬사를 받기 위해 이 글을 쓴 것이 아닙니다. 한 번 읽어서 이해하지 못하는 독자라면 아무리 열심히 숙독하더라도 전혀 이해하지 못할 것입니다. 평소 회화와 친숙한 지적인 사람이라면 이 책을 쉽게 이해하고 훌륭하게 받아들일 겁니다. 그러나 이 고귀한 예술에 대해 별다른 재능이 없거나 이해력이 좀 떨어지는 사람에게는 아무리 훌륭한 작가가 자세히 설명했다고 해도 거의 이해를 못할 겁니다. 이 글은 미사여구 없이 간략하게 쓰였기 때문에, 다소 지루하게 읽힐지 모르겠습니다. 그러나 무엇보다도 독자들을 분명하게 이해시키는 것이 목적이었기에 수식이 많은 유려한 문체보다는 정확한 서술에 주안점을 두었습니다. 이제부터 전개될 내용은 독자들이 그다지 지루하게 여기지 않으리라 생각합니다.

23. 나는 삼각형, 피라미드 그리고 횡단면의 이해를 위해 필요한 내용들을 다루었습니다. 친구들에게 이 문제들을 설명할 때 늘 기하학적인 도형을 사용하여 장황하게 설명

하곤 했습니다.[16] 그러나 여기서는 짧게 설명해야 하기 때문에 그것을 생략하는 것이 최선이라고 여겼습니다. 나는, 한 화가가 또 다른 화가에게 회화예술의 중요한 기본수칙을 말하듯이 서술했습니다. 회화에 대한 지식이 없는 사람들에게 최초의 기반을 마련해주는 것이기 때문에 기본수칙이라 부르겠습니다. 이 기본수칙들을 제대로 깨닫는 사람은 누구든지 자신의 재능과 회화의 정의를 이해할 뿐 아니라 나중에 설명하게 될 분야를 이해함에 있어서도 상당한 도움을 받을 것입니다. 무엇을 애써서 배워야 하는지 모르는 사람이 장차 훌륭한 화가가 되리라고는 아무도 믿지 않습니다. 맞춰야 할 목표물이 없는데 활시위를 당기는 것이 무슨 소용이 있겠습니까. 평면에 관한 모든 영역과 가장자리 윤곽선을 어떻게 그리는지 배운 사람만이 훌륭한 화가가 될 것이라는 사실은 의심의 여지가 없습니다. 반면 여태껏 설명한 방법들을 게을리하는 사람은 절대로 훌륭한 화가가 될 수 없다고 믿습니다.

16) 『대중적인 작품 (Opere volgari)』, ed. Garyson, III, pp.108-29에서 그가 설명한 회화의 요소(Elementa picturae , Elementi di pittura)를 일컬으며, 이 책에는 기본적인 기하학의 정의와 축소된 '바닥면(pavement)' 위에 기하학적 도형을 그리는 데 대한 지침들을 담고 있다. 그러나 피라미드가 어떻게 그림구성을 야기하는지에 대해서는 충분히 설명하고 있지 않다.

24. 그러므로 평면과 횡단면에 관한 설명들은 우리가 달성하려는 목표를 위해 극히 중요한 것들이었습니다. 지금부터는 화가가 그의 마음으로 익힌 내용을 손으로 어떻게 실행하는지 설명하겠습니다.

제2권

25. 어린 학생들에게는 공부가 너무 힘들어 보이므로, 나는 회화가 얼마나 주목받을 가치가 있고 또 배울 가치가 있는지에 대해 설명하겠습니다. 회화는 실제 없는 것을 볼 수 있게 해주고 (사람들이 우정에 대해서 말하듯이), 몇백 년 전에 죽은 사람도 마치 살아 있는 사람처럼 생생하게 보여주는 신성한 힘을 가지고 있습니다. 그래서 사람들은 회화를 감상하면서 기쁨과 동시에 화가에 대한 깊은 존경심을 갖게 됩니다. 플루타르코스Plutarch에 의하면, 알렉산더Alexander 대왕의 장수 가운데 한 사람인 카산드로스Cassandrus는 대왕의 초상화 앞에서 대왕의 위엄을 느낀 나머지 온몸을 부들부들 떨었다고 합니다.[17] 라케다모니아Lacedaemonia의 아게실라오스Agesilaus는 자신의 외모가 추하다는 것을 알고 후대에 전

17) 플루타르코스의 『알렉산더의 생애(Alexander)』, LXXIV, 4.

해지는 것이 싫어서 누군가 자신을 모델로 그림을 그리겠다고 하면 못하게 했다고 합니다.[18] 회화를 통해, 이미 죽은 사람이 영생을 누립니다. 회화는 또한 사람들이 경배하는 신들을 재현시켜 주는데, 이는 신과 인간을 연결해주는 신앙심에 크게 기여하고 우리의 마음을 건전한 종교적 믿음으로 채워준다는 점에 있어 인간에게 크나큰 선물이 아닐 수 없습니다. 조각가 피디아스Phidias는 엘리스Elis 지방의 쥬피터Jove 신상을 제작했다고 하는데, 그 신상이 너무나 아름다워서 그곳 사람들의 신심에 많은 활기를 불어넣었다고 합니다.[19] 회화가 마음에서 우러나오는 기쁨과 사물의 아름

18) 플루타르코스의 『아게실리오스의 생애(Agesilaus)』 II, 2.

19) 퀸틸리아누스의 『웅변교수론(De Institutio oratoria)』, 12, 10, 9. BC 457년 건설한 제우스 신전에 안치된 신상으로서, 고대 그리스의 조각가 피디아스가 8년 동안의 작업을 거쳐 완성했다. 당시 파르테논신전의 아테네여신상과 함께 피디아스의 2대 걸작으로 평가되었다고 전하나 오늘날에는 남아 있지 않다. 신전에는 도리아식 기둥이 양옆 모두 13개, 양끝에 6개씩 세워져 있었으며 가운데에 신상이 높이 90cm, 나비 6.6m 크기의 받침대 위에 자리 잡고 있었다. 신상은 높이 약 12m의 목조로 되어 있었으며 보석·상아 등으로 꾸민 금으로 된 의자에 앉아 있는 모습이었다. 어깨에는 황금 망토를 걸치고 오른손에는 승리의 여신 니케상을 받치고 있으며 왼손에는 금으로 장식한 왕홀을 쥐고 있었다. 두 다리는 금으로 된 디딤대 위에 올려져 있었으며 발은 신상을 예배하는 사람들의 눈높이에 맞추어 놓여 있었다. 신전은 426년의 이교 신전 파괴령으로 파괴되었으며 6세기에 지진과 홍수가 일어나 땅속에 매몰되었다. 19세기 초에 들어와 발굴이 시작되었는데, 신전의 메도프·기둥·지붕들 일부가 발견되어 박물관에 보존되어 있다. 1950년 무렵에는 신전터에서 피디아스의 작업장 흔적이 발견되기도 했다. 세계 7대 불가사의 가운데 하나로 손꼽힌다.

다음에 얼마나 많은 기여를 하는가는 여러 곳에서 찾아볼 수 있습니다. 이는 특히 회화의 힘을 빌려 모든 것이 본래의 상태보다 더 아름답고 가치 있는 것으로 바뀐다는 데에서 확인할 수 있습니다. 상아나 보석같이 귀중한 재료들은 화가의 손길이 닿으면 더욱 더 그 값어치가 높아집니다. 황금 또한 회화술에 의해 윤색되면 훨씬 큰 금덩어리와 같은 값어치를 갖게 됩니다. 금속 가운데 가장 낮은 취급을 받는 납덩어리조차 그것이 피디아스나 프락시텔레스Praxiteles[20] 같은 명장의 손길이 스친다면 아무 가공을 하지 않은 은보다 그 가치가 더 높게 될 것입니다. 화가 제욱시스Zeuxis는 자신의 작품을 다른 사람들에게 그냥 주었다고 합니다. 작품이란 값을 매겨서 팔 수 없는 무엇이기 때문이라는 겁니다.[21] 살아 있는 것들을 모방하거나 그림을 그리는 화가는 흡사 신이나 다름없는 행위를 하는 것인데, 어떻게 그에 합당한 가격을 매길 수 있겠느냐는 것이 그의 생각이었습니다.

26. 그러므로 회화예술의 장점은 대가들이 남긴 작품이 찬

20) BC 370-BC 330년 무렵에 활약한 아테네 사람으로 조각가 케피소도토스의 아들이다. 고전 전기(BC 5세기)가 '숭고양식'을 낳은 데 대하여, 그는 섬세하고 우미(優美)한 인간적인 감정을 지닌 신상(神像)을 많이 제작하여, 고전 후기(BC 4세기)의 '우미양식'을 창조함으로써, 페이디아스가 죽은 후의 아피카파의 대표적 조각가가 되었다.

탄의 대상이 되며 그들 자신도 스스로를 창조주로 느낀다는 사실입니다. 회화가 한갓 모든 예술의 정부情婦이고 중요한 장식품에 불과하다고요? 내가 틀리지 않다면, 건축가는 화가로부터 들보와 받침돌, 기둥머리, 박공벽 등 이와 비슷한 여러 가지 것들을 배웠습니다. 석공, 조각가 그리고 모든 수공업자, 공방들을 막론하고 화가의 기술과 규칙에서 가르침을 받지 않은 것이 없습니다. 사실 아주 하찮은 분야를 제외하고 어느 분야에서도 회화와 어떤 연관을 갖지 않은 분야는 없습니다. 그래서 감히 저는 사물 속에 있는 아름다움은 그 무엇이든지 모두 회화에서 유래한 것이라고 주장하고 싶습니다. *우리 선조들은 회화야말로 최고의 영예를 누릴 만한 것이라고 여겼습니다. 그래서 다른 모든 예술가는 장인이라고 했지만, 화가만큼은 단순한 장인이라고 생각하지 않았던 것입니다.* 그래서 시인들의 말을 빌려 나는 친구들에게 꽃으로 변신한 나르시스Narcissus[22]야말로 회

21) 플리니우스의 『박물지』, XXXV, 62. 고대 그리스 화가로서 아테네의 아폴로도로스의 제자다. 스승의 작품을 계승 발전시켜 빛과 그림자의 합리적이고 효과적인 사용에 의하여 대표적인 음영(陰影)화가가 되었다. 작품은 현존하지 않지만 고문헌에 의하면 「켄타우로스의 가족」과 남이탈리아의 크로톤 헬라신전을 위하여 그린 「헬레나 상(像)」등의 걸작이 있었다고 전한다.

화의 창시자라고 말하곤 합니다. 회화는 모든 예술의 꽃이 므로 나르시스의 이야기는 우리들의 목적에 딱 들어맞습니다. 연못의 수면을 예술의 힘으로 끌어안으려고 하는 것이야말로 회화가 아니겠습니까? 퀸틸리아누스는 초기의 화가들이 햇빛이 만드는 그림자의 윤곽선을 따라 그리곤 했으며 여기에 뭔가를 더하는 과정에서 회화가 유래했다고 믿었습니다.[23] 그러나 혹자들은 이집트 사람인 필로클레스 Philocles와 클레안테스Cleanthes라는 사람이 회화를 처음으로 발명했다고 합니다. 이집트인들은 회화가 그리스에 전파되기 6000년 전부터 이미 자신들이 그림을 그려 왔다고 합니다. 또 이탈리아 저자들에 의하면, 시칠리아Sicily 전투에서 마르셀루스Marcellus가 승리를 거둔 후에 회화가 그리스에서

22) 신화에 등장하는 물속에 비친 자신을 사랑하다 죽은 소년의 이름에서 유래한 것으로 수선화의 학명이기도 하다. 나르시스라는 목동은 매우 잘생겨서 그 미모 때문에 여러 요정들에게 구애를 받지만 나르시스는 아무도 사랑하지 않는다. 양떼를 몰고 거닐다 호숫가에 다다른 나르시스는 물속에 비친 자신의 모습을 보게 되었고, 거기엔 세상에서 처음 보는 아름다운 얼굴이 있었다. 나르시스가 손을 집어넣으면 파문에 흔들리다가 잔잔해지면 또 다시 나타나곤 했다. 나르시스는 물에 비친 모습이 자신이라고는 미처 생각지 못하고 깊은 사랑에 빠져 결국 그 모습을 따라 물속으로 들어가 숨을 거두고 말았다. 그런데 나르시스가 있던 자리에서 꽃이 피어났고 그것이 바로 수선화(narcissus)다.

23) 퀸틸리아누스의 『웅변교수론(Institutio oratoria)』, 10, 2, 7.

이탈리아로 전래되었다고 합니다.[24] 그러나 여기서 누가 과연 최초의 화가인지, 누가 회화의 발명자인지를 따지는 것은 별 의미가 없습니다. 우리는 지금 플리니우스처럼 회화의 역사를 서술하는 것이 아니라 여태껏 누구도 시도하지 않았던 완전히 새로운 방식으로 회화예술을 다루려는 데 목적이 있으니까요. 이스트무스 출신의 유프라노르Euphranor는 비례와 색채에 관한 책을 썼다고 하고, 안티고노스Antigonus와 크세노크라테스Xenocrates는 회화 작품에 관한 글을 남겼다고 하며, 아펠레는 페르세우스Perseus에게 보낸 편지에서 회화의 본질에 관해 이야기했다고 하지만, 제가 아는 한, 회화론에 관해서 고대인들이 쓴 어떤 글도 현재 남아 있지 않습니다. 디오게네스 라에르티오스Diogenes Laertius에 의하면 철학자 데메트리오스Demetrius 또한 회화에 관한 논문을 썼다고 합니다.[25] 모든 다른 인문학이 우리 선조들에 의해 써진 것을 보면 이탈리아의 저자들이 회화도 경시하지 않

24) 플리니우스의 『박물지』, XXXV, 16, 15 와 22.

25) 유프라노르와 안티고노우스 그리고 크세노크라테스와 아펠레는 플리니우스의 『박물지』, XXXV, 129, 68, 79 와 III를 참조할 것. 데메트리우스는 디오게네스의 『철학자 열전』, V, 83 을 참조할 것.

앉으리라고 나는 생각합니다. 사실, 고대 에트루스카나 Etruscan 사람들은 회화예술에 있어 이탈리아에서 가장 뛰어난 전문가들이었습니다.

27. 고대의 저술가인 트리스메기스투스Trismegistus는 조각과 회화가 종교와 같은 기원을 갖고 있다고 믿었습니다. *그는 아스클레피우스Asclepius에게 '인간은 자신의 기원과 자연에 관한 기억을 더듬어 자신의 형상과 비슷하게 신을 그리는 것'이라고 말했습니다.*[26] 그러나 공적으로나 사적으로, 세속적으로나 종교적으로 어떠한 경우라도 가장 존귀한 자리를 차지하는 것이 회화라는 사실을 누가 부인할 수 있겠습니까? 그렇기 때문에 인간으로부터 다른 어떤 것도 일찍이 누리지 못한 높은 평가를 받습니다. 거의 믿을 수 없는 가격이 책정되는 그림도 있습니다. 테베Theban사람 아리스티데스Aristides는 그림 한 점에 무려 100달란트를 받았다고 합니다. 데메트리우스Demetrius왕이 로데스Rhodes를 불태우지 않았던 이유는 그곳에 있던 프로토게네스Protogenes의 그림도

26) 월터 스콧(W. Scott)이 편찬한『헤르메스 문서집(Hermetica)』(주로 BC 3세기에서 AD 3세기에 쓰인 철학적 · 종교적 문서), Vol. I, Oxford, 1924, p. 339, 23b 에 있는『아스클레피우스(Asclepius: 그리스 신화에 나오는 의술의 신)』, III을 참조할 것. 락타니우스(Lactanius)의『신의 교훈(De Divinis institutionibus)』, 2, 10, 3-15 와 비교.

같이 불살라질까 두려웠기 때문이었다고 합니다.[27] 다시 말해 로데스 시市는 그림 한 점 값으로 적군으로부터 도시를 다시 산 것이나 마찬가지입니다. 이와 비슷한 이야기들이 많이 있는데, 이를 통해 훌륭한 화가는 언제 어디서나 늘 최상의 존경을 받는다는 것을 분명히 알 수 있습니다. 그래서 가장 훌륭한 귀족, 고귀한 신분의 시민들 그리고 철학자들과 심지어 왕들조차도 회화를 보거나 소유하는 것뿐만 아니라 손수 그림을 그리는 데에서 크나큰 기쁨을 누렸습니다. 로마 시민이었던 마닐리우스Manilius와 고귀한 신분의 파비우스Fabius는 화가였습니다. 로마 기병장교였던 투르필리우스Turpilius는 베로나Verona에서 그림을 그렸습니다. 집정관이며 총독이었던 시테디우스Sitedius도 화가로서 명성을 얻었습니다. 시인 엔니우스Ennius의 조카이면서 비극시인이었던 파쿠비우스Pacuvius는 로마 공회당에 헤라클레스를 그렸습니다.[28] 철학자인 소크라테스Socrates, 플라톤Plato, 메트로도루스Metrodorus와 피르호Phyrho도 회화에 남다른 식견을 가지고 있었습니다.[29] 네로Nero, 발렌티니아누스Valentinianus, 알렉

27) 아리스테데스와 프로토게네스는 플리니우스의 『박물지』, XXXV, 100과 105를 참조할 것.
28) 플리니우스의 『박물지』, XXXV, 19-20 참조할 것. 마닐리우스에 대한 참고문헌은 알 수 없음.

산더 세베루스Alexander Severus 등 로마황제들도 열정적으로 회화를 탐구했다고 합니다.[30] 얼마나 많은 왕과 제후들이 이토록 고귀한 예술에 열정을 바쳤는지는 여기서 말하자면 너무나 길어질 겁니다. 게다가, 고대 화가들의 이름을 모두 밝히는 것도 무리일 것 같습니다. 얼마나 많은 화가들이 있었는지 짐작케 하는 사실이 있습니다. 파노스트라투스 Phanostratus의 아들, 팔레룸Phalerum의 데메트리우스Demetrius를 위해서 400일 동안 360점의 조각품이 완성되었는데, 말을 달리기도 하고 또는 마차를 타고 가는 조각이었다고 합니다.[31] 한 도시에 조각가가 그렇게 많았다면, 화가의 수도 그보다 결코 적지 않았을 거라고 생각되지 않습니까? 회화와 조각은 뿌리가 같고 동일한 천재성에 의해 함양되는 예술이니 말입니다. 그러나 나는 화가의 재능을 더 선호합니

29) 소크라테스는 플리니우스의 『박물지』, XXXV, 137과 XXXVI, 32: 플라톤은 디오게네스의
『철학자 열전』, III, 4-5: 메트로도로스는 플리니우스의 『박물지』, XXXV, 135: 피르호는 디오
게네스의 『철학자 열전』, IX, 61을 참조할 것.

30) 네로는 수에토니우스(Sueotonius)의 『네로의 생애(Nero)』, 52, 그리고 타키투스(Tacitus)의
『연대기(Annales)』, XIII, 3: 발렌티니아누스는 암미아누스 마르켈리누스(Ammianus
Marcellinus)의 『로마 연대기(Rerum gestarum)』, XXX, 9, 4: 알렉산더 세베루스는 람프리
디우스(Lampridius)의 『세베루스 알렉산더 (Alexander Severus)』, 27을 참조할 것.

31) 플리니우스의 『박물지』, XXXIV, 27과 디오게네스의 『철학자 열전』, V, 75을 참조할 것.

다. 그 이유는 회화가 조각보다 훨씬 더 어렵기 때문입니다. 자, 그럼 우리가 하던 이야기를 계속하기로 합시다.

28. 군주와 평민들, 배우거나 배우지 못한 사람들을 막론하고 사람들이 그림 보기를 즐겼고, 그들이 정복한 지역에서 전리품으로 가져온 조각이나 그림들을 이곳저곳의 극장에 전시하던 그 시절에는 수많은 화가와 조각가들이 활동했습니다. 파울루스 에밀리우스Paulus Aemilius를 비롯한 다른 로마 시민들은 선하고 아름다운 삶을 위해서 자식들에게 인문학liberal arts 교과목의 하나로 미술을 가르쳤습니다.[32] 이 훌륭한 관습은 특히 그리스인 사이에서도 크게 유행했다고 합니다. 그리스인은 자유 시민으로 태어나서 제대로 교육을 받으려면 어린이들이 기하학이나 음악과 더불어 미술도 꼭 배워야한다고 생각했습니다. 여성에게도 그림을 그릴 줄 아는 것은 명예의 한 상징이었습니다. 바로Varro의 딸 마르티아Martia도 그림을 잘 그려서 많은 문필가들의 찬사를 받았습니다.[33] 회화를 얼마나 명예롭고 자랑스럽게 생각했는지 그리스인들은 노예들이 그림을 배우는 것을 법으로 금

32) 플리니우스의 『박물지』, XXXV, 135.

지하기까지 했습니다. 회화예술은 자유로운 마음과 고귀한 지성의 소유자들이 추구하기에 충분한 가치가 있다고 여겨 졌습니다. 회화를 보며 큰 즐거움을 느낀다는 것은 훌륭하 고 뛰어난 마음의 표시라고 생각됩니다. 물론 그림은 학식 있는 사람뿐 아니라 학식을 갖추지 못한 사람에게도 즐거 움을 선사할 수 있습니다. 지식이 있는 사람뿐 아니라 무지 한 사람에게도 고루 감동을 주는 경우는 회화 이외의 다른 분야에서는 찾아보기 어렵습니다. 대부분의 사람들은 그림 을 잘 그리고 싶어 하는 욕망을 갖고 있습니다. 사실 자연 조차도 그림 그리기를 좋아하는 것이 분명합니다. 예를 들 어 자연 그대로의 대리석에 히포센타우어hippocentaur: 절반은 사 람이고 절반은 말인 조각나 수염이 덥수룩한 왕의 얼굴이 형상 화된 걸 보면 알 수 있습니다.[34] 전해오는 말에 의하면 피루 스Pyrrhus왕이 소유했던 보석에는 자연이 그려 넣은 아홉 뮤 즈가 그들 각각의 상징물과 더불어 선명하게 새겨져 있었

33) 마르치아라고 명명한 것은 아마도 플리니우스의 『박물지』, XXXV, 147을 오독한 듯하다. 마 르쿠스 바로가 아직 어렸을 때 이아이아(Iaia)라는 한 여인이 로마에서 화가로 활동했다고 한다. (ʿIaia Cyzicena, perpetua virgo, M. Varronis iuventa Romae … pinxit.ʾ) 그녀는 당 대에 그 누구보다 탁월한 화가였다고 한다.

다고 합니다.[35] 게다가, 학식의 유무나 나이의 고하를 막론하고 이처럼 즐거운 마음으로 전념해서 배우고 싶어 하는 분야는 회화밖에 없을 것입니다. 말이 난 김에 제 자신의 경험을 말씀드리겠습니다. 일상사에서 벗어나 잠시 여유가 생길 때마다 나는 나만의 즐거움을 위해 회화에 전념합니다. 그림을 그리고 있노라면 그 즐거움에 취한 나머지 서너 시간이 훌쩍 지나간 줄도 모르고 있다가 나중에 알고는 적잖이 놀라곤 합니다.

29. 이처럼 회화예술은 그림을 그리는 사람에게 즐거움을 줄 뿐만 아니라 훌륭한 화가에게는 찬사와 부, 그리고 불멸의 명성을 가져다줍니다. 회화는 만물을 아름답게 장식하는 데 있어 오랜 전통을 가지고 있고 가장 적합할 뿐만 아니라, 자유시민의 품격에도 잘 어울리며 학식이 있고 없음을 떠나 누구에게나 즐거움을 줍니다. 그러므로 간절히 바라건대, 젊은이들이여 혼신을 다해 회화에 전념하십시오.

34) 이런 이미지에 관해서는, 잰슨(H. W. Janson)의 『르네상스 사유에서 우연히 만들어낸 이미지가 갖는 의미(The Image Made by Chance in Renaissance Thought)』, 『어윈 파노프스키 추모 문집(Essays in Honour of Erwin Panofsky)』, ed. M. Meiss, New York, 1961, pp. 145~166을 참조할 것.

35) 플리니우스의 『박물지』, XXXVII, 5.

지금 회화에 전념하고 있는 사람들에게 모든 노력과 주의를 기울여서 이 완벽한 예술을 철저히 배우라고 충고하고 싶습니다. 그림을 빼어나게 잘 그리려고 하는 사람이라면 고대의 대가들이 도달했던 영광과 명성에 필적하도록 노력해야 합니다. 그러한 과정에서 명심해야 할 것은 탐욕이란 늘 명성과 덕의 적이라는 점입니다. 눈앞의 이익에만 마음을 쓰는 사람이 훗날 명성을 얻는 경우는 거의 없습니다. 한창 배워야 할 시기에 눈앞의 이익을 좇다가 후일의 부와 찬사를 놓쳐버리고 마는 안타까운 경우를 나는 수없이 보았습니다. 만약 그들이 자신의 재능을 갈고 닦았더라면 어렵지 않게 이름을 날리고 만족할 만한 부와 명성을 얻었을 텐데 말입니다. 이 문제에 관해서는 더 이상 얘기하지 않아도 충분하리라 생각합니다. 이제 다시 처음에 말하려던 주제로 돌아가겠습니다.

30. 회화는 세 부분으로 구분됩니다. 이는 자연Nature에서 배웠습니다. 회화란 눈에 보이는 것들을 재현하는 데 그 목적이 있다고 한다면, 도대체 사물들이 어떻게 눈에 보이게 되는지부터 살펴봅시다. 사물을 볼 때, 우리는 우선 그것을 일정한 장소를 차지하는 사물로서 봅니다. 화가는 이 공간을 둥글게 선으로 긋는데, 이렇게 둥글게 선을 그리는 과정

을 윤곽선이라고 부릅니다. 거기서 우리는 보이는 대상의 여러 평면들이 서로 맞물려 있다는 것을 알 수 있습니다. 화가가 정확한 관계 속에 결합된 이 평면들의 모습을 선으로 그어 갈 때, 이것을 두고 구성이라고 합니다. 마지막으로 우리는 평면의 여러 색을 분명하게 볼 수 있습니다. 색의 다양성은 빛에서 유래하는 것이므로 회화에서 색의 재현은 빛의 수용이라는 용어가 적당하다고 하겠습니다.

31. 그러므로 윤곽선, 구성 그리고 빛의 수용이 회화를 구성합니다. 먼저 윤곽선에 대해 말하겠습니다. 회화에서 윤곽선이란 바깥 경계를 따라 한 바퀴 둘러서 테두리를 그리는 과정입니다. 크세노폰Xenophon에서 소크라테스와 토론을 하는 화가 파라시오스Parrhasius는 특히 선線을 그리는 데 전문가였는데, 선에 대해 아주 주의 깊게 공부했다고 합니다.[36] 윤곽선을 그릴 때는 육안으로 거의 볼 수 없을 만큼 지극히 섬세한 선으로 그려야 합니다. 이를 위해 화가 아펠레는 끊임없이 연습했고, 프로토게네스Protogenes와 경합을 벌이기까지 했다고 합니다.[37] 윤곽선은 단순한 사물의 경계선일 뿐입니다. 그런데 선이 눈에 보일 만큼 너무 두꺼우면 윤곽선

36) 크세노폰의 『소크라테스의 회상(Memorabilia)』III.X

을 표시한다기보다 마치 금이 간 것처럼 보일지도 모릅니다. 나는 윤곽선을 그리는 데 있어 사물의 바깥 경계를 따라 그리는 것 외에 다른 어떤 것도 바라지 않습니다. 이렇게 윤곽선을 섬세하게 그리려면 고된 연습이 필요할 것입니다. 구성과 빛의 수용이 아무리 잘 되었다고 해도 윤곽선이 제대로 잘 그려지지 않은 그림은 칭찬받지 못합니다. 그러나 윤곽선이 제대로 그려지면, 그 자체만으로도 잘 된 그림이라고 할 수 있습니다. 그러므로 윤곽선 그리기에 제일 많은 노력을 기울여야 합니다. 윤곽선을 잘 그리기 위해서 아주 편리한 방법이 하나 있는데 이는 바로 친구들 사이에서 내가 횡단면이라고 부르는 그물망사입니다. 이것은 제가 최초로 알아낸 것입니다. 원리는 이렇습니다. 색깔은 무엇이든 상관없고, 가느다란 실로 성글게 짜인 그물 망사를 하나 준비해서, 그물 위에 가로와 세로 방향을 따라 일정한 간격을 정한 다음 굵은 실을 질러서 모눈을 만들어 놓습니다. 그런 다음 어떤 틀에 쫙 펴주세요. 그 다음 우리의 눈과

37) 플리니우스의 『박물지』, XXXV, 81-3, 화가들이 선을 정교하게 그리려고 얼마나 치열하게 경쟁했는지에 대한 유명한 이야기. 곰브리치의(E. H. Gombrich)의 『아펠레의 유산(The Heritage of Apelles)』, Oxford, 1976, pp. 3-18 를 참조할 것.

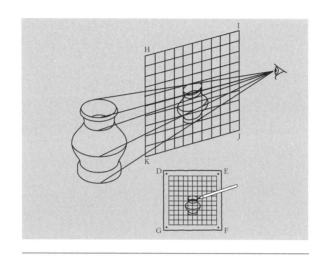

그림 12 | '횡단면' 또는 '그물 망사'

HIJK : 두꺼운 실로 모눈을 만든 그물 망사.

DEFG : 그물 망사에 있는 것과 똑같은 수의 모눈을 가진 화면. 물체의 형상이
모눈 격자를 횡단하는 지점을 보여주며, 이에 상응하는 점이 모눈으로 표시된
화면 위로 옮겨진다.

그리고자 하는 대상의 위치 중간에 그물 망사를 세웁니다.
그러면 시각 피라미드는 그물 망사의 성긴 피막을 통과합
니다(그림 12). 이 그물 망사의 횡단면은 여러 가지 이로운
점이 있습니다. 첫째, 언제나 변하지 않는 한결같은 장면이
거기에 비치기 때문입니다. 일단 경계선들의 위치를 고정
시키고 나면, 즉각 당신이 출발점으로 삼을 수 있는 피라미

드의 정점을 찾을 수 있습니다. 이 모든 것이 그물 망사 없이는 아주 어렵습니다. 지속적으로 똑같은 양상을 보여주지 못하는 장면을 그리는 것이 얼마나 힘든지 잘 아실 겁니다. 그래서 사람들이 조각 작품보다 회화를 더 잘 모방해 그리는 이유가 바로 그것입니다. 그림은 늘 똑같아 보이니까요. 다음과 같은 사실도 이미 아실 겁니다. 거리와 중심 광선의 위치가 바뀌면, 대상이 다르게 보인다는 사실 말입니다. 그물 망사를 사용하면 대상이 항상 똑같은 모양을 보여주므로 앞에서 말한 대로 무척 요긴하게 사용할 수 있습니다. 또 하나의 장점은 윤곽선의 위치와 평면의 경계들을 화면에 아주 쉽고 정확하게 설정할 수 있다는 점입니다. 그물 위에 굵은 실로 표시했던 가로 세로의 모눈 형태를 똑같이 화폭이나 벽면 위에 옮겨서 모든 얼굴생김들을 정확히 배정할 수 있습니다. 한 평행선에 이마, 다음에 코, 또 다음에 뺨, 한 칸 아래에 턱 그리고 다른 모든 것들도 각각의 위치에 옮깁니다. 마지막으로 이 그물 망사는 당신 자신을 그리는 데도 상당한 도움이 됩니다. 즉, 둥글거나 요철이 있는 대상이 그물 망사의 밋밋한 평면에 나타나는 것을 볼 수 있기 때문입니다. 생각을 거듭하고 직접 사용해 볼수록 그물 망사가 그림을 쉽고 정확하게 그리는 데 얼마나 유용

한지 깨닫게 됩니다.

32. 어떤 사람들은, 그림을 그리는데 그물 망사가 상당한 도움이 되기는 하나, 화가가 이런 도구를 사용하는 습관을 갖는 것은 좋은 일이 아니라고 말합니다. 그러다 보면 나중에 그물 망사 없이는 아무것도 그릴 수 없게 되기 때문이라는 것이지요. 나는 이런 말에는 귀를 기울이지 않을 생각입니다. 만약 내 생각이 틀리지 않다면, 화가에게 무한대의 노동을 요구해서는 안 됩니다. 그림이 원래 그리려던 대상과 닮아 있고 양감이 살아나 보이면 그것으로 된 겁니다. 그물 망사를 사용하지 않고서는 어느 누구도 합당하게 제대로 그려내지 못할 겁니다. 그러니 회화예술에서 앞서기를 열망하는 사람이라면 내가 앞에서 말했던 횡단면 또는 그물 망사를 꼭 사용해야 합니다. 만일 그물 망사 없이 자신의 재능을 실험해보고 싶다면, 이 평행선의 도면을 눈으로 모방하여 수평선이 수직선과 잘리는 지점에 대상의 모서리를 놓는 식으로 상상하면 됩니다. 제대로 숙련되지 않은 화가들 가운데 평면들 사이의 경계를 모호하거나 분명치 않게 그리는 경우가 많이 있습니다. 얼굴을 예로 들자면, 이마와 관자놀이의 두 평면 사이 어디쯤에 경계를 그어야할지 모른다는 얘기지요. 그들은 이것을 어떻게 알 수 있

는지 배워야 합니다. 자연은 아주 분명하게 이것을 우리에게 보여줍니다. 평평한 평면들이 스스로의 빛과 그림자로 구분되듯이, 구형球形의 오목한 부분의 표면들은 여러 개의 네모꼴로 나뉘어 각기 다른 조각의 빛과 그림자가 됩니다. 빛과 그림자에 의해 구분되는 이 하나하나의 조각 면들이 바로 수없이 쪼개진 각각의 평면들입니다. 이렇게 보이는 평면이 어두운 부분에서 점차 밝은 부분으로 이행할 때 그 중간 지점에 선을 하나 그어 표시해둡니다. 그렇게 하면 나중에 전체 영역을 칠할 때 당황하지 않고 채색 작업을 할 수 있습니다.

33. 윤곽선에 대해서 해야 할 말이 조금 더 있습니다. 이것은 구성과 많은 연관이 있습니다. 이를 위해 우리는 구성이 회화에서 어떤 의미를 가지고 있는지 알아야 합니다. 구성은 회화 작업의 절차로서, 이 절차에 따라서 각 부분들의 구성이 짜입니다. 화가의 가장 위대한 작품은 '역사화'라고 생각합니다. '역사화'를 이루는 부분들은 인체bodies들인데, 인체를 이루는 부분은 지체肢體. member입니다. 지체를 이루는 부분들은 평면들입니다. 윤곽선은 평면의 둘레를 그리는 절차인데, 생물체의 평면들은 아주 작고, 건물이나 거대 조각상의 평면들은 아주 큽니다. 그러니까 지금까지

제시한 교훈은 작은 평면에만 해당될 것입니다. 왜냐하면 우리는 평면들을 그물 망사로 측정할 수 있다고 했으니까요. 그러므로 큰 평면을 그리기 위해서는 새로운 방법을 찾아야 합니다. 그러기 위해서 앞에서 다뤘던 평면, 광선, 피라미드, 횡단면에 관한 기본 원리들을 다시 떠올려야 합니다. 또한 바닥면의 평행선들 그리고 중심점과 중심선의 개념들도 다시 기억해야 합니다. 평행선으로 나뉜 바닥면에 담벼락처럼 서 있는 수직선이나 누워 있는 수평선을 화면 위에 그려 넣습니다. 이 과정을 아주 간단하게 설명하겠습니다. 우선 기초부터 시작하겠습니다. 먼저 벽면들의 가로와 세로를 바닥면에 그려 넣습니다. 이때 육면체를 한 시점에서 관찰할 경우, 서로 닿아 있는 두 면 이상을 동시에 볼수 없다는 사실을 자연으로부터 알게 됩니다. 그러므로 벽의 기초 면들을 그릴 때 눈에 보이는 면만을 그리도록 아주조심합니다. 항상 화면에서 더 가까운 평면, 특히 횡단면과 등거리에 있는 평면을 먼저 그리기 시작합니다. 화면에서 가까운 평면을 멀리 있는 평면보다 먼저 그리는데, 평면의 길이와 넓이가 몇 브라치아braccia인지 측정하고 적절한 비례대로 화면에 표시된 평행선들 위에 옮겨 그려야 합니다. 각 평행선들의 중심은 각각의 대각선들이 교차하는 지점으로

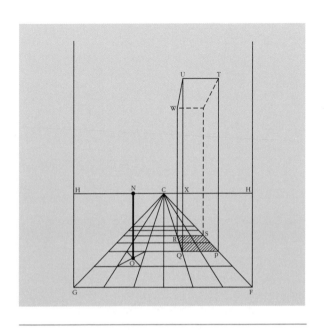

그림 13 │ '바닥면' 위에 눈금 긋기의 예

O : A 그림 속에 1½ 브라치아의 거리. 둘째 줄에 있는 한 정방형의 대각선으로 결정됨. ON=3브라치아.

PQRS : 바닥의 2브라치아 정방형에 있는 사각형 대상물.

QX = 3브라치아.

QU = 9브라치아 (알베르티의 예는 3브라치아 높이를 넘는다).

TUW : 대상물의 보이는 얼굴의 꼭대기 (그림 11에서처럼 모두 다른 층을 나타냄)

잡을 수 있습니다(그림 13). 이렇게 해서, 평행선의 치수에 따라 나는 바닥에서 솟아오른 벽들의 폭과 넓이를 쉽게 그

릴 수 있습니다. 그런 다음 아무 문제없이 평면들의 높이를 정합니다. 바닥에서 건물이 솟아오르는 위치와 중심선까지의 거리가 그랬던 것처럼, 면적은 전체 높이와 같은 비율을 유지하기 때문입니다. 만일 바닥에서부터 꼭대기까지 면적이 사람 키의 4배이길 원한다면, 그리고 중심선이 사람의 키높이에 있다면, 면적의 바닥에서 중심선까지의 거리는 3 브라치아가 될 겁니다. 그런데 이 면적을 12브라치아만큼 올리고 싶다면, 바닥에서 중심선까지의 거리를 세제곱하여 위로 올리면 됩니다. 내가 설명한 이 원리를 응용하면 모든 각진 평면들을 올바르게 묘사할 수 있습니다.

34. 원형의 평면들을 그리는 방법이 남았습니다. 이것들은 각진 평면을 그리는 방법에서 비롯되었다고 할 수 있습니다. 방법은 다음과 같습니다. 우선 도화지 위에 직사각형을 그립니다. 사각형의 각 변을 화면의 바닥 수평선을 나누었던 것과 똑같은 수만큼 나누고, 그 위치를 표시합니다(그림 14). 그런 다음, 사각형의 마주보는 변에서 서로 대응하는 지점을 연결하여 줄을 긋고 이 지역을 작은 네모꼴들로 채웁니다. 여기에 내가 원하는 크기의 원을 그립니다. 이때 원과 평행선이 서로 잘립니다. 교차점들의 모든 좌표를 정확하게 표시한 다음 이 위치들을 그림의 바닥면의 각각의

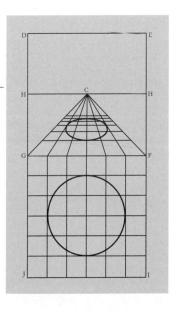

그림 14 │ 원근법에서의 원의 구성

사각평면 GFIJ에 원을 하나 그리고
격자판과 원 사이에 횡단점을 표시한다.
사각평면은 원근법으로 그린다.
원래의 사각평면 위에 있는 횡단선과
등거리에 있는 횡단점들을 원근화법의
격자 판에 표시하고 원근법의 원을
그릴 수 있도록 서로 결합한다
(그림 11에서처럼 모두 다른 층에 있음)

평행선에 표시합니다. 그러나 원의 둘레선이 수많은 연속
점들로 표시될 때까지 거의 무한대의 작은 평행선들을 그
토록 많은 장소에서 잘라낸다는 것이 너무 힘든 일이므로,
8개 정도의 교차 수를 정해 놓고 이것을 기준으로 실제 그
림에서 원주圓周를 그릴 수 있을 것입니다. 이런 방식보다는
차라리 빛에 의한 그림자의 윤곽선을 따라 그리는 것이 더
빠른 길이 될지도 모릅니다. 이때 그림자를 드리우는 대상
이 정확한 자리에 놓여 있어야 함은 물론입니다. 우리는 지
금까지 평행선을 활용하여 큰 다면체나 원형의 평면을 어

떻게 그리는지에 대해서 설명드렸습니다. 이것으로 윤곽선 그리기를 마치고, 이제 구성이란 과연 무엇인지를 다시 알아보겠습니다. 이를 위해서는 구성이 무엇인지를 다시 한번 상기해 보아야겠습니다.

35. 구성이란 그림 그리기에 있어서 한 작업 절차로, 이를 통해서 그림을 이루는 각 부분의 구성이 짜입니다. 화가의 위대한 작품은 거상巨像, colossus이 아니라 '역사화'입니다. 왜냐하면 역사화에는 거상보다 훨씬 많은 장점이 있기 때문입니다.[38] '역사화'를 이루는 부분들은 인체입니다. 인체를 이루는 부분은 지체肢體입니다. 지체를 이루는 부분들은 평면들입니다. 그림을 그릴 때 가장 먼저 다루는 부분이 바로 평면들입니다. 이 평면들이 지체가 되고, 지체에서 인체가 생기며, 인체들은 '역사화'가 되며, 마침내 작가의 완성된 작품이 됩니다. 평면들의 구성에서 인체의 기품과 우아한 조화가 생겨납니다. 이것들을 우리는 아름다움이라고

38) 역사화(histora)라는 용어는 후에 학문 이론가들이 '역사 그림'이라고 부른 것과 대략적인 의미에서 같은 말인데, 다시 말하면, 어떤 유명한 세속적인 이야기 혹은 기독교적인 이야기를 인간이 설명하는 형식으로 그린 그림. 알베르티의 사용에는 우화적인 표현과 더불어, 성인들과 함께 있는 동정녀(Virgin) 같은 종교적인 이미지도 함께 포함하는 것으로 보인다. 고대의 거상들(colossi)은 플리니우스의 『박물지』, XXXIV, 39-46 와 XXXV, 51을 참조할 것.

부릅니다. 얼굴을 예로 들면, 얼굴의 표면을 이루는 평면들이 어떤 것은 큰데 어떤 것은 작고, 어떤 것은 불쑥 튀어나왔는데 어떤 것은 깊이 파여 있습니다. 이를 테면 노파의 얼굴이 그렇습니다. 이런 얼굴을 두고 우리는 보기 흉하다고 말합니다. 그러나 각진 모서리가 없이 평면들이 팽팽하게 결합된 해맑은 얼굴에 빛이 살짝 그림자를 드리우고 있을 때, 우리는 이것을 아주 잘생기고 아름다운 얼굴이라고 말합니다. 그러므로 평면들의 구성에서는 무엇보다도 우아함과 아름다움을 추구해야 합니다. 이를 위해 자연을 관찰하고 그로부터 배우는 것이 가장 확실한 방법이라고 생각합니다. 모든 것을 창조한 자연이야말로 평면을 잘 구성하여 아름다운 인체를 빚어내는 놀라운 예술가이기 때문입니다. 우리의 모든 생각과 관심을 다해서 자연을 모방하도록 해야 합니다. 그리고 또한 내가 소개한 그물 망사를 사용하는 즐거움도 빼놓을 수 없습니다. 아름다운 인체로부터 가져온 평면들을 작품으로 옮길 때 정확한 위치에 선을 그려 넣을 수 있도록 그것들의 정확한 경계들을 우선 설정해야 합니다.

36. 이때까지 우리는 평면들의 구성에 대해 이야기했습니다. 이제 지체들의 구성에 대해 설명할 차례입니다. 지체들

을 구성할 때는 각각의 지체들이 서로 잘 어울릴 수 있도록 주의를 기울여야 합니다. 크기, 기능, 종류, 색깔, 그리고 비슷한 측면에서 잘 어울릴 때, 우아함과 아름다움을 기대할 수 있다고들 말합니다. 그림에 나오는 등장인물의 머리가 거대하고 가슴은 빈약하고 손은 넓고 발은 부어올라 있고 몸이 팽창해 있다면, 이 구성은 보기에 흉할 것입니다. 그러므로 지체들의 크기에 관해서 일정한 규칙이 필요합니다. 특히 살아 있는 동물의 뼈대를 스케치할 때 도움이 될 것입니다. 왜냐하면 뼈를 조금만 구부려도 몸은 어떤 특정의 자세를 취하기 때문입니다. 그 다음에 힘줄과 근육을 더하고, 마침내 살과 피부를 씌웁니다. 어떤 사람들은 내가 조금 전에 화가는 보이는 것만 다룬다고 말하지 않았느냐고 이의를 제기할지도 모릅니다. 그들이 옳습니다만, 화가가 인체를 먼저 그리고 나서 그 위에 옷을 그려 입히는 것과 마찬가지로, 뼈와 근육의 자세와 위치를 먼저 그린 다음에 그 위에 살을 덮는 방식으로 작업을 진행한다면, 모든 근육의 위치를 어렵지 않게 이해할 수 있을 것입니다. 자연은 우리에게 분명하고 공공연하게 비례 척도를 드러냅니다. 열성적인 화가는 자연 속에 담겨 있는 이 원리들을 탐구하여 요긴하게 사용할 것입니다. 그러므로 성실한 화가

는 온 힘을 기울여 이것을 배우며, 지체들의 비율에 더 주의를 기울여 배울수록, 그들이 한 번 배운 것은 기억 속에 잘 간직되어 더 큰 도움이 될 것입니다. 한 가지 더 충고하자면, 어떤 생명체의 비례관계를 측정하기 위해서는, 우선 기준으로 삼을 지체를 하나 골라야 합니다. 건축가 비트루비우스는 발바닥 길이를 단위로 하여 신장을 측정했습니다.[39] 그러나 나는 지체의 다른 부분을 측정할 때 머리 길이를 기준으로 삼는 것이 더 적절하다고 생각합니다. 내가 그동안 관찰한 바에 의하면 거의 보편적으로 모든 사람의 발바닥 길이는 턱에서 머리끝 부분까지의 길이와 같기 때문입니다.

37. 이렇게 하나의 지체를 기준으로 정하고 나면 나머지 모든 지체들이 서로 길이와 폭에 있어서 나름대로 비례관계를 맺도록 맞추어 갑니다. 이제 하나하나의 지체들이 제각기 수행해야 할 기능을 충족시키도록 해야 한다는 사실을 분명히 해야 합니다. 뛰어가는 사람은 두 발뿐 아니라 두 손도 열심히 움직이는 것이 합당하겠지요. 어느 철학자가 대화를 나누는 장면을 묘사할 경우에는 레슬링 선수 같은

39) 비트루비우스의 『건축론(De Architectura)』., I.

자세가 아니라 잘 절제된 동작을 취하는 모습으로 그려야 한다고 생각합니다. 화가 데몬Daemon은 기갑병들이 경주하는 장면을 그렸는데, 한 사람은 땀으로 범벅이 되고, 다른 사람은 무기를 늘어뜨린 채 숨을 헐떡거리는 것이 아주 그럴듯하게 보였다고 합니다. 또 누군가 율리시즈Ulysses를 이와 유사한 방법으로 그렸는데, 그가 진짜 실성한 것이 아니라 짐짓 미친 척하는 것처럼 보이도록 그렸습니다.[40] 죽은 멜레아거Meleager의 시신을 실어 나르는 장면을 묘사한 '역사화'가 로마에서는 큰 찬사를 받았는데, 시신을 실어 나르는 사람들은 비탄과 시신의 무게에 지쳐서 사지가 팽팽하게 긴장된 것이 보입니다. 반면에 죽은 시신에서는 지체 중 어느 것 하나도 죽지 않은 것이 없습니다. 손, 손가락, 목할 것 없이 모든 지체들이 아래로 축 늘어져 있습니다. 모두가 함께 일관되게 죽음을 묘사하고 있습니다.[41] 하나의 인체에서 모든 지체가 기력을 잃고 맥이 빠진 모습을 그리

40) 플리니우스의 『박물지』 XXXV, 71을 오독한 것으로, 사실 이 그림은 파라시우스가 그린 것으로 알려진다.

41) 「멜레아거의 시신을 실어 나르는 장면(Carrying of the Body of Meleager)」이라는 고대 조각상은 르네상스시대에 잘 알려져 있었다. 보베르(P. P. Bober) 와 루벤스테인(R. O. Rubenstein)의 『르네상스 예술가와 고대 조각(Renaissance Artists and Antique Sculpture)』, Oxford, 1986, pp. 117-8를 참조할 것.

는 일은, 모든 지체가 살아 움직이는 것처럼 그려내는 일만큼이나 아주 어려운 일입니다. 그래서 인체의 지체를 제대로 잘 표현한다는 것은 탁월한 예술가의 징표가 되기에 충분합니다. 그러므로 그림을 그릴 때는 항상 기본원리를 준수해야 합니다. 모든 지체가 예외 없이 맡은 기능을 수행해야 하고, 제 아무리 소소한 것이라도 제 기능을 하지 못하는 부분이 있으면 안 됩니다. 즉, 죽은 자의 지체는 아주 작은 부분까지도 시종일관 죽어 있어야 하고, 살아 있는 자는 몸 전체에 생기가 있도록 표현되어야 합니다. 인체가 제 의지대로 움직일 때, 우리는 그것이 살아 있다고 합니다. 반면에 지체들이 삶의 기능, 다시 말해 움직임이나 느낌 등을 더 이상 수행하지 못한다면, 우리는 그것이 죽었다고 말합니다. 그러므로 화가가 만약 살아 있는 어떤 것을 표현하고자 한다면, 개개의 지체들이 모두 살아 움직이도록 신경을 써야 합니다. 그리고 모든 움직임에서 아름다움과 우아함이 느껴지도록 해야 합니다. 하늘을 향해 위로 솟구치는 움직임이 특히 생기 있고 즐거운 움직임입니다. 지체들을 구성할 때 유사한 성격이 일정하게 나타나야 합니다. 예를 들어 (아름다운 여인인) 헬레나Helen나 이피게니아Iphigenia의 손을 노파나 시골 여인의 손처럼 그린다거나, (영웅이자 전사인) 네

스토르Nestor가 아름다운 가슴과 부드러운 목선을 지니고 있다든지, (미소년인) 가니메데Ganymeder가 주름진 이마와 권투선수prize fighter처럼 우람한 다리를 가지고 있다든지, 모든 인간들 중에서 가장 용맹한 밀로네Milo가 얇고 가는 허리를 가지고 있는 것으로 그린다면 매우 우스꽝스러울 것입니다. 또, 얼굴은 탄력이 있고 포동포동한데 팔과 손은 여위어 있다면 그것도 적절치 못할 것입니다. 반대로, 베르길리우스의 서사시에 보면 아카메니데스Achamenides가 섬에서 아이네이스Aeneas에 의해 발견되는 장면이 있는데, 이를 묘사하면서 아카메니데스의 얼굴과 몸의 다른 지체들이 전혀 부합하지 않게 그린다면 그 화가가 누구이든 한심하고 서툰 자로 취급받을 것입니다.[42] 그러므로 모든 부분은 전체의 성격과 조화를 이루어야 합니다. 지체들의 색깔도 또한 서로 일치시킬 것을 당부합니다. 얼굴은 핑크빛 도는 흰 살결로 화사한데, 가슴과 그 외 다른 부분들이 지저분한 검은색으로 처리되었다면 이 또한 완전히 어울리지 않는 것입니다.

38. 그러므로 지체들의 구성에서는 앞에서 말한 대로 그리는 대상의 크기, 기능, 성격, 색채 등에 각별히 유의해야

42) 베르길리우스의 장편 서사시 『아이네이스』, III, 588ff.

합니다. 모든 것이 그 자체의 격에 맞아야 합니다. 비너스 Venus 여신이나 미네르바Minerva 여신이 군인 외투를 입고 있는 것은 적절치 못합니다. 마르스Mars 신과 쥬피터Jupiter 신에게 여성의 의상을 입히는 것 또한 격에 맞지 않습니다. 고대의 화가들은 쌍둥이 형제 카스토르Castor와 플록스Pollux를 그릴 때, 두 사람이 쏙 빼닮았음에도 불구하고 하나는 호전적으로 다른 하나는 기민한 성격을 지닌 것처럼 그리려고 애를 썼습니다. 또 옷에 가려진 (절름발이) 불칸Vulcan의 절룩거리는 다리를 실감나게 표현했습니다. 이는 어떤 대상을 그리든지 그것의 기능, 성격, 품위에 어울리는 표현을 찾아내기 위해 각고의 노력을 다했음을 말합니다.[43]

39. 이제 화면 속의 인체들을 어떻게 구성할 것인가를 다룰 차례인데, 화가의 모든 재능과 기술이 집중적으로 발휘되는 부분입니다. 바로 전 지체 구성에서 했던 설명 중 많은 부분이 여기에도 적용됩니다. '역사화'에 등장하는 인물들은 기능과 크기에 잘 맞아 떨어져야 합니다. 만약 만찬 중에 격분하여 소동을 벌이는 반인반신의 켄타우로스centaurs를

43) 키케로의 『신의 본질에 관하여(De Natura deorum)』, I, xxx, 83.

그리는데, 이 야단법석의 와중에도 술에 취해 곤드레만드레가 된 어떤 사람의 모습을 그린다면 이건 말도 안 됩니다.[44] 또한, 화면에서 똑같은 거리만큼 떨어져 있는 사람을 그리면서 한 사람이 다른 사람보다 훨씬 큰 체구를 가지고 있거나, 또는 강아지를 말과 같은 크기로 그린다면 큰 잘못입니다. 제가 종종 보면서 잘못되었다고 생각되는 것이 또 있습니다. 건물 안에 있는 사람이 발을 뻗고 앉을 만한 공간도 없이 마치 상자 속에 갇힌 것처럼 그린 그림들도 드물지 않게 보았습니다. 그러므로 모든 인체들, 즉 그림의 모든 등장인물들은 제각기 담당하는 부분에 따라 크기나 기능이 서로 어울려야 합니다.

40. 찬사와 감탄을 보내는 '역사화'는 아주 우아하고 매력적이어서, 그림을 보는 사람이 전문적 식견을 가지고 있거나 혹은 전혀 문외한이거나 간에 그런 것에 구애받지 않고 오랫동안 보아도 즐겁고 보는 이의 마음을 움직이게 하는 그림일 것입니다. '역사화'에서 가장 큰 즐거움을 주는 것

44) 라피테스족(lapiths)과 괴물 켄타우로스(centaurs)와의 전투는 오비드(Ovid)에 의해 서술되었고(『변신이야기[Metamorphoses]』, XII, 210 ff) 후에 미켈란젤로(Florence, Casa Buonarroti)에 의해서 조각되었다.

은 풍부한 소재의 다양함입니다. 음식과 음악이 그렇듯이, 새롭고 특별한 것들은 여러 가지 이유로 우리를 기쁘게 합니다. 특히 우리가 익숙해진 옛것과 뭔가 다를 때, 그 풍부함과 다양성으로 인해 우리는 큰 즐거움을 느낍니다. 회화에서 다양한 인체와 색채를 보노라면 눈과 마음이 즐겁습니다. 풍부한 소재가 적절히 잘 구성되어 표현되었다고 말할 수 있는 회화는, 노인·젊은이·사내아이·아주머니·여자아이·어린아이·수탉·암탉·강아지들·새떼·말과 양의 무리, 여기에다 건물들, 또 여러 지역의 풍경 등이 잘 섞여서 하나같이 있을 자리에 정연하게 구성되어 있는 그런 그림을 말합니다. 주제와 상관있는 소재들이 적절하게 구성되어 있을 때, 저는 그 다양함에 찬사를 보냅니다. 관람자가 오랫동안 눈을 뗄 줄 모르고 모든 부분들을 세밀하게 관찰하게 만드는 그림을 두고, 풍부한 소재로 그려져서 참 보기 좋다고 말합니다. 그러나 풍부한 소재를 다룰 때, 동작을 다양하게 하되 정도를 넘지 않고 품격을 유지하면서 절제할 줄 알아야 합니다. 자신의 작품소재가 풍부하다는 것을 뽐내려고 화면의 한 귀퉁이도 남겨두지 않는 화가들을 저는 탐탁지 않게 생각합니다. 그렇게 여기저기 소재들을 우왕좌왕 흩어놓기만 하고 구성의 원리를 따르지도

않으면 결과적으로 '역사화'의 줄거리는 사라지고 혼란만 남게 됩니다. '역사화'를 그릴 때, 품격을 최우선으로 추구하고자 하는 화가는 등장인물의 수를 제한해야 합니다. 군주가 자신의 취지나 명령을 표출할 때 최대한 간략히 전달하여 권위를 세우는 것처럼, 회화에서도 등장인물의 수를 엄격하게 제한하면 품격 있는 화면을 연출하는 데 상당한 효과를 볼 수 있습니다. (등장인물이 너무 적어서) 너무 쓸쓸해 보이거나 혹은 소재가 넘쳐나서 오히려 품격이 떨어지는 그런 그림은 좋지 않다고 생각합니다. 내가 희극이나 비극 작가들의 작품에서 본 것들을 '역사화'에 적용하면 더없이 좋을 거라고 생각합니다. 희곡작가들은 될 수 있는 한 적은 배역으로 줄거리를 이끌어 나갑니다. 제 소견으로는 (등장 인물이) 아홉이나 열 명씩 북적거릴 만큼 소재가 다양하면 더 이상 '역사화'라고 말하기 어려울 겁니다. 바로 Varro가 했던 격언이 이 경우에 꼭 들어맞는다고 생각합니다. 그는 분위기가 어수선하게 흐르지 않을까 염려되어 저녁 만찬에 손님을 아홉 명 이상 초대하지 않는다고 했습니다.[45] 다양성이 깃든 '역사화'는 우리에게 즐거움을 줍니다. 즉 여러 등장인물들이 제각기 서로 다른 자세를 취하며 움직이고 있는 그림은 우리 눈을 즐겁게 합니다. (하나의 그림 안에서)

어떤 사람들은 얼굴을 정면으로 한 채 두 손을 번쩍 쳐들고 손가락을 위로 치켜세우며, 한쪽 다리에 체중을 싣고 있는 자세를 취하고 있습니다. 또 다른 사람들은 고개를 다른 곳으로 옆으로 돌린 채 두 팔을 늘어뜨리고 두 다리는 포개고 있습니다. 이들은 각자 나름대로의 구부린 자세와 움직임을 갖고 있습니다. 앉은 사람들, 무릎을 꿇은 사람들, 길게 드러누운 사람들도 그립니다. 그림의 주제에서 그리 벗어나지 않는다면 한 사람은 벌거숭이로, 그를 둘러 서 있는 사람들은 옷을 반만 걸치고 반은 속살을 드러낸 반신반라의 모습으로 그리는 것도 좋습니다. 다만 도덕이 허용하는 수치심의 경계를 잘 가늠하면서 작업을 진행해야 합니다. 신체 가운데 외설적이거나 쳐다보기 민망한 부분은 천이나 나뭇잎 혹은 손으로 덮어 가리는 것이 좋습니다. 아펠레는 (애꾸 왕) 안티고노스Antigonus의 초상화를 그릴 때 눈이 온전한 쪽 옆얼굴만 그렸습니다.[46] 또 이런 이야기도 전해옵니다. 페리클레스Pericles는 화가나 조각가가 그의 초상을 제작

45) 아울루스 겔리우스의 『아티카 야화夜話(Nocium atticarum)』, XIII, xi, 2-3.

46) 플리니우스의 『박물지』, XXXV, 90 와 퀸틸리아누스의 『웅변교수론(Institutio oratoria)』, II, xii, 12를 참조. 피에로 델라 프란체스카도 후에 페데리고 다 몬테펠트로의 초상화를 그릴 때 그렇게 했다.

할 때, 기형적으로 길쭉한 자신의 두상을 감추기 위해 한사코 투구를 쓴 모습으로 재현케 했다고 합니다.[47] 플루타르코스Plutarch에 의하면, 고대의 화가들이 왕의 초상을 그릴 때 왕의 몸에 흠이 있을 경우 그 부분을 아예 지워버리는 일은 없었다고 합니다. 그러나 전체적으로 닮게 그리면서도 그 흠을 재주껏 고쳤다고 합니다. 그러므로 나는 모든 '역사화'에서 품위와 절제를 볼 수 있기를 원합니다. 언급했듯이 흉측한 것들은 생략되거나 수정되어야 합니다. 마지막으로 제가 앞서 말했듯이, 등장인물들 각각의 자세나 동작이 어느 하나 반복되지 않게 그리도록 주의해야 합니다.

41. '역사화'가 사람의 마음을 움직이려면, 그림 속에 등장하는 인물 자신이 가능한 한 분명하게 자신의 마음을 표출해야 합니다. 자신과 닮은 것을 보고 따라 하고픈 욕망은 자연의 본성이기에, 우리는 우는 사람을 보면 따라서 울고 웃는 사람을 보면 따라서 웃으며 고통스러워하는 사람을 보면 그 고통을 나누게 마련입니다.[48] 보이지 않는 마음의

47) 플루타르코스의 영웅전 중 『페리클레스(Pericles)』, III, 2.
48) 알베르티의 표현 – 'qua nihil sui similium rapacius inveniri potest' – 은 키케로의 『우정에 관하여 (De amicitia)』, 14, 50에서 유래했음.

움직임은 몸의 움직임으로 드러납니다. 침울한 사람의 경우, 근심에 사로잡히고 슬픔에 에워싸여 감정과 행동에 활기가 하나도 없고 몸놀림은 둔하며 꺼멓게 색이 죽은 사지는 힘없이 흔들거립니다. 애도하는 사람의 경우, 이마는 축쳐져 있고 목은 굽었으며 근심에 짓눌린 듯 신체의 각 부분이 힘없이 늘어져 있습니다. 화를 내는 사람의 경우, 분한 기운이 사람의 마음을 요동치게 하여 노여움으로 눈알과 얼굴이 벌겋게 부풀고 사지를 부르르 떨며 분노가 더할수록 몸동작도 더욱 격렬해집니다. 그러나 기쁨과 행복으로 충만할 때는, 움직임이 자유로울 뿐만 아니라 어딘지 모르게 모든 동작이 유연하고 우아하게 연결됩니다. *사람들은 화가 유프라노르Euphranor에게 찬사를 보냅니다. 그 이유는 그가 그린 알렉산드로스 파리스Alexandro Paris의 얼굴과 표정에, 여신들을 심판했던 심판자의 모습과 헬레나Helen의 연인으로서의 모습, 그리고 아킬레우스Achilles를 죽인 살해자의 모습이 동시에 표현되었기 때문입니다. 화가 데몬은, 분노에 가득 차 있고 공정하지 못하며 변덕스럽지만, 인정 많고 자비로우며 자신만만하고, 겸손하면서도 동시에 난폭한 파리스의 복잡한 성격을 탁월한 솜씨로써 한눈에 보여주었습니다.*[49] 아펠레에 버금가는 실력을 갖고 있던 테베의 화가

아리스티데스Aristides는 이런 감정들을 아주 잘 표현했고 그런 데에 필요한 지식이 풍부했다고 합니다. 우리도 성실하게 노력한다면 그런 지식을 깨달을 수 있을 것입니다.[50]

42. 그러므로 화가는 인체의 움직임에 대한 모든 것을 알아야 합니다. 이것은 자연을 세심하게 관찰하면 배울 수 있다고 생각합니다. 물론 종잡을 수 없을 정도로 다양하고 미세한 마음의 변화를 몸의 움직임으로 표현하는 것은 무척 어려운 일입니다. 그런 수련을 하지 않은 사람이 실제로 웃는 사람의 얼굴을 그리려 할 때, 막상 즐거운 표정보다 우는 표정이 되지 않도록 하는 것이 얼마나 힘든 일인지 절절히 알게 됩니다. 열심히 노력하고 공부하고 주의를 기울이지 않은 사람은 입술, 턱, 눈, 뺨, 이마, 눈썹 등 모든 부분이 한결같이 슬픔이나 기쁨을 표현하는 그런 얼굴을 그릴 수 없을 것입니다. 이 모든 일들을 열심히 자연으로부터 배워야 합니다. 화가는 자연이 보여주는 완전한 모범들을 따라야 하며, 무엇보다도 관람자에게 눈으로 볼 수 있는 몸의

49) 유프라노르와 데몬은 플리니우스의 『박물지』, XXXV, 77과 69를 참조. 데몬에 대한 언급은 오해에서 비롯된 것이다. (위의 주석 37번 참조)

50) 플리니우스의 『박물지』, XXXV 98~100.

움직임을 넘어 보이지 않는 마음의 움직임까지 전달할 수 있는 경지에 이르러야 합니다.[51] 움직임에 대해 몇 가지 더 말씀드리겠습니다. 일부분은 내 자신의 생각에서 왔지만, 또 일부분은 자연에서 배운 것입니다. 첫째, 역사화에서 인체의 움직임은 줄거리 안에서 부여된 각기 다른 역할의 성격에 따라야 합니다. '역사화' 속에는, 거기서 지금 무슨 일이 진행되는지를 관람자들에게 말해주듯 손으로 관람 포인트를 가리키거나, 또는 마치 자기들이 하는 일을 관람객에게 보이고 싶지 않다는 듯 그리고 거기에 매우 위험하거나 이상한 일이 있다는 듯 험상궂은 표정과 위협적인 시선으로 관람자를 가까이 오지 못하게 하거나, 또는 어떤 몸짓을 통해 관람객으로 하여금 그들과 함께 웃고 울 수 있도록 하는, 그런 인물이 하나 있어야 한다고 나는 생각합니다. 인물들이 자기들끼리 하는 일이든 혹은 관람객과의 관계 속에서 수행하는 것이든 간에 그림 안의 모든 것은 '역사'를 설명하고 재현하는 일에 맞춰져야 합니다. 키프로스 Cyprus 출신의 화가 티만테스Timanthes는 콜로테스Colotes와 싸워 이기는 전투장면을 그렸는데, 그 그림에 대한 찬사가 대단

51) 플리니우스의 『박물지』, XXXV, 68과 비교.

했다고 합니다. 티만테스는, 제물로 바쳐지는 이피게니아 Iphigenia를 보며 슬퍼하는 칼카스Calchas와 이보다 더욱 슬퍼하는 율리세스Ulysses, 그리고 비탄에 잠긴 메넬라오스Menelaus를 재현하면서 자신이 가진 모든 예술적 기법을 다 써버렸기 때문에, 정작 그녀의 아버지의 암담한 슬픔을 표현할 방법이 없었다고 합니다. 그래서 화가는 그의 머리를 얇은 망사로 가려 차마 눈뜨고 볼 수 없었던 아버지의 슬픔을 관람자가 상상하도록 했다고 합니다.[52] 또한 로마에서는 우리 토스카나의 화가인 지오또Giotto의 배 그림에 찬사를 보냅니다. (열두 명의 제자 중) 배 위에 탄 열한 명의 제자들이 물 위를 걷는 한 제자를 두려움에 찬 눈으로 바라보는 장면인데, 마음속 혼란과 동요가 제각기 다른 얼굴의 표정과 몸의 동작을 통해 나타나고 있습니다.[53] 여기서 우리는 움직임에 관한 설명을 간단하게 정리해볼 필요가 있습니다.

43. 움직임 중에서 어떤 것들은 마음의 움직임입니다. 식

52) 퀸틸리아누스의 『웅변교수론』, 2, 13, 13; 플리니우스의 『박물지』, XXXV, 73 그리고 키케로의 『웅변가 (Orator)』, XXII, 74와 비교해볼 것.

53) 「나비첼라(Navicella)」라 불리는 이 작품은 모자이크 양식으로, 예수그리스도와 성 베드로가 물위를 걸어가는 장면을 그렸는데 (로마에 있는 오래된 성 베드로성당의 입구 위를 건너감) 14세기와 15세기의 설화예술의 사례로 가장 유명한 작품이었으나, 17세기에 소실되었다.

자들이 소위 기질이라고 말하는 분노, 즐거움, 슬픔, 기쁨, 두려움, 욕망과 같은 것들입니다. 다른 것들은 몸의 움직임입니다. 몸은 다양한 방식으로 움직인다고 합니다. 병이 들었을 때 혹은 병에서 회복될 때, 또는 몸의 자세를 변경할 때 몸은 커지거나 줄어듭니다. 우리 화가들은 손발의 움직임을 통해서 감정을 재현하려는 사람들이기 때문에, 다른 것들은 다 제쳐두고, 위치를 변경할 때 나타나는 움직임만 다루겠습니다. 위치를 변경하는 데는 모두 일곱 가지 방향이 있습니다. 위, 아래, 오른쪽, 왼쪽, 그리고 저 멀리와 바로 앞에 이어서 일곱 번째는 원주를 빙 도는 것입니다.[54] 나는 이 일곱 종류의 움직임이 하나의 그림에 모두 그려졌으면 합니다. 어떤 등장인물은 얼굴이 우리를 향하거나 또는 왼쪽이나 오른쪽으로 멀어지기도 합니다. 이들의 신체의 일부는 관람자에게 보이기도 하지만 몸의 다른 부분은 관람자로부터 멀리 떨어져 있기도 합니다. 높은 곳 또는 낮은 곳에 골고루 몇 사람씩 배치해도 좋을 것 같습니다. 그러나 대개 이러한 움직임들을 재현하면서 올바른 법칙을 무시하고 스쳐 지나가는 경우가 종종 있기 때문에, 자세와 움직임

54) 퀸틸리아누스의 『웅변교수론』, II, 3, 105 에 묘사되었다.

에 대해 자연을 관찰하면서 배운 몇 가지 사실을 덧붙여 설명하는 것이 좋겠다고 생각됩니다. 여기서 무엇을 준수하고 절제해야 하는지 분명하게 알 수 있습니다. 나는 관찰을 통해서, 사람이 어떤 자세를 취하든 간에 여러 지체 중에서 가장 무거운 머리를 떠받치기 위해 온몸을 사용한다는 사실을 알았습니다. 예를 들어 온 체중을 한쪽 다리에 싣고 서 있을 때, 그 발의 위치는 머리로부터 수직으로 떨어지는 점과 일치합니다. 이것은 기둥과 기둥받침의 관계와 같습니다. 반듯하게 서 있는 사람의 얼굴은 보통 앞으로 내민 발이 향하는 쪽을 향한다는 사실도 알아냈습니다. 머리가 움직이면 반드시 인체 중 일부가 받침축이 되어 그 무게를 떠받쳐 주어야 한다는 것도 발견했습니다. 그리고 머리의 무게에 맞먹을 어떤 지체가 머리와 반대 방향으로 내뻗쳐지는데, 저울이 양쪽으로 균형을 잡는 것과 같은 이치입니다. 마찬가지로 한 팔을 내밀어 무거운 것을 들고 있는 경우, 다른 모든 지체들이 무게중심을 잡기 위해 반대 방향으로 버티는 것을 알 수 있습니다. 이때 한쪽 발은 중심축이 그러듯이 바닥에 단단히 고정됩니다. 나는 인체의 움직임에서 이런 것도 관찰했습니다. 머리를 아무리 위로 들어 올려도 하늘의 중심점을 올려다보는 각도 이상으로 젖힐 수

없고, 똑바로 세운 머리를 좌우로 아무리 돌려도 턱 끝과 어깨가 만나는 지점 이상으로 돌릴 수 없으며, 허리를 쭉 펴고 선 자세에서 상반신을 좌우로 젖히면 배꼽과 어깨가 수직으로 만나는 지점 이상으로는 젖혀지지 않는다는 사실입니다. 이에 반해 팔과 다리는 다른 지체들보다 훨씬 더 자유롭습니다. 그렇다고 해서 인체의 다른 훌륭한 부분들이 팔과 다리에 가려져서는 안 됩니다. 자연 관찰을 통해서 다음과 같은 움직임에 대해서도 알아냈습니다. 여간해서는 팔을 머리 위로 번쩍 치켜 올리지 않고 팔꿈치를 어깨보다 더 높이 들어 올릴 수 없으며, 발을 무릎보다 더 높이 차 올릴 수 없고 두 다리를 한 걸음의 폭보다 더 넓게 벌리고 서 있을 수 없다는 등등입니다. 오른팔을 하늘을 향해 힘껏 내뻗을 경우에, 오른쪽 지체들이 덩달아 팔의 움직임을 쫓아 움직이고, 발뒤꿈치까지 바닥에서 살짝 들려 올라가는 것도 관찰했습니다.

44. 부지런한 예술가라면 반드시 지켜야 할 것들은 이 외에도 많이 있습니다. 내가 이때까지 말한 것이 너무나 당연해서 그것을 말하는 것이 쓸데없는 일인 것처럼 보일 수도 있습니다. 그러나 많은 화가들이 심각한 실수를 저지르는 것을 보고 나는 이것을 그냥 두고 볼 수가 없었습니다. 그들

은 과격한 움직임을 표현할 때 가슴과 엉덩이를 동시에 보여주기도 하는데, 그것은 육체적으로 불가능할 뿐만 아니라 보기에도 점잖지 않습니다. 그런데 사지를 이리저리 마구 뻗어야 인물이 생생하게 살아난다는 말만 듣고 그들은 회화의 품위는 한 옆에 치워놓은 채 코미디언의 몸짓만 모방합니다. 결국 그들의 작품에서는 아름다움과 우아함이 빠지고 괴상한 예술적 기질만 남게 됩니다. 하나의 회화는 줄거리의 주제에 부합하는 우아하고 기분 좋은 움직임들을 표현해야 합니다. 젊은 처녀들의 움직임이나 행동은 날아 갈듯 간결하고 즐거워야 하면서도 부드러움과 침착함을 느낄 수 있어야지, 마구 흥분된 소란한 모습을 떠올리게 해서는 안 됩니다. 그러나 제욱시스가 모범으로 생각하고 따랐던 호메로스Homer는 여자에게서도 건장한 외모를 좋아했다고 합니다.[55] 청소년들의 움직임은 가볍고 경쾌하면서도 몸과 마음의 힘을 살짝 내비쳐야 합니다. 성인 남자들의 움직임은 좀 더 힘이 넘쳐야 하고, 그들의 자세에서는 근육질의 강건함이 느껴져야 합니다. 노인들은 행동이 둔하고 자세에 힘이 하나도 없으므로 두 다리에 가까스로 몸을 지탱하

55) 퀸틸리아누스의 『웅변교수론』, 12, 10, 5.

거나 손으로 무언가를 붙잡고 의지하는 모습으로 그려야
합니다. 마지막으로, 사람의 몸의 움직임은 품격을 나타냄
과 더불어 당신이 표현하고자 하는 감정과 연관이 있어야
합니다. 가장 격렬한 감정 상태는 가장 강력한 신체의 표현
과 더불어 표현되어야 합니다. 움직임에 관한 이 법칙은 모
든 생명체에 공통으로 적용됩니다. 예컨대, 밭갈이 소를 그
리는데, 알렉산더대왕이 탔던 명마 부케팔로스Bucephalus의
움직임처럼 고귀하고 웅장하게 표현한다면 어울리지 않을
것입니다. 암소로 변신한, 그 유명한 이나쿠스Inachus의 딸을
그리려면 머리를 높이 치켜들어 올리고 꼬리는 잔뜩 꼬인
채 두발로 허공을 가로지르며 달려가는 모습이 잘 어울릴
것입니다.[56)]

45. 이상의 간략한 설명들로 생명체의 여러 움직임들을 충
분히 다루었다고 생각합니다. 지금부터는 생명을 갖지 못
한 무생물체들에 대해 설명하겠습니다. 앞에서 설명드린
움직임에 관한 모든 규칙이 무생물체를 그릴 때에도 똑같
이 적용됩니다. 회화에서 사람의 머리카락, 동물의 갈기털,
나뭇가지, 나뭇잎, 그리고 옷자락 등의 움직임도 잘 표현하

56) 다시 말해, 오비드의 『변신이야기』, I, 583 ff 의 Io 와 같음

면 아주 좋다고 생각합니다. 머릿결을 표현할 때도 앞에서 제시한 일곱 가지 운동 방향으로 재현하면 좋겠습니다. 서로 매듭을 만들려는 듯 소용돌이치기도 하고, 타오르는 불꽃처럼 허공으로 솟구치기도 하고, 서로 감기고 엉키기도 하고, 여기저기로 풀어진, 머리카락을 그려 보면 어떻겠습니까. 이와 마찬가지로 휘어진 나뭇가지를 표현할 때도 어떤 것은 위로 어떤 것은 아래로, 어떤 것은 당신을 향해 쭉 뻗어오기도 하면서 어떤 것은 화면 뒤쪽으로 휘어들고, 또 어떤 것은 밧줄처럼 서로 얽히기도 하면 좋겠습니다. 옷 주름을 그릴 때에도 일곱 가지 움직임을 모두 표현하는 것이 좋습니다. 옷의 어느 한 부분도 다른 부분과 똑같은 움직임을 보이면 안 됩니다. 늘 되풀이하는 말이지만, 모든 움직임은 부드럽게 긴장되고 우아해야지 쓸데없이 힘만 들어가서는 안 됩니다. 옷은 무겁기 때문에 곡선을 만들지 않고 바닥 아래로 흘러내리는 경향이 있습니다. 그럼에도 옷의 움직임을 재현하고 싶다면 제게 좋은 생각이 있습니다. 바람의 신 가운데 서풍이나 남풍이 구름 사이로 얼굴을 내밀고 바람을 뿜어내는 모습과 그 바람을 맞고 펄펄 휘날리는 옷을 그립니다. 그러면 몸에 꽉 달라붙는 옷 때문에 어떤 부분은 몸매가 그대로 드러나 거의 나체처럼 보일 것입니

다. 왜냐하면 옷이란 세찬 바람 앞에서는 몸에 밀착되기 마련이니까요. 또 그 반대편에서는 옷이 바람에 들리기도 하겠지요. 그러나 바람에 의한 움직임을 표현할 때 조심해야 할 것은 옷의 움직임이 바람을 거슬러서는 안 된다는 사실입니다. 그리고 그 움직임의 범위가 너무 불규칙하거나 과도해서는 안 됩니다. 그러므로 모든 생명체와 무생물체의 움직임에 대해 앞에서 말한 모든 것을 화가는 엄격하게 준수해야 합니다. 또한 평면, 지체, 인체의 구성에 대한 모든 설명도 충실하게 지켜야 합니다.

46. 우리는 지금까지 회화의 두 가지 측면을 다루었습니다. 윤곽선과 구성입니다. 이제 빛의 수용에 대해서 다룰 차례입니다. 앞에서 기본 수칙들을 다루면서 빛에는 색을 변화시키는 힘이 있다는 것을 충분히 설명했다고 생각합니다. 똑같은 색이라도 그 위에 빛을 비추었을 때와 그림자를 드리웠을 때 본래의 색은 더 밝거나 더 어두운 색깔로 바뀌고 맙니다. 화가가 빛과 어둠을 표현하는 데 흰색과 검은색을 쓴다고 설명했지요. 화가가 볼 때 흑백을 제외한 모든 색은 빛이나 어둠이 덧씌워진 물질이나 다름없습니다. 그러므로 무엇보다 먼저 화가가 어떻게 흰색과 검은색을 사용하는지 살펴봅시다. 고대의 화가 폴리그노투스Polignotus와 티만테스

Timanthes는 단 네 가지 색으로 그림을 그렸고, 아글라오폰 Aglaophon은 한 가지 색만 사용해서 그림을 그렸다는 것에 어떤 사람들은 놀라움을 표시합니다. 마치 그런 훌륭한 화가들로서는 무수한 색 가운데 적은 수의 색만 구사해서 그린다는 것이 부끄러운 일이라는 듯이 말입니다. 그들은 재능이 뛰어난 화가라면 당연히 모든 색을 다 사용해야 한다고 믿는 듯합니다.[57] 나는 풍부하고 다양한 색채가 작품의 아름다움과 매력을 배가시킨다고 확신합니다. 그러나 회화에 정통한 화가라면 흰색과 검은색의 배치에 가장 큰 기술과 노력을 기울여야 합니다. 이 두 가지 색을 적절하게 배치하는 일에 깊은 관심을 가지고 온갖 재주를 동원해야 합니다. 빛과 그림자의 양에 따라 평면은 오목해지거나 볼록해지며, 어떤 부분이 경사지거나 이리저리 구부러지기도 합니다. 그러므로 흰색과 검은색의 조합은 사람들이 아테네의

57) 폴리그노투스와 티만테스(와 제욱시스)는 키케로의 『브루투스(Brutus)』, XVIII, 70을 보고 플리니우스의 『박물지』, XXXV, 50과 비교하라. 여기에 아펠레, 아에시온, 멜란티우스와 니코마코스는 4가지 색을 사용했다고 쓰였다. 아글라오폰은 퀸틸리아누스의 『웅변교수론』, 12, 10, 3을 참조하고 또한 가제(J. Gage)의 '색채이론의 고전적 근원. 아펠레의 자산(A Locus Classicus of Colour Theory. The Fortunes of Apelles)', 『워버그-코톨드 연구소 정기간행물 (Journal of the Warburg and Courtauld Institute)』, XLIV, 1981, pp. 1-26 을 참조할 것.

화가 니키아스Nicias의 그림에서 경탄했던, 그리고 모든 화가들이 이루고 싶어 하는 효과를 달성해줄 것입니다. 그것은 화가가 그리는 모든 사물이 최대한 입체적으로 보여야 한다는 것입니다.[58] 고대의 가장 유명한 화가인 제욱시스는 빛과 그림자의 원리를 이해하는 데 있어서 모든 화가의 제왕 같았다고 사람들은 말합니다.[59] 다른 화가들 가운데 이러한 찬사를 받았던 사람은 아무도 없었습니다. 빛과 그림자가 평면에 어떤 효과를 미치는지 제대로 파악하지 못하는 화가가 있다면 나는 그를 아무 가치가 없는 형편없는 화가라고 단정하겠습니다. 재현된 얼굴이 조각된 것처럼 양감 있게 화면으로부터 솟아오르는 듯한 그림을 나는 높이 평가합니다. 미술에 전문적 지식을 갖춘 사람이나 잘 모르는 사람이나 똑같이 나의 이런 견해에 동의할 것으로 생각합니다. 그러나 드로잉 말고는 다른 부분에서 이렇다 할 기술이 드러나지 않는 그림들은 시시한 그림이라고 나는 주저 없이 말하겠습니다. 구성의 윤곽선은 제대로 그려져야 하고, 색은 완벽하게 칠해져야 합니다. 그러므로 비난을 피

58) 플리니우스의 『박물지』, XXXV, 131.

59) 퀸틸리아누스의 『웅변교수론』, 12, 10, 5.

하고 찬사를 받으려면, 화가는 무엇보다도 빛과 그림자에 대해서 공부할 필요가 있습니다. 빛이 닿는 양지에서는 더없이 선명한 색으로 보이다가 빛의 힘이 닿지 않는 그늘에서는 같은 색이라도 단박에 흐려진다는 것을 염두에 두어야 합니다. 또 빛에서 떨어진 부분에는 반드시 그림자가 지고, 어떤 물체든 빛을 받으면 그 반대쪽에 그림자를 드리운다는 사실을 명심하십시오. 그러나 빛나는 부분을 흰색으로, 그림자 진 부분을 검은색으로 채색하는 문제와 관련하여 나는 제각기 빛과 그림자에 덮여 있는 그 평면들의 연구에 특히 힘쓰라고 충고하겠습니다. 자연을 통해서 또는 사물 자체를 통해서 잘 배울 수 있을 겁니다. 빛과 그림자에 대한 모든 지식을 빠짐없이 익히고 나면, 그 다음 단계로 평면의 윤곽선 내부의 적당한 자리에 아주 조심스럽게 약간의 흰색을 칠합니다. 그리고 그 반대편 평면에 역시 아주 조심스럽게 검은색을 추가합니다. 그렇게 흰색과 검은색의 균형을 맞추는 과정에서 화면에는 양감이 더욱 뚜렷하게 드러날 것입니다. 이런 방식으로 흰색과 검은색을 조금씩 더해 가면서 당신이 원하는 만큼 색이 칠해졌다는 감이 올 때까지 진행합니다. 이 과정에서 거울은 훌륭한 길잡이 역할을 합니다. 그 이유는 나도 잘 모르겠지만, 흠잡을 데 없

이 잘 그려진 그림은 거울 속에서도 매우 아름답습니다. 그런데 그림 속의 잘못된 부분들은 거울 속에서 더욱 확연하게 나타납니다. 그러므로 자연으로부터 가져온 사물들은 거울이 조언하는 대로 수정되어야만 합니다.

47. 이제부터는 자연에서 배운 것을 설명하도록 하겠습니다. 제가 관찰한 바에 의하면 평면의 경우에는 표면 전체가 고른 색조를 유지합니다. 반면 구체나 오목면의 경우에는 밝은 부분, 그림자 부분, 반그림자 부분에 따라 색조가 다양해집니다. 면의 상태에 따라 달라지는 이러한 색조의 다양한 변화가 눈썰미 없고 손재주 없는 화가에게는 곤혹스럽게 다가올 겁니다. 그러나 제가 앞에서 설명한 대로 평면들 사이의 경계선을 정확하게 그리고, 밝은 부분의 경계를 확정 짓는다면, 그 다음에 색을 입히는 것은 더없이 쉬운 작업입니다. 화가는 우선 마치 부드러운 이슬처럼 필요한 만큼의 흰색과 검은색을 경계선까지 칠함으로써 평면의 색을 수정하기 시작합니다. 그런 식으로 선의 이쪽, 저쪽, 그리고 이쪽의 이쪽과 저쪽의 저쪽에 계속 물감을 뿌리면, 마침내 빛을 더 많이 받는 부분이 더 선명한 색깔에 물들게 됩니다. 그뿐만 아니라 서로 인접한 영역에서는 색깔이 마치 연기처럼 차례차례 스며들게 될 것입니다. 그러나 아무

리 밝은 평면이라도 더 이상 흴 수 없는 순도의 흰색을 사용해서는 안 된다는 사실을 명심하십시오. 눈처럼 흰snow-white 옷을 그려야 할 때도 최상의 흰색the brightest white에 도달하기 직전에 멈추어야 합니다. 가장 밝게 빛나는 평면의 번쩍임을 표현하기 위해 화가가 쓸 수 있는 유일한 수단이 흰색입니다. 또한 칠흑 같은 밤을 표현할 방법은 검은색밖에 없습니다. 흰옷을 그릴 경우에 밝은 명도의 색 네 가지 종류genera 중 하나를 택해야 하고, 마찬가지로 검은 외투를 그릴 경우에는 제일 어두운 색에서 그리 멀지 않은 다른 극채색, 즉 깊고 어두운 바다색 같은 색을 써야 합니다. 이처럼 흰색과 검은색의 조화는 강력한 힘을 가지고 있습니다. 회화에서 이들을 적절히 잘 사용하면 금, 은 또는 유리의 빛나는 표면을 재현할 수도 있습니다. 그러나 흰색을 남용하거나 검은색을 부주의하게 쓰는 화가는 비난받아 마땅합니다. 화가는 흰색을 귀금속보다도 더 값비싸게 여겨야 합니다. 클레오파트라Cleopatra가 식초에 녹여서 마셨다는 진주알을 물감의 재료로 삼아서 흰색과 검은색을 만들었다고 생각하면 좋을 것입니다. 화가들이 이 두 가지 색을 아껴서 사용하면 좋겠다는 뜻입니다. 이 두 가지 색을 아껴 쓰면 쓸수록, 그림은 진실에 더 가깝고 우아하게 완성될 것입니

다. 흰색과 검은색의 사용에 있어서 화가가 얼마나 인색하게 굴어야 하는지 설명하는 것이 쉽지는 않습니다. *이런 점에서 제욱시스는 지나치다는 게 무얼 뜻하는지를 모르는 화가들을 비난하곤 했습니다.*[60] 흰색과 검은색의 배분이 제대로 되지 않은 그림들은 오류를 낳게 됩니다. 그런데 검은색을 남용한 사람보다는 흰색을 남용한 사람이 더 비난받아 마땅합니다. 우리는 천성적으로 또 그림을 그리면 그릴수록 어둡고 무서운 것을 싫어하게 됩니다. 반면에 배우면 배울수록 우리의 손은 우아함과 아름다움에 가락을 맞춥니다. 우리는 천성적으로 뚜렷하고 밝은 것을 좋아합니다. 그러므로 잘못을 저지르기 쉬운 길은 좀 더 확실하게 봉쇄해야 할 것입니다.

48. 지금까지 흰색과 검은색의 사용법에 대해서 설명드렸습니다. 그러나 다른 종류의 색에 대해서도 조금 설명을 해야 되겠습니다. 건축가 비트루비우스는 질 좋은 황토 안료와 최상의 색들을 어디서 구할 수 있는지 상세히 말하고 있습니다. 하지만 나는 잘 선별해서 조제된 안료들을 회화에서 조화롭게 쓰는 방법에 대해서만 설명하고자 합니다.[61]

60) 키케로의 『웅변가』, XXII, 73, 그러나 제욱시스가 아니라 아펠레를 인용함.

고대의 화가 에우프라노르Euphranor가 색채에 관한 글을 썼다는 얘기는 있지만,[62] 정작 그 글은 남아 있지 않습니다. 이전에 색채 문제를 다룬 적이 있다고 한다면, 우리는 사장死藏되었던 회화예술을 재발견하고 빛을 보게 함으로써 복원시킨 것입니다. 혹 전에 한 번도 다루어진 적이 없다면, 우리는 천상에서 이 예술을 가져온 것이겠지요. 이때까지 우리가 했던 대로 우리 자신의 지성을 사용하여 예정대로 진행해 봅시다. 가능하면 온갖 속屬과 종種의 색들이 고유의 즐거움과 우아함을 지닌 채 빠짐없이 그림에 사용되면 좋겠습니다. 각별한 주의를 기울이며 색들을 배열하면, 거기에서 우아함이 생겨납니다. (숲과 사냥의 여신) 디아나Diana가 한 무리의 요정들을 이끄는 장면을 그린다면, 한 요정은 초록색, 그 옆의 요정은 흰색, 다음은 빨간색, 그 다음은 노란색을 칠하고 나머지들도 제각기 다른 색을 입히되 밝은 색 옆에는 명도가 낮은 색 가운데 하나를 골라서 배열하는 방법으로 화면을 구성하는 것이 좋을 것입니다. 이러한 색채 배열은 그 다양성으로 그림을 한층 매력적이게 하고 또

61) 비트루비우스의 『건축론』 VII, vii.

62) 플리니우스의 『박물지』, XXXV, 129.

한 색의 대비로 그림을 더욱 아름답게 만드는 효과를 낳습니다. 여러 색들 가운데 서로 공명하는 색들이 있는데, 이들을 나란히 칠해 놓으면 그 우아함과 아름다움이 더욱 증폭됩니다. 빨간색을 초록색이나 파란색과 나란히 두면 그 자체는 말할 것도 없고 서로 어우러져 훨씬 아름답습니다. 흰색은 회색이나 황색과 어울릴 때뿐만 아니라 어떤 색과 어울리더라도 유쾌함을 불어넣습니다. 반면 어두운 색은 밝은 빛들 사이에 놓이면 품위가 느껴집니다. 비슷하게 밝은 색들이 어두운 색 사이에 놓이면 역시 좋은 효과를 얻을 수 있습니다. 그러므로 '역사화'를 그리는 화가는 내가 위에서 말한 다양한 색채 배열을 잘 활용하기 바랍니다.

49. 금이 그림을 장엄하게 만들어주지 않을까 생각하고 너무 지나치게 금을 사용하는 사람들이 있습니다. 천만의 말씀입니다. 베르길리우스의 서사시에 나오는 디도Dido, 카르타고의 여왕를 그린다고 합시다. 황금 화살통을 걸치고, 금실 머리띠로 머리카락을 묶고, 순금 버클로 옷을 여미고, 황금 말고삐로 마차를 모는 그녀에게서는 모든 것들이 황금으로 눈부시게 빛납니다. 그러나 어느 각도에서 보든 관람자들의 눈을 거의 멀게 만들 이 찬란한 금빛을 표현하는 데 있어서 나는 진짜 금보다는 차라리 물감을 사용하겠습니다.[63]

색을 잘 사용하는 화가에게 사람들이 더욱 존경과 찬사를 보내기 때문이기도 하지만, 금칠을 한 패널에서는 밝고 빛나게 보여야 할 많은 부분이 어둡게 보이고, 어두워야 할 부분들이 환하게 보이기 때문입니다. 회화에 추가된 다른 장식들, 예컨대 조각된 기둥이나 받침돌 혹은 박공벽 같은 것들이 진짜 은이나 순금으로 되어 있다 하더라도 나는 이를 혹평할 생각이 전혀 없습니다. 왜냐하면 완벽한 그림은 진귀한 보석들로 치장할 만한 충분한 가치가 있기 때문입니다.

50. 지금까지 회화를 구성하는 세 부분에 대해서 간략하게 다루었습니다. 작은 평면과 큰 평면의 윤곽선 그리기도 말했고, 평면·인물들·지체의 구성에 대해서도 말했습니다. 색에 관해서는, 화가가 요긴하게 적용할 수 있는 것들에 대해서 설명했습니다. 따라서 회화에 관한 모든 것을 설명했습니다. 다시 말하지만 회화는 윤곽선 그리기, 구성 그리고 빛의 수용이라는 세 부분으로 이루어져 있습니다.

63) 베르길리우스의 『아이네이스』, IV, 125 ff.

 제3권

51. 이 책에서 빠트리지 말아야 할 몇 가지가 있는데, 그것은 우리가 지금까지 설명한 것들을 통해 화가가 가치 있는 대상을 얻도록 이끌어줄 교훈입니다. 간략히 말씀드리겠습니다.

52. 화가의 기능은 고정된 거리 특정의 위치에 시각의 중심 광선을 설정한 후 평면 위에 선線과 색채로 어떤 주어진 인체들을 그리는 것입니다. 이렇게 재현된 그림은 현실 속의 인체와 아주 비슷하게 보일 정도로 입체감이 있어야 합니다. 화가의 목표는 부富라기보다는 찬사, 호의 그리고 친선을 얻는 데 있습니다. 그의 그림이 관람자의 눈과 마음을 사로잡을 수 있다면 화가는 그 목표를 이룰 수 있을 것입니다. 그 방법에 대해서는 구성과 빛의 수용을 언급한 윗부분에서 이미 설명했습니다. 화가가 이 모든 것들을 얻기 위해서는 무엇보다도 먼저 훌륭한 사람이어야 하고 교양과목

liberal arts에 정통해야 한다고 나는 생각합니다. 기술이나 근면성보다는 반듯한 성격이 사람들의 호감을 사는 데 더 효과적이라는 것은 누구나 알고 있는 사실입니다. 부와 명성을 획득하려는 화가에게 있어서 많은 사람들의 호의가 매우 유용하다는 것은 분명한 사실입니다. 예술에 대한 전문적 지식보다는 화가의 친절함에 감동한 재산가들이, 재주는 더 낮지만 모진 성품을 가진 화가보다는 오히려 겸손하고 착한 화가들을 후원하는 일이 자주 일어납니다. 그러므로 예술가는 도덕성에 신경을 쓰며, 특히 예의바르고 상냥한 태도를 갖도록 노력해야 합니다. 그렇게 함으로써 다른 사람들의 호의를 얻을 수 있습니다. 사람들의 호감이야말로 빈곤에 맞서는 확실한 대책이고, 그로 인해 얻어지는 부는 예술의 완성도를 높이는 데 크게 기여합니다.

53. 가능한 한 화가는 모든 교양과목liberal arts에 정통해야 하는데, 특히 기하학에 정통해야 합니다. 나는 고대의 뛰어난 화가 팜필루스Pamphilus의 말에 동의합니다. 그는 젊은 귀족 자제들에게 그림을 가르쳤는데, 기하학을 모르면 결코 그림을 제대로 그릴 수 없다고 항상 말했다고 합니다.[64] 완벽

64) 플리니우스의 『박물지』, XXXV, 129.

한 회화의 기술을 설명한 이 기본서도 기하학도라면 어렵지 않게 이해할 것입니다. 반면에 기하학에 문외한인 사람은 회화의 어떤 법칙, 어떤 기본도 이해할 수 없을 것입니다. 그러므로 나는 화가들이 기하학을 공부해야 한다고 믿습니다. 다음으로 화가가 시인이나 수사학자修辭學者들과 친밀하게 지내면 그에게 도움이 될 것입니다. 왜냐하면 그들이 구사하는 예술적 기교의 상당 부분이 화가들의 방식과 같기 때문입니다. 어떤 '역사화'를 그리려고 준비하는 화가에게는 박학다식한 학자들이 큰 도움이 될 것입니다. 사실 창안創案, invention은 회화적 재현 없이 그 자체만으로도 즐거움을 줄 수 있습니다. 루키아노스가 화가 아펠레의 그림 「비방Calumny」을 묘사한 글을 남겼는데, 우리는 그것을 읽는 것만으로 감탄하게 됩니다.[65] 여기서 그 얘기를 하는 것이 좀 부적절하다고 생각하지는 않습니다. 이런 종류의 창안

65) 루키아노스(Lucianos)의 『비방誹謗(De Calumnia)』, 5. 알베르티는 구아리노 다 베로나 번역본을 사용했다. 그 후의 많은 화가들이 아펠레의 유명한 회화를 재현할 기회가 있었는데, 그 가운데 가장 주목할 만한 작가는 보티첼리(Florence, Uffizi)였다. 카스트(D. Cast)의 『아펠레의 비방. 인문주의 전통에 대한 연구 (The Calumny of Apelles. A Study in the Humanist Tradition)』, New Haven and London, 1981: 그리고 매싱(J. M. Massing)의 『Du teste à I′image. La Calomnie d′Apelle et son iconographie』, Strasbourg, 1990 를 참조할 것.

을 할 때 화가가 특별한 주의를 기울여야 할 필요성에 대해 일깨워 주고 있기 때문입니다. 그림 안에는 굉장히 커다랗고 불쑥 튀어나온 귀를 가진 남자가 양 옆에 두 여인으로부터 시중을 받는데, 한 여인은 '무지Ignorance', 다른 여인은 '의혹Suspicion'이라는 이름으로 불립니다. 화면의 한쪽에서 '모함Calumny'이 아름다운 여인의 모습으로 다가옵니다. 그러나 그녀의 얼굴은 교활해 보입니다. 모함은 왼손에 횃불을 들고 오른손으로는 어떤 젊은이의 머리채를 끌고 오는데, 그 젊은이는 하늘을 향해 두 손을 높이 뻗고 있습니다. 그녀를 이끄는 또 하나의 남자가 있는데, 안색이 창백하고 추악하여 쳐다보기가 무서울 정도입니다. 전쟁터에서 오랜 복무 끝에 기진맥진하여 돌아온 사람에 비유하면 정확할 것입니다. 그는 '선망Envy'이라는 이름으로 불립니다. '모함'에게는 여주인의 옷을 시중드느라 바쁜 두 명의 여인이 더 있습니다. 한 여인은 '배반Treachery'이고, 다른 여인은 '사기Deceit'입니다. 이들 무리의 뒤쪽으로 상복喪服을 입고 자신의 머리카락을 쥐어뜯고 있는 '후회Repentance'가 옵니다. 그리고 그 뒤로 순결하고 겸손한 '진실Truth'이 따라 옵니다. 말로 표현된 것만으로도 이 '역사화'는 우리의 상상을 사로잡는데, 그 유명한 화가의 실제 그림은 얼마나 더

아름답고 즐겁겠습니까?

54. 마찬가지로 헤시오도Hesiod가 이갈리아Egle, 에우프로네시스Heuphronesis, 탈리아Thalia라고 이름붙인 세 자매에 대해서 또한 우리는 무엇을 얘기해야 할까요?[66] 고대인들의 그림에서 그녀들은 하늘하늘한 투명한 옷을 입고, 미소를 지으며 서로의 손을 엇갈려 쥐고 있습니다. 여기서 세 자매는 관대함을 상징합니다. 한 사람이 베푸는 것을 다른 사람이 받아들이고, 또 다른 사람은 이 호의를 다시 되돌립니다. 이 세 단계가 실현되는 것은 아낌없이 주는 완벽한 행위 속에서입니다. 이런 창안들이 화가에게 얼마나 큰 명성을 안겨다주는지 여러분들은 잘 알 수 있을 것입니다. 그러므로 학구적인 화가는 시인, 수사학자 그리고 다른 인문학자들과 돈독하게 지내는 데 힘쓰기를 권유합니다. 화가는 그들로부터 훌륭한 장식을 얻을 수 있을 뿐만 아니라, 찬사를 받을 수 있는 좋은 작품을 구상하는 데 있어서도 도움을 받을 수 있기 때문입니다. 훌륭한 화가인 피디아스Phidias는 쥬

66) 알베르티는 아글라이아(Aglaia)를 '이갈리아(Egle)'로 언급했지만, 특히 세네카의 『은혜에 대하여(De Beneficiis)』, I, 3, 2-7를 참조할 것. 보티첼리의 「봄(Primavera)」(Florence, Uffizi)에 나오는 '삼미신三美神(Three Graces)'과 비교할 것.

피터Jupiter 신상의 위엄을 가장 잘 나타내기 방법을 시인 호메로스Homer에게서 배웠노라고 말하곤 했습니다.[67] 우리도 시를 읽음으로써 더욱 풍요롭고 훌륭한 화가가 될 수 있다고 나는 믿습니다. 물론 경제적 이득보다는 배움에 더 힘을 쏟아야겠지요.

55. 배움의 열성 그 자체보다는 배움의 길에 대한 무지가 학구적인 사람들의 정신을 망가뜨리는 예를 종종 봅니다. 그래서 나는 회화예술에 정통해지는 방법을 설명하고자 합니다. 가장 기본적인 원칙은, 회화예술의 모든 학습단계에서 화가는 자연의 교훈을 따라야 한다는 사실입니다. 부지런함과 끊임없는 연구, 그리고 자신의 지식을 실제로 회화에 적용하는 것들만이 우리의 예술을 완벽하게 할 수 있습니다. 회화예술 공부를 시작하려는 사람이 있다면, 글쓰기 선생의 방식을 따르라고 나는 말하겠습니다. 그들은 처음에 철자들을 하나하나 따로 떼어서 가르칩니다. 그 다음에는 어떻게 음절이 만들어지는지를 가르치고 그런 다음 단어를 가르칩니다. 그림 그리는 법을 배우고자 하는 학생들도 이와 같은 방법을 따라야 합니다.[68] 우선 평면의 윤곽선

67) 스트라보(Strabo)의 『지리학(Geographia)』, VIII, 3, 30.

그리기를 배웁니다. 그 다음에 여러 평면들을 서로 연결하는 방법을 배웁니다. 그 후에 각각의 지체가 어떤 형태를 가지고 있는지 배우고, 각 지체들 사이에 존재하는 차이점들을 기억해두어야 합니다. 지체들 사이의 차이점은 수가 적지도 않고 또 무시할 만큼 하찮은 것도 아닙니다. 코를 예로 들면, 어떤 사람의 코는 매부리처럼 굽어 있고, 어떤 코는 납작하고 뒤로 제껴져 속이 훤히 들여다보입니다. 입술도 그렇습니다. 두툼한 입술, 얇고 우아한 입술, 등등입니다. 그 정도가 크건 작건 각각의 부분들이 조금만 변해도 지체 전체가 눈에 띄게 변화합니다. 사실 우리는 똑같은 지체가 어린 시절에는 둥글고 유연하여 잘 돌아갔는데, 나이가 들어가면서 거칠고 각이 진다는 사실을 볼 수 있습니다. 그러므로 회화를 공부하는 사람은 자연을 통해서 이 모든 사실을 배우고, 부지런히 각 부분의 모습을 고찰해야 합니다. 그러한 연구를 눈과 마음 모두를 다해 끊임없이 계속해야 할 것입니다. 앉은 모습에서는 허벅지를 잘 살펴보고 두

68) 격식을 차려 '기초'부터 차근히 시작하는 이 방법에 대하여, 퀸틸리아누스가 수사학 공부를 위해 추천했던 것처럼, 알베르티는 자신의 저서 『회화의 요소(Elementa picturae)』에서 부분적으로 충분히 설명하고 있다. (주석 16번 참조)

다리가 어떻게 부드럽게 아래로 향하는지 지켜보아야 합니다. 꼿꼿이 서 있는 사람을 볼 때는 몸 전체와 자세를 살펴보고, 각 부분의 기능과 그리스인들이 말한 비례 관계 같은 것에 대해 놓치는 부분이 없어야 합니다.[69] 그러나 인체의 모든 부분들을 고려할 때, 화가는 그럴듯하게 모방하는 데에 그치지 말고 거기에 아름다움을 더해야 합니다. 회화에서 아름다움은 꼭 필요한 것임과 동시에 즐거운 것이기 때문입니다. 고대의 조각가 데메트리우스Demetrius는 아름답게 빚어내기보다는 재현하려는 대상을 있는 그대로 비슷하게 모방하는 일에만 몰두했기 때문에 최고의 찬사를 얻지 못했다고 합니다.[70] 이런 까닭에 가장 아름다운 부분은 가장 아름다운 인체로부터 골라 모으는 것이 좋겠다고 생각합니다. 그리고 모든 노력을 다해서 아름다움을 인지하고, 이해하고 표현하도록 하십시오. 이것은 매우 어려운 일입니다. 아름다움의 가치는 어느 한 곳에서 찾아지는 게 아니라 여러 사람의 인체에 조금씩 흩어져 있기 때문입니다. 그렇지

69) 그리스용어 Symmetria 는 플리니우스가 『박물지』, XXXIV, 65에서 사용했으며, 우리가 사용하는 제한적인 의미의 대칭적(symmetrical)이라는 뜻 이상의 비율(proportion)이라는 뜻을 함축한다.

70) 퀸틸리아누스의 『웅·변교수론』, 12, 10, 9.

만 아름다움을 찾아내고, 그것을 온전히 내 것으로 배우기 위해서라면 모든 노력과 정성을 다해야 합니다. 아주 어려운 문제를 제대로 파악하고 다룰 줄 아는 사람이라면 작은 일도 손쉽게 처리할 수 있을 것입니다. 전심전력을 다하고 끊임없는 노력을 기울여도 극복할 수 없는 어려움은 아무 것도 없습니다.

56. 우리의 열성과 노력이 헛된 일이 되지 않게 하려면 이런 사람의 습관을 피해야 합니다. 즉 자신의 눈으로 관찰하고 마음을 기울여서 자연으로부터 모범을 찾아낼 생각은 하지 않고, 그저 자신의 지력에만 의존해서 좋은 그림을 그리겠다는 사람들 말입니다. 그렇게 되면 그림을 제대로 배우는 것이 아니라, 자신의 오류에 익숙해지고 맙니다. 가장 뛰어난 전문가도 파악하기 힘든 아름다움의 이상理想을 무지한 사람들이 어찌 알겠습니까. 학식과 기술에 있어서 누구보다 뛰어났던 화가 제욱시스가 크로톤Croton 섬의 루키나Lucina 신전에 모실 패널 그림을 그리려 할 때, 그는 요즘의 모든 화가들처럼 무모하게 자신의 재능만 믿고 작업에 착수하지 않았습니다. 그가 재현하고자 하는 아름다움은 그 자신의 직관만으로는 찾을 수 없고 또한 한 사람의 인체에서 오롯이 발견되는 경우가 없음을 알았던 그는 다음과 같

은 방법을 택했습니다. 그는 그 지역 젊은이들 가운데서 빼어나게 아름다운 처녀를 다섯 명 골라내어 각각의 처녀들이 지닌, 가장 찬사를 받을 만한 여성적 미를 골라 자신의 그림에 재현했습니다.[71] 그의 행동은 현명했습니다. 왜냐하면 따라야 할 아무런 모델 없이 자신의 재능에만 기대어 아름다움의 성질을 포착하려고 애쓰는 화가들이 결국 그들의 노력만으로는 그들이 추구하고 창조하고자 하는 아름다움을 얻지 못하는 경우가 많기 때문입니다. 그들은 결국 나쁜 습관에 길들여져서 나중에는 그것을 버리고 싶어도 버릴 수 없는 지경에 이르고 말 것입니다. 그러나 자신이 그리려 하는 모든 것을 항상 자연으로부터 배우는 화가는 능숙한 손으로 그리는 그림마다 자연의 메아리로 만들 것입니다. 이것이 얼마나 바람직할 일인지를 보여주는 좋은 예가 '역사화'에 등장하는 저명한 인물의 경우입니다. 비록 이름 없는 다른 인물들이 훨씬 더 솜씨 좋게 그려져 있다 하더라도 모든 관람자의 시선은 잘 알려진 인물의 얼굴에만 집중됩니다. 자연에서 취해 온 어떤 것의 힘과 매력은

71) 키케로의 『창의력에 관하여(De Inventione)』, II, I, 1–3 과 플리니우스의 『박물지』, XXXV, 64.

이처럼 위대합니다. 그러므로 어떤 그림을 그리든 항상 자연으로부터 취해야 하며, 그중에서도 가장 아름답고 가치 있는 것만을 선택해야 합니다.

57. 많은 화가들이 작은 패널에 그림을 그리는 경우가 많은데, 이는 경계해야 할 습관입니다. 재현하려는 대상의 실제 크기와 맞먹는 실물대 크기의 화폭으로 그리는 습관을 들이는 것이 좋습니다. 작은 그림에서는 중대한 결함도 쉽게 감추어집니다. 그러나 큰 그림에서는 조그마한 결점도 눈에 확 들어옵니다. 갈레누스Galenus는 자신이 직접 본 적이 있는 반지에 대해서 기록하고 있는데, 거기에는 사두마차를 타고 달리는 파에톤Phaethon이 새겨져 있었다고 합니다. 말의 고삐 그리고 가슴과 다리들을 하나하나 구분할 수 있을 정도였다고 합니다.[72] 그러나 명성을 얻고자 하는 화가라면, 이런 기술은 조각가나 보석 세공인들의 몫으로 남겨두고 넓은 무대에서 활약해야 합니다. 큰 형상을 그리거나 만드는 법을 익힌 사람이라면 같은 종류의 작은 것은 손쉽게 제작할 수 있을 것입니다. 반면에 섬세한 보석을 다루는 일에 손과 재능을 단련시킨 사람은 큰 작품에서 실수를 범

72) 갈레누스의 『신체 기관들의 유용성에 관하여(De Usu partium)』, XVII, I.

하기 쉬울 것입니다.

58. 다른 화가들의 작품에서 일부를 베껴 명성을 얻으려는 사람들도 간혹 있습니다. 조각가 칼라미스Calamis가 그랬다고 합니다. 제노도루스Zenodorus가 제작한 잔을 칼라미스가 그대로 모방하여 똑같은 것을 두 개 만들었는데, 아무리 들여다봐도 원작과의 차이를 발견할 수 없었다고 합니다.[73] 앞에서 설명했듯이 우리는 그물망사를 통해 유사성을 재현하려 했지요. 과거의 화가들 역시 그 유사성을 얻기 위해 각고의 노력을 했다는 것을 알지 못한다면 화가들은 중대한 실수를 저지르는 것입니다. 살아 움직이는 생명체에 비해 그림 속의 인물들은 안정감 있게 포즈를 취해 준다는 이유로 다른 화가들의 그림을 베끼는 것이 훨씬 도움이 된다는 변명을 할 수도 있습니다. 그렇다면 훌륭한 회화 작품을 베끼는 것보다는 차라리 평범한 조각 작품을 모델로 삼아 그리는 것이 더 낫다고 봅니다. 두 방법 모두 비슷하게 그리는 법을 배우기는 마찬가지지만, 조각 작품을 모델로 하여 그리면 빛의 투사投射를 제대로 파악하고 재현하는 법까지도 배울 수 있기 때문이지요. 빛의 작용을 파악할 수 있

73) 플리니우스의 『박물지』, XXXIV, 47, 여기서는 제노도로스가 칼라미스를 모방함.

는 좋은 방법이 있는데, 일단 눈을 반쯤 감고 속눈썹을 내리깔아 보십시오. 그러면 빛이 흐릿하게 걸러져서 마치 횡단면을 통해서 보는 것처럼 비칩니다. 아마도 이 방법은 그림보다는 조각할 때 더 유용할 텐데, 그 이유는 조각이 회화보다 더 쉽고 확실하기 때문입니다. 어느 시대를 막론하고 실력이 없는 조각가들은 있었지만, 완전히 무능하면서 사람들의 웃음거리가 되지 않을 화가는 한 번도 없었다는 이야기를 하면 좀 심술궂은 예가 될까요.

59. 조각이든 회화이든 실습을 할 때는, 주의 깊게 관찰하고 모방할 수 있는 우아하고 빼어난 모델이 항상 눈앞에 있어야만 합니다. 모방할 때는 부지런하면서도 신속해야 합니다. 그러나 무엇을 어떻게 해야 할지를 확실히 구상하기도 전에 성급하게 붓이나 조각칼을 잡아서는 안 됩니다. 제작 중인 작품에서 실수를 수정하기보다는 머릿속 단계에서 고치는 편이 훨씬 안전하기 때문입니다. 머릿속에 정돈된 대로 작업을 진행하는 습관을 익힌다면, 가장 빠른 붓놀림을 자랑했다던 고대의 화가 아스클레피오도루스Asclepiodorus 그 이상으로 누구나 될 수 있습니다.[74] 연습을 통해 잠재된 재능이 깨어나고 고무되면, 주저 없이 쉽게 작업에 임하게 되고, 분명하게 정돈된 판단에 따라 손은 더 없이 신속하게

움직일 것입니다. 만일 우물쭈물하면서 머뭇거린다면, 그것은 아마도 처음부터 머릿속에 확실한 구상을 세우지 않은 탓일 겁니다. 그런 사람은 실패라는 어둠에 갇혀 눈이 멀고 두려움에 떨면서 방황합니다. 마치 길 잃은 장님이 지팡이로 길을 살피듯 붓을 들고 이리저리 더듬거리며 출구를 찾습니다. 따라서 화가는 잘 숙련된 판단이 이끌어 주기 전에는 섣불리 작업을 시작하지 말아야 합니다.

60. 화가의 작품 가운데 가장 중요한 부분은 '역사화'입니다. 역사화에는 온갖 사물들과 아름다움이 다 들어 있어야 하므로, 재능이 허락하는 한 사람뿐만 아니라 말이나 개 등 온갖 동물들, 그리고 눈여겨볼 만한 가치가 있는 모든 사물들을 잘 그리는 법을 배워야 합니다. 이렇게 함으로써 우리의 작품에는 다양함과 충만함이 넘쳐흐르게 될 것입니다. 다양함과 충만함이 없는 '역사화'는 찬사를 받을 수 없습니다. 모든 분야에서 탁월까지는 아니고 중간 정도의 교양을 갖고자 하는 사람에게 있어서 이것은 엄청난 재능으로 보입니다. 다양함과 충만함은 고대인들에게도 주어지지 않

74) 플리니우스의 『박물지』, XXXV, 109 참조. 속도에서는 니코마코스가 제일이라고 한 반면 앞 문장에서는 아스클레피오도루스에 대해 얘기하고 있다.(107)

았던 재능입니다. 게으름 때문에 그런 일을 소홀히 하는 일이 없도록 조심해야 합니다. 이것들이 성취되었을 때 높은 찬사를 받지만, 소홀하게 취급되었을 때는 질책이나 비난을 면치 못할 것입니다. 아테네의 화가 니키아스Nicias는 여인들을 아주 잘 그렸습니다. *그러나 여인의 인체를 그리는 데 있어서는 제욱시스가 발군이었다고 합니다.* 헤라클리데스Heraclides는 배 그림을 잘 그리기로 유명했습니다. 세라피온Serapion은 사람을 제외하고는 무엇이든 탁월하게 그렸다고 합니다. 반면에 디오니시우스Dionysius는 사람만 잘 그렸다고 합니다. 폼페이우스Pompeius의 주랑portico에 그림을 그린 것으로 유명한 알렉산더Alexander는 모든 사지四肢 동물, 특히 개를 잘 그렸다고 합니다. 항상 사랑에 빠져 있던 화가 아우렐리우스Aurelius는 여신女神들만 골라서 그렸는데, 그 여신들은 그가 사귄 연인들의 용모를 빼닮았다고 합니다. 피디아스Phdias는 남성의 아름다움보다는 신들의 영광스러운 위엄을 표현하는 데 많은 노력을 기울였습니다. 에우프라노르Euphranor는 저명한 인물들의 위엄을 표현하는 일만큼은 타의 추종을 불허했습니다.[75] 이처럼 누구나 고유의 남다른 능력을 가지고 있습니다. 자연은 누구에게나 그에 걸맞은 재능을 선물합니다. 그러나 거기에 만족한 나머지 우리가

할 수 있는 그 이상을 시도조차 하지 않아서야 되겠습니까. 우리는 자연으로부터 부여받은 재능을 나름의 노력과 훈련으로 나날이 갈고 닦아야 합니다. 영예와 관련된 것들은 무엇 하나라도 간과하거나 소홀히 해서는 안 됩니다.

61. '역사화'를 시작하려고 할 때, 우리는 항상 양식樣式의 범위는 어느 정도로 해야 할지, 구성이 가장 잘 이루어질 방법은 무엇인지를 생각해야 합니다. '역사화' 전체를 구상하고, 종이에 각각의 부분들을 그려 넣습니다. 그런 다음 친구들을 불러 모아 조언을 구합니다. 작품의 모든 부분들이 구상한 대로 완벽하게 배치되고 그려질 수 있도록 하기 위해서는 화가가 그림의 모든 부분들에 대해 미리 충분한 생각을 해두어야 합니다. 모든 것의 배치나 구성들을 확실히 알기 위해서는, 준비단계의 밑그림에 평행선들을 그려두면 도움이 될 겁니다. 그러면 공공전시를 위한 작업에서도, 마치 개인 수첩을 꺼내어 보고 참조하듯이 밑그림으로부터 모든 것을 그대로 옮겨서 그 정확한 위치에 배치할 수

75) 니키아스, 제욱시스, 에라클리데스, 세라피온, 디오니시우스, 아우렐리우스, 피디아스 그리고 유프라노르는 플리니우스의 『박물지』 XXXV, 129, 64, 135, 113, 119, 54, XXXVI, 18-19 와 XXV, 128을 참조. 알렉산더에 대한 인용은 찾을 수 없음.

있게 됩니다.[76] 또한 열정이 지나친 나머지 너무 서둘러 마무리하는 실수를 범하지 않기 위해서는, 작업을 할 때 신속하되 동시에 부지런해야 합니다. 한편 이따금씩 작업에서 잠시 손을 떼고 휴식을 취하면서 마음을 새롭게 하는 것도 필요합니다. 한 번에 여러 작품을 착수하는 바람에 한 작품이 끝나기도 전에 다른 작품에 손대는 경우가 있는데, 이런 습관은 바람직하지 않습니다. 한 번 시작한 작품은 무슨 일이 있어도 철저하게 완성해야 합니다. 어떤 사람이 자기가 그린 그림을 아펠레에게 가져와 보이면서 '지금 막 이 작품을 완성했습니다'라고 말하자, 아펠레는 '당신이 말하지 않아도 알겠소. 이런 그림을 여러 점 그리지 않았다는 것이 놀라울 뿐이요'[77]라고 대답했다고 합니다. 내가 아는 어떤 화가, 조각가, 변론가, 시인들이 (우리 시대에도 변론가나 시인이라고 부를 만한 인물이 있다면 말입니다) 놀랄 만큼 대단한 열정

76) 알베르티의 표현 modulos in parallelos dividere (이탈리아어: segneremo I modelli nostri con paraleli)는 다음과 같은 의미로 이해해야 한다. 즉 더 큰 규모로 전환하기 위해 사각형으로 구분 짓는 준비단계 과정을 뜻한다. 마사치오가 그린 「삼위일체(Trinity)」에 있는 동정녀의 두상을 격자무늬에 그려서 회반죽에 새기는 것은 이 과정의 초기단계의 한 예다. 사각형으로 된 modelli의 사용은 후에 일반화되었다. 예를 들면 라파엘의 디자인 과정에서 찾아볼 수 있다.

77) 플루타르코스의 『아동 교육에 관하여(De Liveris educandis)』, 7.

을 가지고 작업을 시작했다가는 어느 새 불꽃같던 열정이 식어 이미 손댄 작품을 미완성인 채로 아무렇게나 팽개쳐 두었다가, 뜬금없이 뭔가 새로운 것을 하고 싶은 충동에 사로잡혀 새로운 과제에 매달리는 것을 보아 왔습니다. 나는 이런 사람들을 비난합니다. 자신의 작품이 훗날 사람들에게 기쁨을 주고 찬사를 받기를 원한다면, 과연 자신이 무엇을 해야 할지 심사숙고한 후 성심성의를 다해야 할 것입니다. 사실 많은 분야에서 타고난 재능보다는 성실한 자세가 오히려 높게 평가받습니다. 그러나 지나치게 세심한 것도 문제를 낳습니다. 완전무결하고 결함 없는 작품을 만들겠다는 욕심에 작품이 완성되기도 전에 작품이 다 닳아빠지게 되기 때문입니다. 고대인들은 화가 프로토게네스 Protogenes를 비난했는데, 그가 자신의 그림에서 좀처럼 손을 떼지 않았기 때문입니다.[78] 옳은 말입니다. 작품이 요구하는 모든 노력을 재능이 허락하는 한 모두 사용해야 하지만, 가능하거나 적절한 것 이상을 모든 부분에서 이루기를 원하는 사람은 성실하다기보다는 완고한 성격의 인물이라고 보아야 합니다.

78) 플리니우스의 『박물지』, XXXV, 80.

62. 그러므로 적당한 부지런함이 필요합니다. 친구들의 조언을 들어야 하고, 작업이 진행되는 동안 지나가는 사람 누구나 환영하여 그들의 말을 들어야 합니다. 화가의 작품은 대중을 기쁘게 하려는 데 그 의도가 있습니다. 그래서 대중들의 의견을 접할 기회가 있다면 어떠한 비판이나 평가도 무시해서는 안 됩니다. 아펠레는 자신의 작품에 대해서 누구나 자유롭게 비난할 수 있도록, 그리고 자기 작품의 결점을 일일이 열거하는 그들의 말을 공손하게 경청할 수 있도록 자신의 그림 뒤에 숨어 있곤 했다고 합니다.[79] 그러므로 나는 여러분 화가들이 자유롭게 질문을 던지고 모든 사람들의 의견에 귀 기울이기를 원합니다. 그리하면 사람들의 호의를 얻는 데 큰 도움이 될 것입니다. 사람들은 누구나 다른 사람의 작품에 대해 자신의 견해를 피력하는 것을 영광으로 여깁니다. 간혹 비판이나 시기심에 찬 혹평이 화가의 명성을 깎아내릴 것을 염려하는 경우도 있는데 그럴 필요가 전혀 없습니다. 화가의 명성은 넓게 열려 있어서 결국 모든 사람들이 알게 됩니다. 그의 훌륭한 그림 자체가 바로 이에 대한 웅변적 증거입니다. 그러므로 누구의 말이든 흘

79) 플리니우스의 『박물지』, XXXV, 84-5.

려들지 말고, 무엇보다 먼저 자신의 문제를 잘 성찰하고 필요하다면 고칠 수 있어야 합니다. 모든 이의 말을 들을 때는, 그 가운데서도 좀 더 나은 전문가의 말을 귀담아야 합니다.

63. 이상이 이 책에서 회화에 대해 내가 하고 싶었던 이야기의 전부입니다. 이 글이 화가들에게 편리하고 유용하게 사용된다면, 나의 노고에 대한 표시로 '역사화' 한 구석에 내 초상을 그려 넣어줄 것을 부탁드립니다. 그렇게 함으로써 내가 미술학도였다는 것을 후대에 전해주십시오. 그런 호의는 여러분 화가들을 매우 사려 깊고 은혜를 아는 사람들로 만들어 줄 것입니다. 혹시 이 책이 기대에 미치지 못했더라도, 그런 중요한 주제를 감히 주제넘게 시도했다고 나를 비판하지는 말아주십시오. 반드시 해야만 할 이 과업을 완성하기에 나의 재능이 턱없이 부족할지 모르나, 위대하고 중요한 일에서는 그것을 달성하고자 하는 염원만으로도 가상한 일이기 때문입니다. 아마도 누군가가 나의 오류를 제대로 바로잡아 주겠지요. 만일 미래에 그런 사람이 나온다면, 나는 그들에게 자신들의 온 재능을 다 쏟아 부어 이 고귀한 예술을 완성시켜 줄 것을 당부드립니다. 가장 섬세한 예술에 대해 처음으로 글을 썼다는 것, 그리하여 이

분야에서 면류관을 차지했다는 것을 나의 가장 큰 기쁨으로 생각합니다. 의심할 바 없이 난해한 과업을 수행함에 있어 독자들의 기대를 충족시키지 못했다면, 나보다는 차라리 자연의 과실을 탓하십시오. 잘못된 근원으로부터 시작되지 않는 예술이란 없다, 라는 법칙을 세운 것이 바로 자연이기 때문입니다. 완전무결한 상태로 탄생하는 것은 이 세상에 없다고들 말합니다.[80] 만일 나의 후계자들이 능력이나 열성에 있어서 나보다 우수하다면 그들은 틀림없이 회화예술을 절대적이고 완전하게 만들 것입니다.

80) 키케로의 『브루투스(Brutus)』, XVIII, 71.